아름다운 나를 찾는 행복 정원

아름다운 나를 찾는
행복 정원

—

김영미 지음

특별한 이야기가 숨어 있는
힐링, 소통, 치유의 원예치료!

자유의 길
Media Contents Group

오랫동안 영어 선생님으로 다져진 제가
우아하게 꽃과 함께 힐링 강의를 하는 멋진 나를 잠깐 꿈꾸었습니다.
그리고 바로 꿈에서 깨어났습니다.

포장되지 않은 진흙길에 있는 화훼시장에서
생각없이 신고 갔던 비싼 구두를 두 번 다시 신지 못하면서
저의 일꾼 조짐이 시작되었습니다.

무거운 마사토와 흙을 이고 지고,
폭우가 쏟아지는 노상 주차장에서
카트 위에 60개의 토분을 나르는 일은 정점을 찍었습니다.
노메이크업에 부스스한 몰골로
새벽에 다니는 제가 낯설게 느껴집니다.

강의준비로 몇 날 며칠을
이 노동의 굴레에서 벗어나지 못하다가
대상자들을 만나면 저는 아름다운 원예치료사로 변신합니다.
가만 생각해보니
우아한 일꾼의 길이 저에게 딱입니다.

차례

1장

당신의 기억 저장소에는
무엇이 있습니까?

2장

우아한 일꾼이 되어가는 길,
원예치료사 이야기

3장

아름다운 나를
사용해주는 사람들

읽기 전에

그들이 있어서 아름다워진 나

이제야 보고 싶어진 나

내가 시간 가난뱅이라고 생각했던 마음은
이기적인 나의 시간 계산법이 주는 영수증이었습니다.
내 시간을 어떻게 나누는지 꼼꼼히 예산을 짜고 아껴 썼다면
후회로 가득하고 부끄러운 나를 냉소적으로 마주하는 대신
전 지금 꽤 시간 부자가 되어서 모두에게 나눌 수 있는
배포를 키웠을지도 모르겠습니다.

나는 참 바쁜 사람입니다.
무엇이 그리 바쁜지 매일매일 시간이 없습니다.
그래서 전 시간 가난뱅이고
항상 시간을 구하느라 또 그 귀한 시간을 씁니다.
아직도 제대로 야무지게 소비하지 못하는
나의 시간 습관이 유감이지만
그래도 바쁜 내가 시간을 호령할 날을 음흉하게 노리고 있긴 합니다.

어느 날 정말 시간 부자가 될 절호의 기회가
잠깐 온 적이 있었습니다.
비록 치러야 할 대가가 만만치 않았지만
마구 밀려들어온 슬픔도 꿀떡 삼키고
내 안에 잘 숨겨놓는 요령도 피우면서
그동안 언제나 열어놓았던 나의 대문을
미련없이 닫는 용기를 얼떨결에 부렸던 그때를
후다닥 지나왔습니다.
이제야 말로 시간을 호사롭게 맘껏 쓸 생각과
여태까지와는 다른 나를 기대하면서
참 많이도 설레었습니다.
바쁘지 않기로, 사람을 덜 만나기로,
나에게 관대하기로,
남편을 더욱 깊이 사랑하기로,
물론 이 부분은 많은 난관이 있겠지만
감히 나의 내장 지방까지도 퇴치하기로 등등
그동안 이루지 못한 숱한 과업을 기필코 해낼 수 있는
오롯이 나만의 시간을 얻을 줄 알았습니다.
제가 얼마나 두근거렸을지 지금 생각해도
그때의 나는 참 안쓰러운 나입니다.

아쉽게도 저는 다시 바빠져 버렸습니다.
사람들을 더 많이 만나고 있고 저를 좀 더 너그럽게 사용하고
남편의 사랑을 확인하려는 어리석음 보다는
저의 사랑을 키워가는 쉬운 길을 택하는 지혜를 발휘하고
퇴치하기로 한 내장 지방과 사투를 벌이고 있긴 합니다.

아쉬웠던 잠깐의 여유로움은 그 와중에 예쁜 길 하나를
살짝 알려 주어서 다행히도 다시 번잡해진 나를
살펴봐야 함을 알아챘습니다.
나를 봐야 한다는 고민은 흔히 하는 말 중 내가 누구인지를
잘 아는 것이 중요하다는 이야기일지도 모르겠습니다.
그동안 당연히 나에 대해 궁금하지도 않고
그닥 중요하지 않다고 여겼을지도 모르고
아니면 나를 알아가는 의미 그것조차 몰랐는지도 모르겠습니다.

그런데 깊이 사랑하는 마음을 알지 못한 채 동생을 떠나 보내고
함께 할 수 있었던 수많은 아름다운 시간을 놓쳐버린
어리석은 나를 마주하고 나서야
나는 그제서야, 비로소, 바보같이, 너무 늦게...
내 마음을 알지 못한 채 나를 사용하고 있는 나를 만났습니다.
내가 시간 가난뱅이라고 생각했던 마음은

이기적인 나의 시간 계산법이 주는 영수증이었습니다.
내 시간을 어떻게 나누는지 꼼꼼히 예산을 짜고 아껴 썼다면
후회로 가득하고 부끄러운 나를 냉소적으로 마주하는 대신
전 지금 꽤 시간 부자가 되어서 모두에게 나눌 수 있는
배포를 키웠을지도 모르겠습니다.

그래서 궁금해하기로 했습니다.
이제 예순을 바라보는 나이에 아직도 나를 제대로 알지 못하고
사용법 하나 만들어 놓지 못한 매뉴얼 없는 나를 내놓는 객기는
멈출 때가 되었음을 알았으니
차근차근 배워갈 결심을 했노라고
이참에 고백합니다.
이제라도 나를
정리는 한 번 해봐야겠습니다.

막연히 은퇴를 하면 어떻게 보낼지
고민하고 두려워하는 동지들에게도
이제 중년의 바쁜 시간을 정신없이 보내고 있는 후배님들에게도
세상 모든 것을 가질 수 없는 현실에 고군분투하는 청년세대들에게도
도대체 미래가 좋은 것인가라고 항변하는 청소년들에게도 하루라도
빨리 좀 더 예민하게 나를 알고싶어 하라고 권하고 싶습니다.

그렇지만 아름답게 발견하기를 적극 추천합니다.

그동안 나를 얼마나 만나왔는지
얼마나 보고 싶어했는지 중간 점검해보고
이제야 보고 싶은 긍정적인 나를 만나게 된다면,
우리 함께 의기투합해서 서로의 아름다운 나를 사용해줍시다.
우리 모두 그럴 때가 되었습니다.

나만의 기억 저장소를 가지기

하지만 신기하게도 저의 기억은 수시로 변화하고 있습니다.
분명히 그 순간의 기억을 떠올렸는데
다른 기억의 조각들이 합쳐집니다.
그러면서 제가 알게 된 놀라운 사실은
기억은 고정할 수 없다는 것입니다.
나의 현재가 오늘 만나는 내가 그 기억을 만들어가는 존재이며
그래서 과거의 나를 오늘의 나가 결정짓습니다.

책을 쓴다는 것은 저에게 독자라는 감시자를

기꺼이 감수하겠다는 선택일지도 모릅니다.

그동안 혼자 제 멋에 취해서 마구 써내려 갔던 자유로움을

두 번 다시 누리지 못할지도 모르지만

제가 찾아낸 아름다운 나를

당신도 찾기를 바라는 마음으로 시작하려 합니다.

우리는 항상 일어나는 모든 일들을

기억 저장소에 간직하고 있습니다.

그중에 일부는 행복한 기억으로 자리잡아 두고두고

나를 지탱해주기도 하지만 어떤 기억들은

왜곡된 기억들로 저장되어서 나를 정의했는지도 모릅 니다.

원예치료사로 새로운 세상을 만나고 있는 저 또한

기억 창고를 정리한 게 그리 오래되지는 않았습니다.

그래서 충분히 정돈되지 않은 상태일 수도 있습니다.

하지만 신기하게도 저의 기억은 수시로 변화하고 있습니다.

분명히 그 순간의 기억을 떠올렸는데

다른 기억의 조각들이 합쳐집니다.

그러면서 제가 알게 된 놀라운 사실은

기억은 고정할 수 없다는 것입니다.

나의 현재가 오늘 만나는 내가 그 기억을 만들어가는 존재이며
그래서 과거의 나를 오늘의 내가 결정짓습니다.

오늘의 내가 먼 시간 속 내 기억을 정리해주는
그 순간을 자주 만나면 저는 끊임없이 행복했음을 알게 됩니다
많이 불행했다고 여겼던 제 자신을 다시 찬찬히 만나니
왜곡된 기억들로 나를 단정하고
그렇게 방치해버린 어리석음이 보입니다.
하루 온종일 행복할 수만은 없다는 사실을
모른 것이 두고두고 안타깝습니다.
저는 틈틈이 나쁘지 않은 나도 사용할 줄 알았습니다. 나름 꽤 유쾌한
순간들이 있었음에도 불구하고 오랫동안 기억 속 나의 10대는
어두웠고 20대는 게으른 청년이자 나를 방치한 시간으로
30대는 삶의 고난을 맹렬히 뚫고 오느라
나를 돌아본 적이 없는 서러움으로
40대는 부질없는 것에 매달려서 소중한 것을 놓쳐버린
객기 어린 중년의 시간으로 머물러 있었습니다.

만일 그때 지혜로운 어른이 있어
지금 겪고 있는 이 모든 일들은
나의 의지가 저장하는 역할에 따라서

다채로움으로 나를 견고하게 할 수 있음을 알려주었다면
얼마나 좋았을까 생각해봅니다.
이제 나는 그 시간 속 나에게
충분히 그런 아량을 베풀어 줄 수 있을 정도가 되었지만
수많은 대가를 치르고 아까운 시간이 흘러갔습니다.

나의 기억 저장소를 둘러보면
나의 지난 시간은 내가 주관하는 나의 프로젝트였습니다.
내가 기획하고 실행하는 것에 따라 결과가 결정되었습니다.
이런 경험은 비단 저에게만 해당된다고는 생각하지 않습니다.
혹시라도 어느 누군가가 지금 일어나는 상황으로
고통스러운 기억만을 선택해야만 한다면
그 사람에게로 가서 나의 지혜를 사용해보고자 합니다.
어깨를 두드려주고 손을 잡아주는 마음으로 지금 이 순간을
어떻게 저장할지 결정하는 데 용기와 사랑을 주고 싶어
원예치료사가 되었습니다. 평범한 한 사람이 오랜 시간을 지나
수많은 에피소드를 얻고 나서야 비로소 알게 되었던
아름다운 나를 찾은 내가 되는 이야기가
모두에게도 일어나기를 바랍니다.
제가 해봤으니 알려드릴 수도 있어 보입니다.
한 가지 중요한 일은 기억을 거짓으로 저장할 필요는 절대 없으며

상처받은 나보다 나로 인한 상처를 잊지 않는
누군가가 있을지도 모른다에서 출발하기를 권합니다.

1부에서는 저의 기억을 어떻게 만나왔는지를 소개합니다.
사실 제 개인적인 이야기가 필요할까 고민했지만
제가 어떻게 지나온 시간을 만나왔고
기억 저장소에 어떤 것들을 저장하고 있는지
함께 공감할 수 있다면 2부의 이야기를 풀어나가는
원예치료에 대한 이해에 도움이 되리라 생각합니다.

2부에서는 원예치료사로 대상자들을 만나고 있는 저의 활동내용을
원예치료 현장과 적용했던 프로그램과 함께 소개합니다.
프로그램을 자세하게 기술하기보다는
캐서린 원예치료 프로그램에 참여한 대상자들의 이야기와
저의 치료적 접근*꽃과 식물을 이용한 원예치료 활동에서 사용하는 용어입니다.을
솔직하게 서술했습니다.
중요한 한 가지는 저는 아직 원예치료 전문가라고 하기에는
공부가 짧고 경험도 전문적이라고 말하기에는 적절하진 않습니다.
단지 원예치료사로서 경험한 이야기로 들어 주시고
생소한 원예치료를 이해할 수 있는 기회가 되면 좋겠습니다.

후반부에 등장하는 융합 프로그램은 새로운 시도로 탄생한
원예치료 프로그램입니다. 오랫동안 교육현장에 몸담았던
저의 경험은 캐서린원예치료 프로그램을 인성교육을 기반으로
구성하는 데 큰 도움이 되었습니다. 다양한 콘텐츠와 원예치료를
융합하는 캐서린 원예치료를 만나보시게 될것입니다.

3부에서는 저의 꿈과 사랑을 지켜주는
사람들의 이야기로 정리합니다.
나는 결코 나만의 나가 아니기에
나를 기꺼이 소유해주는 그들의 너그러움을 통해
독자분들도 누군가의 절대적인 지지자가 되기를 소망해봅니다.

꽃과 식물에 대한 풍부한 지식은 사실 저에게는 정말 부족합니다.
그 부족함이 저를 더욱 사랑하게 만드는 기적을 발휘했습니다.
무엇인가를 아는 것보다 어떤 무엇인가를 알아내는 것이
참 좋음을 이제 알아갑니다. 준비가 되셨나요?
이제 아름다운 나를 찾은 그대가 될 당신을 응원합니다.

캐서린 원예치료
김영미 원예치료사

당신의 기억 저장소에는
무엇이 있습니까?

나의 기억 공간을 다시 점검하기

우리는 오해하고 있는지도 모릅니다.
하루가 온종일 행복할 수는 없고
또 그런 날이 계속되는 인생은 없는데도
온통 그래야 한다고.

최근에 이사를 하고 나서야
저는 정리되지 않은 저의 짐덩어리를 마주했습니다.
소중하다고 생각되었던 수많은 물건들이
잊혀진 채로 숨어있다가 발견되었습니다.
그런데 신기하게도
그때만큼 그렇게 간절하지 않아진 물건을 마주하면서

마치 우리가 가졌던 수많은 감정의 뭉치들처럼
그때의 격했던 마음들이
지금도 그러한 지 살펴볼 필요가 있다는 생각을 문득 하게 됩니다.

기억해야 할 중요한 일들은

가장 가까운 기억 창고에서 자주 꺼내볼 수 있도록 하고

중요해지지 않은 기억 폐기물들은 가차없이 버릴 준비가 되면

정말 행복하겠다고 생각해봤습니다.

하지만 이런 과정이 모두에게 쉽지는 않을 거라고 짐작이 됩니다.

특히 처음 저장을 결정하는 순간이 닥치면 더욱 그렇습니다.

누군가의 지혜가 간절한 이유입니다.

1장을 저의 지나간 이야기로 시작하는 목적은

사실은 그때 그 시간 속에서

나에게 지혜를 줄 수 있는 현명한 어른이 있었다면

내가 이런 기억을 행복하게 오래 유지할 수 있었을 텐데

내가 나의 기억을 왜곡해서 보내왔던 시간들이 너무 안타깝습니다.

혹시라도 지금 어떤 기억들이

고통스럽게 저장되려 하는 그 순간을 맞이하고 있다면

그때 없었던 그 지혜로운 어른이 되어서

지금 당신의 기억이 잘못 저장되지 않고

영원히 행복한 기억으로 저장되길 바라는 마음에서

저의 에피소드를 전개해 나가려고 합니다.

만일 자신의 기억을 찾아내기 어렵거나

어떻게 어떤 것들을 꺼내야 하는지 모른다면

독자들도 저와 함께 정리되지 않고

방치되어 있는지도 모르는 자신의 기억들을 하나씩 찾아내고

저의 기억과 연결되어 치유되는 시간이 되면 좋겠습니다.

우리는 오해하고 있는지도 모릅니다.
하루가 온종일 행복할 수는 없고
또 그런 날이 계속되는 인생은 없는데도
온통 그래야 한다고 생각하고
그렇지 않으면 불행한 시간을 보내고 있다고 여깁니다.
그런데 내가 온통 불행했던 그 하루의 시간을 가만히 들여다보면
1시간, 아니 10분, 5분, 그 찰나의 순간에
행복감을 느끼는 그 순간이 있습니다.
우리의 기억 공간에 뭔가를 담아야 하고
저장소에는 용량이 있어 모두 담을 수 없어
무엇을 담을지 결정해야 한다면
힘들었던 온전한 기억들을 버리고
잠깐의 행복한 기억들을 저장해 놓는 일이
우리에게 필요한 게 아닐까 생각합니다.

지금부터 내가 저장하고 싶은 순간들을
하나씩 마주하고 저장하는 시간을 가져 보길 제안합니다.
어떻게 저의 저장 공간을 아름다운 기억 저장소로 채워왔는지
그 이야기 속으로 여러분들을 초대하려 하니
저의 미숙했던 시간들을 함께 즐겨 주시길 바랍니다.
그리고 무엇보다도 좌충우돌 저의 이야기를 통해
유쾌하시기를 기대해봅니다.

장미 넝쿨이 늘어진 담벼락에서

꼭꼭 닫힌 대문 너머 작은 마당이 궁금했을 내가 아니면
어찌 이 바램을 찾았겠습니까? 갖고 싶은 마음이 있었기에,
갖지 못했기에 나와 같은 그들을 기다릴 수 있습니다.

어릴 적 기억 속에서 만나는 나는 많이 걷는 나입니다.
특히 중학교 1학년부터 1년 반 동안
거의 두 시간이나 되는 거리를 걸어서 학교에 다녔습니다.
무슨 사정인지는 모르지만, 영문도 모르고
이른 새벽에 나 혼자 잠에서 깨어 6시면 집을 나서도
지각을 겨우 면할 수 있었던 등굣길의 저는 참 씩씩했습니다.
학교 가는 길에서 만난 다채로운 풍경이 저의 두 시간을 잘 채워줬고
게다가 30분만 걸어가면 함께 갈 동지도 있었기에
이른 아침 두 소녀의 수다는 1년 반 가까이 진행되면서
꽤나 깊어져 나름 심도 있는 대화의 미학으로 이어지기도 했습니다.
새벽이라는 시간이 주는 대담함을 믿고
남의 집 화분에서 귤을 몰래 따는 모험도 철없이 감행하곤 했습니다.
계절 소식을 틈틈이 챙기기도 하고

지루할 틈이 없는 시내 한복판을 거쳐 꼬불꼬불한 골목길을 지나
얕은 언덕까지 지나서야 학교에 도착할 수 있었기에
걷기도 하고 뛰기도 했으니 무척 고단했을 그 시간을
그리 힘들지 않은 좋은 기억으로
저장할 용기를 지닌 제가 대견합니다.

단단해진 종아리 근육을 챙길 즈음
어느 집 담벼락 바깥의 늘어진 빨간 장미를 보는 제가 보입니다.
학교에 거의 이르렀을 때쯤,
파란 지붕이 유난히 예쁜 집 담장 너머의 장미는
어느 날은 바람과 함께 춤을 추고
비 오는 날은 더 붉어진 색과 초록 잎으로
나를 온통 사로잡았을까요?
13살 어린 소녀가 장미의 아름다움을 알았거나 했을지는 모르지만
담장 밖에 늘어진 장미가 우리 집 장미이기를 바라는 마음만큼은
용케 숨기는 안쓰러움이 문득 보입니다.
야무진 제가 잠들 때면 소망하고 상상하고 간절히 원하는 마음으로
고단한 하루를 거뜬하게 보냈을 발칙함도
저의 오늘과 함께 있습니다.

어느 하나도 만만치 않아서 견뎌 내기가 쉽지 않았음에도
한결같이 그 순간을 철없이 참 잘 놀았습니다.
빨간 장미가 늘어진 파란 지붕 집을 느릿느릿 지나던 대담함으로
지각을 자주 해서 혼도 많이 나고 벌도 받아서

모범생의 품격을 유지하는 데 많은 어려움이 따랐지만

과감하게 지각을 감행할 정도로
장미에 취한 나를 벌주고 싶지는 않습니다.
하지만 지각했다고 손바닥을 강렬하게 때린 선생님은
오래 전 용서를 해 드렸습니다.

상상하는 것만으로도 나를 행복하게 할 뻔뻔함은
부끄러울 필요가 없습니다.
아직 빨간 장미가 있는 담장이 저의 집 마당이 되지 못했지만
요즘은 끝까지 바라는 마음이 있어 다행임을 자주 확인하곤 합니다.
나의 소망으로 함께 들떠 있는
가족과 친구들 동료들이 저를 부추기고 있으니
머지않아 장미 담장은 공사가 진행될 조짐을 보일지도 모릅니다.

달라진 것을 발견하셨나요?
13살 무모한 철딱서니 소녀가
혼자서 몰래 간절하게 원하던 그 모든 것을
이제는 대놓고 함께 기대합니다.
언제부턴가는 구체적으로
요구사항도 첨가합니다.
누구나 즐길 수 있는 장미 정원
대문을 열고 들어와 더 많은 꽃을 덤으로 만날 수 있는 공간
단 한 사람이라도 충분히 위로 받을 수 있는 치유의 공간

그래서 아름다운 나를 찾아가는 행복 정원이 되어가는 공간
꼭꼭 닫힌 대문 너머 작은 마당이 궁금했을 내가 아니면
어찌 이 바램을 찾았겠습니까?

갖고 싶은 마음이 있었기에, 갖지 못했기에
나와 같은 그들을 기다릴 수 있습니다.
나의 꿈을 모두가 응원하게 만들어 온 시간을
비로소 찾아낸 다행함이
시작은 장미 넝쿨이 늘어진 담벼락부터였군요.
지나온 시간 속의 나는 그렇게 오늘의 나였습니다.

비 오는 날의 가난과 학교 앞 우산

만일 지금 피하고 싶은 장맛비를 맞아 버틸 충분한 우산이 없더라도
언젠가 그칠 여름비는 어쩌면 살면서 받아들여야 할
당연한 불편함을 이야기합니다.
덕분에 비가 오면 가난함을 떠올리던 나는
그 가난함으로 내가 가진 아름다움을 치열하게 찾아낸
오늘을 만나고 있음을 알아가고 있습니다.

요즘은 언제 비가 올 예정이고 어디에서 태풍이 오고
언제까지 장마가 계속될 것이라고 많은 정보를 듣게 됩니다.
그래서 비가 오지 않아도 우산을 챙겨서 나가곤 하죠.
우산도 하나의 패션 아이템이라 20대인 막내딸은
디자인도 중요하고 크기도 중요하게 생각합니다.

그런데 저는 신발장 옆 우산 함을 열면
가득 꽂혀 있는 우산을 볼 때마다
우산으로 감출 수 없었던 우리 집의 가난함과
옹졸했던 내 얌체짓이 떠오르곤 합니다.

넉넉한 우산을 보니 안심이 되기도 하는 이 야릇한 기분은
아마도 이젠 더 이상 비 오는 날 아침
우산을 둘러싼 암투를 벌이지 않아도 되어서 일까요?

밤새 쏟아지는 빗소리에
장마가 뭔지 알 턱이 없는 어린 저희 5남매는
너무도 여러 날 멈추지 않는 빗소리에 속상한 적이 많았습니다.
비만 오지 않으면 당당했을 등굣길을
5남매를 충족시키기에는 넉넉치 않은 우산 때문에
아침마다 다양한 암투와 신경전을 벌이며
각자의 전략을 짜고 또 짜야 했으니까요.
우산이 부족해 동생들은 하나의 우산을 함께 나눠 쓰고 가야 했지만,
동생들과 학교도 등교 시간도 달랐던 저는
제일 좋은 우산을 당당히 챙겨가곤 했습니다.

지금 생각해보면
그때 왜 나는 맏이로서 아량을 조금도 베풀지 못하고
어쩌면 그렇게 우산 하나에도 철저히
이기적이었는지 부끄러울 뿐입니다.
그저 그런 언니를, 누나를 견뎌낸 동생들이 참 대견합니다.
제 기억 속 비 오는 날의 우리 5남매 모두는 우산에 진심이었고
혼자서 우산을 쓰고 갈 수 있게 되기를 바라는 데
한마음 한 뜻이었습니다.

어릴 적 동요에 나오던

빨간 우산, 파란 우산, 찢어진 우산 중에서

우리 5남매가 절대 부르지 않던

한 번도 써보지 못한 빨간 우산, 파란 우산

그 우산이 지금은 색깔도 다양하게 크기도 다양하게 꽤 있습니다.

그런데 우산이 많아서 부자라는 생각은 들지 않는 요즘입니다.

가끔 비가 와서 우산 없이 뛰어갈 때도

편의점에서 급하게 산 비닐 우산을 들고 가도

비 오는 날의 가난함을 느끼진 않습니다.

대신 요즘은 시간 가난에서 벗어나지 못하는 우리에게

이제야 활짝 핀 봄을 좀 누려보고 싶을 때

봄비는 야속하게도 꽃을 모두 떨어뜨리며 이야기합니다.

아름다운 날 그날을 만나는 바로 그때 취하라고

지금과 똑같은 다음은 없노라고.

지금 만나야 할 누구를 가지고 있다면 지금 만나고

지금 한 잔의 커피를 마셔야 한다면

지금 그 향기에 기꺼이 취할 객기도 부려보고

소중한 현재를 일정에만 쫓기며 사는

시간 가난뱅이가 되지 말라고 말이죠.

여름 꽃이 피어나고 나무가 푸르름으로 자신을 성장시키는

그 순간에 내리는 여름비는 꽃을 떨어뜨리기 보다는

그것들에게 자신의 색깔을 더욱 짙게 머금을 기회를 줍니다.
비를 맞아서 본래 갖고 있던 자신의 농도를 더 깊게
과감하게 내뿜는 자태는 시련을 견뎌낸 성숙함을 보여줍니다.
만일 지금 피하고 싶은 장맛비를 맞아 버틸
충분한 우산이 없더라도 언젠가 그칠 여름비는
어쩌면 살면서 받아들여야 할 당연한 불편함을 이야기합니다.

덕분에 비가 오면 가난함을 떠올리던 나는
그 가난함으로 내가 가진 아름다움을 치열하게 찾아낸
오늘을 만나고 있음을 알아가고 있습니다.

학원을 운영하던 시절
오전에는 비가 오지 않았는데 갑자기 하교 시간에 비가 오면
저는 학원 홍보용 우산을 가득 챙겨서 학교 앞에 나가곤 했습니다.
그리고 엄마 아빠가 비가 갑자기 와도 올 수 없는 아이들에게
우산을 나눠주곤 했습니다.
학원 홍보 방법으로 굿 아이디어라고
동료 원장들이 칭찬을 해주기도 했지만
사실 우산을 나눠준다고 해서
제 학원에 등록했던 학생은 별로 기억이 나지 않습니다.
저는 다만 한 번도 학교 앞에서 나를 기다려 줄 수 없었던
부모님의 기억을 그렇게 풀어냈는지 모르겠습니다.
학원에서 수업하다가 갑자기 비가 와도
우리 학원 아이들은 걱정할 필요가 없었던 것은

우산 하나에서 만큼은 소문난 부자 원장님 덕분이었을 겁니다.

직장 맘이신 학부모님의 감사 전화를 참 즐겁게 누렸던 기억은
아이들 성적을 올려준 성과보다 더 오래도록 나에게 남아있습니다.
충분하지 않았던 학교 앞 우산은 항상 부족해서
모든 아이들에게 나의 우산을 전할 순 없었지만 그 순간을
아름답게 기억할 아이들이 어느 날 모르는 낯선 이에게
우산을 나누는 장면을 상상해봅니다.
비 오는 날의 가난이 있어서 괜찮았습니다.

매화꽃이 다했다

우리는 모두 과거의 나에게 영향을 받습니다.
다만 모르고 지나칠 뿐입니다.
가까운 어제가 지금의 나와 관련이 있다고 생각할 수도 있지만
조금 더 먼 시간 속의 나를 만나게 되면
더 많은 내가 지금의 나와 연결되었음을 알게 됩니다.

어릴 적 이유는 잘 모르지만
우리집은 갑자기 충청도 산내라는 시골로 이사를 갔습니다.
초등학교 시절 전학을 많이 다니다보니
둘째 여동생과 저는 버스를 타고 먼 대전까지 통학을 했습니다.

아마도 그곳에서의 생활이 길게 가지 않을 거라는 짐작과
아직은 나이 어린 동생들은 학교에 다니지 않아도 되었으니
그런 결정이 내려졌나 봅니다.
덕분에 우리 둘은 버스를 타고 왕복 3시간 정도 거리를
여행삼아 다녔는지도 모르겠습니다.
버스에서 내리고도 한참을 걷고

징검다리가 있는 개울을 건너 꽤 걸어가야
우리집이 나왔으니 아마도 많이 고단했음이 분명합니다.
그곳에서의 기억이 얼마 없는 것을 보면 말입니다.

지금은 누구나 꿈꾸는 전원 생활의 모습처럼 텃밭도 있고
아버지께서 돼지를 키우셨기에
많은 돼지우리와 집 앞 작은 개울 옆에는
꽤 큰 산이 버티고 있었던 기억이 납니다.

하지만 그 시절 상황으로는
낭만적일 수만은 없는 어려움들이 있어서인지
간간이 들려오던 부모님의 언쟁들도 기억에 남아있습니다.
아마도 이런 환경을 결정하신 아버지의 고집과
도시를 떠난 모든 변화를 받아들이기 어려운
엄마의 당황스러움 때문이었을 겁니다.

저 또한 긴 통학 시간과 갑자기 만나게 된 낯선 환경으로
항상 두렵고 무서웠던 마음이 들어 쉽게 적응하기 어려웠습니다.
갑자기 길가에서 보이는 뱀들, 너무 빨리 어두워지는 저녁 시간,
학교를 같이 다니지 않으니 이방인처럼 대하는
조금은 거칠고 친절하지 않았던 동네 아이들,
도저히 빠져나올 수 없는 블랙홀에 갇힌 것처럼
작은 일상들은 생기를 잃어갔습니다.
학교를 다니느라 7시면 집을 나서고 4시는 넘어야 집에 왔기에

몸이 지치고 너무 힘들어서 저녁만 먹으면 쓰러져 잠들기 바빴고
게다가 우리집 이외에는 아무것도 없어서
간단한 군것질도 할 수 없었기에
배가 고파서 눈이 튀어나올 것만 같았습니다.

그러다가 갑자기 내린 폭우로
징검다리가 물에 잠기기라도 하는 날이면
최악의 날이 되곤 했습니다.
아버지가 우리를 데리러 오실 때까지
비를 맞으며 하염없이 기다리던 그 시간들은
지금도 강렬하게 남아있습니다.

이 모든 상황을 받아들이기 힘들어서
화가 잔뜩 나신 아버지의 거친 등에 업혀 길을 건너는 날의 풍경은
비참하기까지 했습니다.
둘을 한 명씩 업어서 내리는 동안
아버지도 우리도 모두 온전히 비속에 내던져진 느낌이었습니다.
이런 광경을 보며 엄마는 울고불고
비를 맞은 우리가 죄인이 된 것 같은 그 감정들은
감당하기 힘든 추억입니다.

어린 마음에도 지옥 같고 이곳을 벗어나고 싶었던 감정을 키우고
왜 이런 시골에서 더러운 돼지를 키워야 하는 건가 하는
원망으로 보내고 있었는데 겨울이 지나 봄이 시작되는

어느 날 아침 집 뒤편 한구석에서
어제까지는 미처 내가 알아채지 못한
매화꽃을 만나면서 달라졌습니다.

고결, 결백, 미덕, 깨끗한 마음의 꽃말처럼
매화꽃을 만난 저의 첫 순간은 고결한 마음을 만난 위로였습니다.
아무것도 없고 황량하기만 하다고 생각했던 집 주변은
매화꽃을 시작으로 달라졌습니다.

산으로 진달래를 찾아다니고, 고사리도 한아름 꺾었습니다.
동네 아이들과 참외서리, 콩서리도 감행하는 대담함도 키웠습니다.
포도밭의 뱀은 이제 구경거리로 충분해지기 시작하더니
아침이면 요강을 시냇물에 담글 수 있는
시골의 평화로움에 흠뻑 취하곤 했습니다.
다행스럽게도 원하지 않던 공간으로 던져진
당황스러움과 두려움, 갑자기 이사온 낯설음을
한순간에 해치우듯이 매화꽃으로 모두 한방에 날려버렸습니다.
참으로 대견한 것은 매화꽃이 뭐길래
저는 그렇게도 단박에 나의 세상을 바꾸고
꽃이 주는 위로를 야무지게 챙겼는지 대견하고 또 대견합니다.

오늘의 나는 어쩌면 이때부터 계획되었는지도 모르겠습니다.
원예치료사의 길로 갑자기 들어선 것 같은 저의 선택은
매화꽃으로 위로 받고 고결함을 챙겨온

야무진 그때의 나가 제안한 것임에 분명합니다.

우리는 모두 과거의 나에게 영향을 받습니다.
다만 모르고 지나칠 뿐입니다.
가까운 어제가 지금의 나와 관련이 있다고 생각할 수도 있지만
조금 더 먼 시간 속의 나를 만나게 되면
더 많은 내가 지금의 나와 연결되었음을 알게 됩니다.
오늘 내가 어떤 결정을 해야 한다면 그리고 조금 고민이 된다면
분명 먼 시간 속의 내가
지금의 계획을 이미 해놓고 있지는 않았는지 챙겨야 할 때입니다.

매화꽃이 다 했습니다.
오늘의 나를 굳건하게.

웬 아이가 보았네, 그래서 만나는 오늘

뜨거운 여름
정약용의 제자 황상의 책지게를 생각하며 올랐던
강진의 다산 초당
구례 화엄사에 우아한 자태로 여전히 있을 배롱나무
청국장 먹으러 간 어느 식당에서
기어코 연꽃 정원을 만나는 나는 그랬습니다.
보고 또 보고 많이 보면서 그래서 오늘을 만난 지금을 누립니다.

나이를 먹는다는 것은 신체의 노화를 의미하지만
정서적 노화도 함께 겪는 일입니다.
신체적 나이듦을 막을 수는 없지만
마음만큼은 싱그러움을 발판으로 충분히 단풍 들기를
모두의 노년은 놓치지 않아야 합니다.
인간은 교육을 받고 삶의 경험을 통해 성장한다고 배워왔지만
저에게 이 법칙은 가끔 적용되지 않을 때가 많습니다.
오히려 지금의 나에 취해서 유년이나 청년 시절의 기억들을
미숙하기만하고 별로 담고 싶지 않은 조각들로

한구석에 방치한 시간이 더 많았음을 인정합니다.

그래서인지 지나간 나를 아끼지 않고,
오늘의 나를 작게 보는 습관이 잘 고쳐지지 않습니다.
또 다른 마음 한편에서는, 힘든 과거를 지나치게 미화하려는
위선이 슬금슬금 자리 잡기도 합니다.

특히 가수 이승환의 노래 〈물어본다〉를 들을 때면
가사 하나하나가 이런 나를 달게 꾸짖습니다.

　　많이 닮아 있는 것 같으니
　　어렸을 적 그리던 네 모습과
　　내 안에 숨지 않게 나에게 속지 않게
　　오 그런 나 이어 왔는지
　　나에게 물어본다
　　부끄럽지 않도록
　　불행하지 않도록

우리의 지나간 풍경들은 오래된 것일수록
익어가고 깊게 자리잡음을 배워가면서
나를 마주하는 것을 주저했기에
무언가 이뤄진 것 같은 현재의 풍요로움과 물질중독에
잠깐씩 놓쳐버린 순간들이 자주 생각납니다.

생각해보니 오늘도 괜찮은 나를 찾기 위해 고군분투하는 이 조바심은
굳이 가질 필요조차 없는 것이었습니다.
지금까지 나는 보고 또 바라보고 있는 중이기에,
그저 입가에서 맴돌던 들장미부터
좋아하던 노래들은 지금의 나를 있게 합니다.
나뭇잎배, 과꽃, 별, 목련화, 그리운 금강산, 국화꽃 옆에서 등
좋아하던 노래들은 MT가서 사정없이 분위기 깨면서 불러젖힌
〈에델바이스〉를 필두로 가장 함께 노래방 가고 싶지 않은 사람
1위로 뽑혀도 억울할 것 하나 없는
오늘의 나를 제가 자주 용서합니다.

나무가 좋아서
시골동네 어귀의 오래된 나무 아래 평상을 눈에 담던 시간
작은 시골 초등학교를 만나게 되면
어릴 적 옥천의 삼양 초등학교 앞 개울가에서
빨래하던 나도 보입니다.
집으로 돌아오던 길에 만나던 아카시아 나무 터널은
중학교 뒷산에 자리잡은 아카시아 숲과 닮아 있습니다.
달달한 것이 고팠던 어려운 시절 사루비아 꽃잎을 빨던 그 간절함은
나만의 추억은 아닌 것이 안심이 되기도 합니다.
신기하게 열린 박을 몰래 따서 범인 색출에 열을 올리던 현장에서
두근거림을 감당했던 시간들은
다행히 꽃을 갈망하고
꽃으로 용서하는 아량을 키울 줄 아는 나로 진화 중입니다.

차비를 아껴가며 모은 돈으로
짜장면 곱빼기를 시켜먹던 여고시절 사총사는
길가의 나무에서 떨어지는 송충이를 감당한 대가로
올리비아 핫세가 나오는 〈로미오와 줄리엣〉도 두 번씩 보고
1970년대의 암흑기에 모범 청소년은 절대 가서는 안 된다는
대전의 경일제과, 성심당에서
유명한 버터빵과 튀김 소보로도 먹는 호사를 누렸습니다.

나의 공간이 변화되어도 만나는 풍경은 여전했습니다.
통학하던 버스 안에서 만나던 개나리 천지와
싱그런 여름이면 긴 도로 위를 멋지게 덮어준
청주IC 플라타너스 길은
나의 20대와 함께 했습니다.
살을 에이는 추위를 뚫고 새벽 완주했던 무심천변無心川邊에서
앞으로 취침 뒤로 취침을 외치던 ROTC 친구들은
지금은 무얼하고 있을까요?
이제 막 어두워진 가을 저녁
캠퍼스 야외음악당 어딘 가에서 들려오던 〈호텔 캘리포니아〉는
지금도 궁금하고 궁금합니다.
그는 가수로 데뷔했을까요?

보고 또 보면서 시간이 흘러갑니다.
보이는 대상이 다채로와지고 생각을 담을 수 있습니다.
동생을 추억할 수 있도록 허락해주고

맨발의 투혼을 부끄럽지 않게 해주는 월정사 전나무 숲길,
우연히 멈춰보니 알게 된 얕은 바다에서
모래 한 줌으로도 한적한 여유를 누려본 제주도 종달리 해변.
뜨거운 여름 정약용의 제자 황상의 책지게를 생각하며 올랐던
강진의 다산 초당.
구례 화엄사에 우아한 자태로 여전히 있을 배롱나무.
청국장 먹으러 간 어느 식당에서
기어코 연꽃 정원을 만나는 나는 그랬습니다.
보고 또 보고 많이 보면서 그래서 오늘을 만난 지금을 누립니다.

주어진 하루 동안이 아주 잠깐이라고 생각했던 그 시간을
오늘도 자세히 들여다 봅니다.
신기하게도 다른 기억들은 모두 지워져 있는데
남아있는 나의 바라봄이
요즘에서야 나에게 몰입할 의지를 주곤 합니다.

지금 무엇을 보고 있습니까?
보이는 지금을 그대는 간직하려 마음 먹는 중입니까?
가슴에 담고 눈에 담고 함께 담아내고 있습니까?
그래서 살 수 있습니까?
오늘 전부가 다 아름다울 수 없음을 받아들이고
아주 잠깐 정신없이 빠져버릴 수 있는 시간을 혹시라도 가진다면
아마도 언젠가의 나를 위한 선물을 준비한 건지도 모릅니다.

늙어가지만 또렷해지는 더 먼 시간의 기억들로
우리의 오늘을 다시 만들 수 있는
지혜를 얻어 내야함을 잊지 말아야겠습니다.
지금은 도저히 불가능해서
더 깊게 기억해내고 있는 한 장면이 보입니다.
신성해야 할 수업 시간에 만화를 그리다 들켜서
강제로 제 인생에서
가장 사랑스러운 목소리로 불렀던 노래를 선물해봅니다.

 웬 아이가 보았네 들에 핀 장미화
 갓 피어난 어여쁜 그 향기에 탐나서

 정신없이 보네
 장미화야 장미화 들에 핀 장미화

이 깜찍한 청순함으로 저는 합창단에 뽑혔습니다.
그래서 미움을 바로 받기 시작했습니다.
인생은 알 수 없습니다.

아버지의 코스모스

아버지의 코스모스 이야기는
부모 형제와 헤어져 살아야 했던 아버지의 외로움에 대한 고백이었고
제가 아버지께 들었던 유일한 자신의 이야기일지도 모르겠습니다.
아버지를 좋아하지 않았던 저의 마음을 들켜버린 부끄러움과
평소와는 다른 아버지의 모습은
지금까지 저의 기억 창고에 뒤섞여 남아 있습니다.

가을 문턱에 들어서면
어김없이 만나는 길가의 코스모스가 참 정겨워집니다.
요즘에는 공원이나 강변에 있는 풍성한 코스모스를
즐길 수 있어서 예전보다 꽃부자가 되었기에
항상 우리 옆에 꽃이 있는 좋은 때입니다.

흔히 코스모스는 여린 이미지로
코스모스 같은 소녀, 가녀린 코스모스 같은 여인.
첫사랑의 기억 속에 어김없이 등장하는
코스모스를 닮은 그녀를 떠올리곤 합니다.

하지만 제게 코스모스는
무섭고 엄하기만 하셨던 아버지를 생각나게 합니다.

아버지는 전쟁으로 혼자 남한으로 넘어오셔서
가족과는 단 한 번도 만나보지 못하신 채로
오래 전에 교통사고로 돌아가셨습니다.
워낙 엄하고 말씀도 거의 없어서 아버지와는 소원하게 지냈고
아버지와 이야기를 나눈 기억은 더군다나 거의 없었습니다.
오히려 아버지가 안 계실 때면 묘한 해방감과 안도감이 들 정도로
아버지는 저를 불편하게 하고 무섭기만 한 존재였습니다.
그럼에도 불구하고 코스모스를 보면
어김없이 그날의 아버지가 생각납니다.

제가 고등학생이었던 것으로 기억이 납니다.
아버지와 집으로 가는 길이었습니다.
혹시라도 잘못 말하면 아버지께 꾸중을 들을지도 몰라
함께 있어도 거의 말을 하지 않기도 했지만
아버지 또한 저에게 힘을 주거나
따뜻하게 말을 건네시는 분은 아니었으니
함께 가는 그 길이 너무 길게만 느껴졌던 기억이 납니다.
그런데 한마디 말씀도 하지 않고 묵묵히 가시던 아버지가
나지막한 소리로 혼잣말을 하셨습니다.

"내가 제일 좋아하는 코스모스가 피었구나."

아버지가 꽃을 좋아하시는 것도 놀라웠지만
수많은 꽃 중에 하늘하늘 분홍빛이 가득한 코스모스를
눈에 담는 모습은 저에게는 뜻밖의 발견이었습니다.

"너희는 내가 꽃을 좋아하는 것도
제일 좋아하는 꽃이 코스모스인 줄도 모르겠지.
내가 왜 코스모스를 좋아하는지 아니?
코스모스는 혼자 피어 있지 않거든.
여럿이 함께 모여 있고 색깔도 다르게 피어서 더 좋다.
아버지가 무엇을 좋아하는지도 모르는구나. 알 턱이 없지."

아버지의 코스모스 이야기는 부모 형제와 헤어져 살아야 했던
아버지의 외로움에 대한 고백이었고
제가 아버지께 들었던 유일한 자신의 이야기일지도 모르겠습니다.
아버지를 좋아하지 않았던 저의 마음을 들켜버린 부끄러움과
평소와는 다른 아버지의 모습은
지금까지 저의 기억 창고에 뒤섞여 남아 있습니다.

코스모스가 너무 예뻐서 몇 송이를 꺾어 집으로 가져오면
금새 시들어 버려 저의 속을 많이 태우기도 하고
뿌릴 곳도 없는데 길가에 듬성듬성 피어 있는
코스모스가 빨리 져서 씨앗을 기다리던 그 시절이
아버지의 코스모스를 제가 좋아하기 시작했던 때입니다.
9월이 되면 가을 하늘에 코스모스가 잠자리와 함께
살랑살랑 춤을 추고 그 자리에 있어서
더욱 아름다운 코스모스의 자태를 보게 될 것입니다.
아버지의 마음을 미처 알지 못하던 나는
9월이 되면 혹시 알게 될까요?
갈 수 없는 고향과 만날 수 없는 부모형제를 향한
코스모스를 가슴에 담고 사시던 아버지의 그리움을.

너무 바빠서이기도 하지만 코로나 때문에 동생들도
자주 못보고 엄마도 만나러 가기 조심스러워지는 요즘
문득 생각해봅니다. 어김없이 계절은 다시 돌아오지만
이번 가을은 지나가면 오지 않을 것이기에
만날 수 있는 사람이 있다면 달려가야겠습니다.
나의 코스모스를 가슴에 담고.

아버지가 코스모스를 좋아하셨다는 것은
가족들 모두 알지 못했습니다.
저에게만 해주신 아버지의 마음을 이제야 알아서
너무 후회가 가득합니다.

게으름의 미학

나의 하루가 온전히 행복할 수 없듯이
나의 하루가 온통 부지런할 필요는 없습니다.
오늘 소중한 하나를 누리기 위해
나의 나태함을 용서할 줄 알아야 합니다.

사람들은 제가 엄청 부지런한 줄 압니다.
일을 할 때면 뿜어 대는 저의 열정덩어리가
그런 오해를 불러일으키지만
사실 저는 아무 일없이 빈둥대는 걸
세상에서 제일 좋아합니다.
생산적이지도 않는 시간을 보내기도 하고
하루 온종일 긴 수다를 떨고
목적없이 누군가를 만나는 일도 많아지길
간절히 바라고 또 바라는 중입니다.
이제 일없이 지내도 누가 뭐랄 나이도 아니건만
여전히 바쁜 나는 틈틈이 게으름을 즐깁니다.
물론 오늘의 할 일을 내일로 미룬 대가가 따르기에

지나친 나태함은 경계하려 합니다.

정해진 일만 해도 되는 학원일을 할 때도 바빴지만
내일의 바쁨을 계산할 필요는 없었습니다.
오늘 해야 할 일을 잘 마무리하면
그 다음은 좀 더 성숙하게 시간 운영을 할 수 있었으니까요.
하지만 저는 처음부터 이런 시간 습관을 가지지 못했습니다.

20대는 긴 거리 통학으로 길에서 보내는 시간이 많아서
저의 시간을 짧다고 느꼈고 항상 시간 부족에 시달렸습니다.
무얼 해도 시간은 빨리 갔고 저축이 되지 않았습니다.
지금 생각해보면
주어진 시간을 아낌없이 원 없이 호기롭게 써야 하는 그 시간을
그저 강의 듣고 오고 가는 시간으로
단순하게 채우는 데 급급했습니다.

학년이 올라가면서
장거리 통학의 어려움과 집을 떠나 있고 싶은 강렬함으로 시작된
자취생활은 아르바이트를 가능하게했고 덕분에
독립된 나의 공간을 허락했습니다.

5남매와 함께 지내야 했던 집과는 달리
혼자를 허용했던 시간과 공간은
색다른 자유와 빈둥거림이 함께 했습니다.

강의 없는 시간까지 늦잠을 자기도 하고
밤늦게 친구 자취방에서 어설픈 한상을 차려놓고
밤새 놀기도 해보았습니다.
시험을 핑계삼아 밤 늦게까지 머물렀던 대열람실은
30분마다 한 번씩 자리를 이동하는 저의 가벼운 엉덩이를
못마땅해 했을지도 모르지만
시험 기간에만 제공되는 100원짜리 라면을 못 먹을까 봐
저녁 8시면 얼마 남지 않은 공부 시간을
긴 줄을 감수하는 사치로 마구 썼습니다.

경제적 자립을 위해 아르바이트가 필수였지만
시간을 많이 써야 하는 영어연극반 활동을 죽기 살기로 했기에.
축제기간이면 무대에 오르기도 하고
스텝이 되기도 하면서 실컷 흥에 취했는데
연극이나 하고 다닐 때냐는
친구의 요상한 충고질에 상처받기도 했습니다.

그리고 가난한 대학생 주제에 어울리지 않게 게을렀던
저의 처지를 모두 수근대고 있음도 알게 되었습니다.
누군가와 캠퍼스를 거닐기만 해도 비판의 대상이 되었고
그럴 때면 어김없이 들려오는 말은
"쟤가 그럴 때가 아닌데..." 였습니다.
정말 슬픈 것은 저 자신조차 내가 그럴 때가 아닌데라는 죄책감으로
숨어서 나의 게으름을 사용하곤 했던 강렬한 기억들입니다.

제 인생에서 혼자 세상에 던져진 듯한 지독한 외로움을
그때 다 써버려서 일까요?
그 이후의 나는 강해지다 못해 냉소적으로 단단해지기도 했습니다.
그런데 오늘의 나는 치열하게 열심히 살았던 기억보다
그 순간에 누렸던 나의 수많은 게으름 덕분에
다가올 게으름을 두려워하지 않게 되었습니다.

정해진 일이 아닌 언제 생겨날지 모르는 강의가
저의 일상을 지배하고 있었기에
불과 얼마 전까지만 해도 저는 활활 타오르고 있었습니다.
다음 달에 있을 강의 준비까지 온통 머릿속에서 덜어내지 못해
당장 하지 않아도 될 일거리로 나를 바쁘게 몰아치다 보니
제 스케줄표를 보는 것만으로도 너무 벅차기 시작했고
급기야는 자랑질까지도 하곤 했습니다.
다시 심호흡을 하고 저의 기억 저장소를 살펴보니
한껏 게을렀던 내가 한마디 합니다.

"오늘은 오늘의 일만 잘 하자!"
평생 열심히 모든 시간을 다 써야
제대로 사는 건 아니라고 말하고 싶습니다.
나의 하루가 온전히 행복할 수 없듯이
나의 하루가 온통 부지런할 필요는 없습니다.
오늘 소중한 하나를 누리기 위해
나의 나태함을 용서할 줄 알아야 합니다.

바빠서 무슨 일이 있어서 감정이 상해서
굳이 이런 이유로 놓치고 있는 일들이 없는지
수시로 확인해보길 권합니다.
다만 열심히 했기에 게으름이 존재했음을 놓치면 안됩니다.
온통 게을렀다면 아마도 몰랐을 기쁨입니다.

고단한 알바를 마치고 오는 길에 한치의 망설임도 없이
거금을 주고 오락실에서 철없이 갤러그를 하기도 했던 나를
지금 나는 사랑합니다.
한 달 아르바이트 비용의 4분의 1에 해당하는
10,000원짜리 중고 TV를 사는 배짱을 가졌던
과거의 나를 지금의 나는 그리워합니다.
매주 월요일 저녁 6시면 〈소공녀 세라〉를
화요일엔 〈빨강머리 앤〉을 놓치지 않던 나를 지금 나는 아낍니다.
내일이 시험인데 〈고래 사냥〉을 본 대가로
일본어 과목을 C로 장식한 나를 지금 나는 당당해 합니다.
아르바이트 하루를 날리고
쓸데없이 추운 날 친구들 만나서 무심천 강변을 따라 걷던 나를
지금 기억 저장소에 잘 보관합니다.

오늘 당신은 어떤 게으름을 선택하셨나요?
행복한 게으름, 후회할 필요 없는 게으름,
저장하고 싶은 게으름이길 응원합니다!

아이들로부터 배워서 성적이 좋았다

영어 선생님으로 치열하게 살았던
나의 고단함을 빛나게 해준 그들로부터
나는 배우고 철이 들었습니다. 작게 주었는데도 크게 갚아주는
그들의 통 큰 아량 앞에 부끄러움은 오로지 저의 몫이었습니다.

행복했던 기억 속에는 나의 제자들이 있습니다.
감히 스승이라고 말할 순 없지만 고맙게도 저의 기억 저장소에는
괜찮은 녀석들이 꽤 있습니다.
물론 25년간의 가르침 동안 수없이 상처받고
언제쯤이면 도망갈 수 있을지를
쉴 새 없이 궁리했던 적도 많았습니다.
교육을 담당하는 교사라는 직업에 대한
고결함과 건전함을 미처 알지 못했기에
저는 빠르게 사교육의 울타리로 도망쳐왔습니다.

기회와 여건이 쉽지 않았다는 것은 핑계이고
노력이 부족했음을 인정합니다.

좋은 선생님으로 사랑받고 싶었던 저의 꿈은
학원을 운영하면서 실력 있는 선생님으로
갑질하고 싶은 방향으로 변질되어 갔습니다.
영어성적은 중요했기에 이런 저의 오만은
쉽게 받아들여지기도 했지만 지식을 파는 장사꾼으로
변해가는 제가 한심했던 순간이 더 많이 생각납니다.

그래도 고집스럽게 지켰던 1:1 교습법으로
아이들과 자세히 소통할 수 있었던 것은
내 인생의 엄청난 행운이었습니다.
칠판 앞에서 나의 강의력을 뽐내는 가르침이
학습자들에게는 큰 도움이 되지 않기에
큰 돈보다는 당연한 돈을 선택할 수 있어서 또한 좋았습니다.
사실 대형학원의 화려한 강사진과 경쟁할 자신도 없었기에
나만의 강점을 살릴 수 있는 1:1 교습법은
지금 생각해도 좋은 선택이었습니다.

그 당시 대부분의 학원은 강의를 듣고 엄청난 양의 숙제를 받아
집에서도 쉴 새 없이 문제풀고 다시 학원가서 연습할 시간을
확보하지 못한 채 강의를 듣는 구조로 일부 학습자에게는
도움이 되지 않는 시스템이었습니다.
학습량은 개인의 성향과 역량에 따라 조절되어야 하고
원리를 이해했으면 체화될 때까지 연습이 필요하고
오류를 확인하고 다시 문제 해결하는 과정을

스스로 반복했을 때 학습자는 성장할 수 있다고 믿었습니다.

이러한 공부에 대한 나의 소신은

도움이 절실했던 학습자에게 분명 의미가 있었던 것 같습니다.

학습자는 원리를 설명 듣고

스스로 문제해결을 학원에서 마치도록 했습니다.

그날의 공부를 마무리하고 집에 가면

평화로운 휴식을 가지도록 권장했기에

저의 학습법은 공부에 대한 철학을 가진 학부모님들과는 동지가 되고

오늘까지 친구로 남아있을 정도로 뜨거운 신뢰를 얻었습니다.

그저 성적을 올려줄 수 있는 방법을

궁리하는 데서 출발했던 1:1교습법은

뜻밖에도 학습자 뿐만 아니라 선생님을 성장시키는

정말 모두에게 필요한 학습법이었습니다.

1:1 교습법을 통해

저는 아이들과 진정으로 소통할 수 있는 기회를 자주 얻었습니다.

오류를 확인하다 보니 무엇이 부족한지 정확히 알게 되고

학습자의 어려움을 이해하는 데 큰 도움이 되었습니다.

자신의 약점을 보완하고 개선시켜주고 싶어하는 교사의 진정성은

때로는 끈끈한 사제지간의 정으로 진화하기도 하고

졸업을 하고도 틈만 나면 학원에 찾아와 주기도 하는

의리를 보여 주기도 했습니다.

또한 학습자들을 자세히 살펴볼 수 있는 1:1 교습법으로
저 자신 또한 영어 교습법 관련 영역에서 놀라운 성장을 경험했고
훗날 영어교육 프랜차이즈 교육사업에
발을 들여놓는 계기가 되기도 했습니다.
무엇보다도 10대 녀석들과
친구처럼 때로는 부모처럼 함께 했던 순간들 중에
제 기억 저장소에는 자랑거리가 적지 않습니다.

물론 만나는 모든 학습자가
그렇게 아름다웠던 것만은 아니기도 했습니다.
흔히 말하는 중2병이라는 병명에 시달리는
난치병 환자들을 마주해야 했던 중소 학원의 학원강사가
그야말로 자기의 소신을 지켜나간다는 것은 쉽지 않은 선택이었습니다.
심지어 어떤 학부모는 저의 학력을 문제 삼고
SKY출신도 아닌 주제에 어디 학원을 해서 먹고 사느냐는
모욕적인 언사도 서슴지 않았습니다.
아버지 사업이 망해서 학원비를 내기 어렵다는 말이 가슴이 아파
1년 가까이 전과목을 무료로 수강하게 해준 아이는
단 한마디 말도 없이 어느 날 갑자기 학원을 나오지 않기도 했습니다.
학원을 운영하는 것은 경제적인 부분과 관련이 있기에
돈으로부터 자유로울 수 없는 일이기도 했습니다.
수강료는 받을 수 없어도
강사 월급과 유지비는 정확히 지불되어야 하는 현실은
저를 많이 고단하게 했습니다.

하지만 대부분의 아이들은 제게 기꺼이 스승이 되어 주었습니다.
옹졸한 영어 갑질을 서슴지 않고
공부가 인생에서 제일 중요한 부분이라고
목소리를 높여도 힘든 공부를 마다하지 않고 잘 버텨주었습니다.

한때는 명문고에 진학하고 좋은 대학에 진학하는 것만이
저의 어리석은 자랑거리가 되기도 했지만
페이스북으로 소식을 전해오고 수시로 편지를 건네 주는 아이들부터
초등 4학년부터 중3까지 나를 믿고 공부해준 것도 고마운데
몇 달에 걸친 작업으로 완성한 플라워 페이퍼 액자를
엄마 편지와 함께 졸업하면서 안겨준 예쁜 아이,
고등학교 올라가서 첫 영어시험을 100점 맞았다고
학원으로 달려와 준 녀석.
아무것도 해준 것 없는데 과학고에 떡하니 합격해주고
모든 것은 영어학습법이라는 기특한 인터뷰를 해준 놈,
조용히 혼자 공부해서 민사고에 간 아이,
지독히도 말 안 듣던 녀석이 툭 던져 놓은 편지 속에
오직 선생님 덕분에 제가 인간되었다는 녀석,
"오늘 문득 선생님 생각나서 왔어요"라며
던킨도너츠 한가득 사 들고 온 녀석
지나가다 운석을 발견해서 선물로 가져왔다는 귀여운 놈까지
영어 선생님으로 치열하게 살았던 나의 고단함을 빛나게 해준
그들로부터 나는 배우고 철이 들었습니다.

작게 주었는데도 크게 갚아주는 그들의 통 큰 아량 앞에
부끄러움은 오로지 저의 몫이었습니다.

갑자기 어려워진 상황 때문에
학원에 두 아이를 보낼 수 없다는 학부모님께
"어머니 ○○는 어머니 아들, 딸이기도 하지만 제 아이이기도 합니다.
실력도 없는 저를 믿고 초등 4학년부터 고등학교 1학년까지
아이를 맡겨 주셨으니 이제 제가 알아서 책임지겠습니다.
단 절대 아이들에게는 비밀입니다.
아이들의 자존감을 위해서 끝까지 꼭 지켜주세요.
아이들이 저의 얄팍한 배려는 몰라도 됩니다."
눈물을 꾹 참는 엄마의 자존심은
아이를 가르쳐야 하는 마음을 이기지 못했기에
다행히 저는 두 아이와 함께 할 수 있었습니다.
큰아이는 명문대에 합격했고
둘째는 원하는 특수교육 관련 대학에 진학했습니다.
후에 최선을 다해 힘이 닿는 범위 내에서
교육비를 지원해주시던 엄마는
제가 존경하는 친구가 되었습니다.
영원히 비밀로 하자던 약속은 지켜지지 않았고
대학에 진학해서야 알게 된 녀석은
"죽는 날까지 선생님 은혜를 잊어서는 안 된다고
어머니께서 말씀하셨습니다. 선생님 정말 감사합니다."
나를 울컥하게 한 천금같은 이 말 한 마디로

치열하기만 했던 나의 가르침은

한 사람의 인생을 변화시킬 수 있는

소중한 직업으로 다시 태어났습니다.

대기업에 입사하고, 아이들 선생님으로 독립한 두 아이는

제 인생의 자랑거리입니다.

부족한 저에게 주저 없이 제자로 와서

영원히 저의 스승으로 남았습니다.

그리고 꽃 같은 엄마를 친구로 만들어 주었습니다.

가끔은 남으로부터의 비난이 필요하다

곳곳에서 우리는 수없이 비난을 받기에
차라리 각오를 하는 것도 나쁘지 않습니다.
예민의 끝을 달리던 제가
작은 비난에도 거칠게 화를 분출하던 나를 가라앉힐 수 있었던 것은
수많은 비난을 감수해온 사건들을 겪어왔기에 가능한 일입니다.

사람은 칭찬을 먹고 사는지도 모릅니다.
칭찬이 고프면 칭찬에 집착하느라 행복을 굶기도 합니다.
우리 모두의 기억 저장소에는 잊지 못할
과도한 칭찬 한두 개 정도는 야무지게 저장시켜 놓고
수시로 꺼내서 잘 있나 살펴보기도 하고
현재의 나를 유지하기도 합니다.
저 또한 강의를 마치고 난 후의 칭찬에 중독되어서
언제부터 인가는 웬만한 칭찬을 별 감흥 없이 듣기도 했을지 모릅니다.
그러다가 발전하게 되면
칭찬을 대범하게 요구하고 강요하는 지경까지 이르러
벌거숭이 임금이 되기를 자처할 수도 있으니 경계가 필요합니다.

그래서 전 칭찬을 낯설어 하려고 애씁니다.

독기 어린 비판을 내뿜는 세 치 혀가 원망스럽기도 하지만

동굴로 들어가 숨기보다는

기꺼이 받아주고 곰곰이 생각해보기도 합니다.

비난을 감수할 필요가 있는 일들이 너무 많음을 배워왔으니까요.

누구보다 서로 아껴주어야 하는 가족관계에서 조차도

시시때때로 서로를 지적하고

가끔은 오랫동안 소통하지 않는 지경까지 끌고 가기도 합니다.

다양한 경우가 있어 모두 그렇다고 할 수는 없지만

잘 잊고 다시 뭉쳐서 퉁치는 경우로 버텨 오기도 하고

가슴속에 깊숙이 잘 새겨 놓고 두고두고 갈등의 소재로 사용합니다.

타인의 비난 또한 마찬가지로 큰 상처가 될 수도 있고

누군가의 기억 저장소에 뻔뻔히 자리잡고서

다른 모든 기억들을 덮어 버리기도 합니다.

비난하는 타인보다 비난받는 나를 오해하지 않아야 하는데

누구보다 앞서서 자신을 야박하게 바라봅니다.

누군가가 나에 대해서

부정적인 의견을 갖고 있다고 전달받기라도 하면

돌아올 수 없는 생각의 강을 건너

끊임없이 교묘히 나를 보호하기 위한

새로운 비난거리를 만들어본 경험은

누구나 한 번쯤은 감행했던 수단일 것입니다.

그런데 가만히 진정하고 생각하다 보면
타인의 시선이 왜곡될 수 있으며
나 또한 그런 잘못된 관점을
얼마든지 휘두를 가능성을 장착하고 있음을 알게 됩니다.

어릴 적 육성회비를 못 내는 같은 반 동지들은
자주 공개 비난을 감수하기도 했습니다.
중요한 포인트는 너희들 때문에 우리반 실적이 형편없다는 말은
이미 선생님도 교무실에서
더한 곤욕을 치룬 후라는 것을 의미합니다.
그 당시에는 야단치는 선생님만 원망스러웠는데
지나고 나서 생각해보니 자신은 해당되지 않아서 편안한 얼굴로
우리를 즐겨보는 것 같은 분위기가 더 슬프게 남아있습니다.
다행히 지금의 나는
어려운 상황에 처해있는 사람의 입장을 알아보려 애쓰는
마음 그릇을 잘 만들어 가려 합니다.

곳곳에서 우리는 수없이 비난을 받기에
차라리 각오를 하는 것도 나쁘지 않습니다.
예민의 끝을 달리던 제가 작은 비난에도
거칠게 화를 분출하던 나를 가라앉힐 수 있었던 것은
수많은 비난을 감수해온 사건들을 겪어왔기에 가능한 일입니다.
신기하게도 거칠게 항변하면서 타인의 비난과 대적하다 가도
숨을 고르고 시간이 흘러가면

똑같은 상황이 발생했을 때 이전의 비난이 기억되고
동일한 질책을 굳이 받을 필요가 없음을 알기에
저의 선택은 이미 변화를 합니다.

자기주장이 강하고 독선적이라는 비난은
크게 고쳐지지는 않았겠지만
먼저 말하기보다 제일 나중에 의견을 말하는 나로 진화 중입니다.
쌀쌀맞아 보이는 외모로 쉽게 친해지기 어려운 면이 있던 나는
의도하진 않았지만 체지방을 늘리면서 편안해보이는 외모로
이미지 메이킹에 성공하기도 합니다.
직선적이라는 평가는
좀 더 완화된 언어를 사용하는 다채로움을 연구하게 했고
화를 내기보다는 솔직한 감정을
상대의 이해를 구하는 목적으로 사용할 수 있게 했습니다.

어릴 적 동생을 돌보지 않고 이기적이라고 자주 야단맞던 저는
동생들 학비며 결혼자금 생활자금을 도와주는
맏이로서의 역할을 당연하게 알고 노력했기에
친정 식구들에게 과도한 인정과 사랑을 받고 있습니다.

가끔은 모호한 비난으로 기분이 상하기도 하고
믿었던 사람으로부터 뜻밖의 비난을 받으면
인생 잘못 산 것 같은 허탈함을 느낄 때도 종종 있었습니다.
그래도 겪지 않았으면 모를 비난의 정체를 파악하는 데

지혜를 얻게 되고

미움은 관심의 한 종류이며 타인의 습관에 의한 비난은

걸러서 듣게 되는 차분함이 필요함을 알아갔습니다.

오늘의 나는 무엇보다도 칭찬이 고파서

행복을 굶지 않아 좋습니다!

불행한 말을 본 적이 있는가?

아니면 우울한 새를 본 적이 있는가?

말과 새가 불행하지 않는 단 하나의 이유는

다른 말이나 새에게 잘 보이려고 애쓰지 않기 때문이다.

_ 데일 카네기

우아한 일꾼이 되어가는 길,
원예치료사의 이야기

읽기 전에

이제 당신의 기억 저장소를 열어볼 차례입니다

원예치료 대상자들의 이야기와 함께 당신의 기억 공간을 다시
정리해보시길 권합니다. 반드시 있을 아름다운 나를 찾아가는
시간으로 치유받기를 간절히 소망합니다. 원예치료 프로그램이
생소하신 독자들은 2장을 읽기 전에 부록에 소개한
캐서린 원예치료 프로그램을 먼저 읽어 보시길 권합니다.

복병을 무찌르니 원예치료를 만나다

소통이라 함은 가까운 사람, 익숙한 사람, 내가 원하는 사람과의
단조로운 교류만을 의미하는 것은 분명 아닐 것입니다.
우리의 다름을 이해할 수 있는 근력을 키울 수 있는 공감을 통해
계층을 뛰어넘고, 서로의 배경과 환경을 뛰어넘고,
성별을 뛰어넘고, 집단을 뛰어넘어야 합니다.
우리가 살아온, 앞으로 살아야 할 신비한 시간을 뛰어넘는

즉 세대를 뛰어넘는 세대공감이 제가 만난 원예치료 세상입니다.

우리는 살면서 수없이 복병을 만납니다. 시험공부 죽어라 했는데
한 문제도 안 나왔을 때의 배신감보다 더한 고난입니다.
피할 수 없으니 죽을 맛입니다. 그래도 한 가지 위로가 되는 것은
나만 복병을 해치우느라 고군분투한 건 아니라는 겁니다.
좀 더 성숙한 인간이라면 타인은 평화롭고 행복하길 진심으로
바래야겠지만 우리는 같은 고통을 지나왔거나 그 길목에 있는 이를
마주하면 그저 위로가 되고 함께 슬픔을 나눌 준비를 합니다.

2장에서는 저의 인생 복병을 겸허하게 받아들일 수 있도록
위로를 건네준 원예치료 이야기를 하고자 합니다.
누군가에게 강의를 한다는 것은 잘못하면 말의 위력에 취해서
대상자를 위하는 것 대신 나를 챙기는 못난 짓을 할 가능성이 생기는
겁니다. 원예치료사가 되기 전 저 또한 오랫동안 그러했을 것입니다.
상대를 위한 조언은 변질되어 나의 이로움을 취하기 위한
하나의 수단으로만 사용되기도 했습니다.
행복할 수 없는 나를 사용하면서 힘들어 했습니다.
고단한 하루하루가 10년 15년을 지나가고 있었습니다.
그래도 그중에서 나의 마음이 빛나던 그 순간을 차곡차곡 담아보니
그 기억 정원 안에는 수많은 학부모와 학습자들에게 미래를 위한
조언과 상담을 진행하면서 제 안에 뜨거운 메시지가 담겨있음을 알아
낸 기특한 나가 있습니다. 누군가를 위해 따뜻한 말 한마디를 건넬 때
나의 존재 이유가 그곳에 떡 하니 버티고 있었습니다.

오로지 나하나 잘 먹고 잘사는 것만 하다가 죽는다면
나의 태어남이 너무 초라한 건 아닌가라는 생각까지 왔습니다.

이유가 있을 텐데, 내가 할 일이 있는 것 같은데,
무엇을 할 수 있는지 해야 하는지, 그리고
어떻게 할 지 알아내야 했습니다. 물론 여전히 쉴 새 없이
제 발등에 떨어지고 있는 수많은 급한 불을 끄는 것도 만만치 않지만
제 안에서 일어나는 이 아름다운 변화를 놓치고 싶지 않아
원예치료 공부를 시작했습니다. 꽃과 식물에 대한 전문가도 아닌
저에게 원예치료사는 조화롭지 않아 보일 수도 있고
영어 교육 관련 일처럼 잘해낼 자신은 1도 없었음도 당연합니다.
그런데 꽃과 식물과 함께 나타난 저를
모두 경계심 없이 맞아주고 저의 진정성을 의심하지 않으니
씨앗으로만 머물던 정체불명의 의도는
드디어 싹을 틔우고 꽃을 피우려는 열의를 얻어냅니다.

원예치료사로서 이 멋진 나의 건전함을 이제라도 찾아내고
맘껏 발휘할 수 있게 된 것은 제 인생에 특별한 행운입니다.
제멋에 취한 이 소박한 마음 주머니는
원예치료 현장에서 대상자와 함께한 시간을 통해
드디어 답을 찾아가고 있습니다. 소통이라 함은 가까운 사람,
익숙한 사람, 내가 원하는 사람과의 단조로운 교류만을
의미하는 것은 분명 아닐 것입니다.
우리의 다름을 이해할 수 있는 근력을 키울 수 있는 공감을 통해

계층을 뛰어넘고, 서로의 배경과 환경을 뛰어넘고,
성별을 뛰어넘고, 집단을 뛰어넘어야 합니다.
우리가 살아온, 앞으로 살아야 할 신비한 시간을 뛰어넘는
즉 세대를 뛰어넘는 세대공감이 제가 만난 원예치료 세상입니다.

저는 빠르게 철이 드는 중입니다. 심지어 똘똘함을 자처하던
5살 많은 저의 남편이 정서적으로 심히 절대적으로
저에게 의존하고 있습니다. 몰랐던 분들을 새롭게 만나고
그들의 이야기를 통해서 함께 철이 나고
서로에게 물들어 가는 놀라운 시간들이 제게 주어지고 있습니다.
막연하게 바라기만 했던 장미 정원과 커피향기가 배어 있는
어느 공간도 구체적인 소망으로 경로를 이동하기 시작합니다.

이제 소개해드릴 저의 원예치료 프로그램을 즐겨주세요
당신이 대상자가 되어 치유의 시간을 기꺼이 누리면 더 좋겠습니다.
나만을 위한 것이 아니라 모두를 위한 기억 저장소
아름다운 나를 찾는 행복정원 캐서린 원예치료!
원예치료 현장에서 만난 대상자들과 소통하고 공감하는 이야기를
통해 그대도 위로 받고 치유 받으며 자신의 기억 저장소를
예쁘게 정리하시길 응원합니다. 무엇보다도 그런 그대가 되기 위해
잊지 말아야 할 한 가지는 우리는 서로 사랑하기 위해, 서로에게 도움
을 주기 위해 이 세상에서 함께 만나고 있음입니다.이것을
이제라도 알아낸 것은 살면서 만난 수많은 복병들 때문입니다.
히스토리가 없는 사람은 매력이 없습니다.

당연히 이야기 주머니도 너무나 작습니다.
저는 대상자들과 함께 울고 웃을 수 있는
저의 이야기를 잔뜩 짊어진 아름다운 원예치료사로 살아가는 중입니다.
제 인생에 복병이 있어서 다행이었습니다.

원예치료란 무엇일까?

원예치료란 꽃과 식물을 이용한 다양한 원예 활동을 통해 사회적,
신체적 적응력을 기르고 육체적인 재활과 정서적 안정과 회복을
추구하는 정원 활동과 치유 활동을 의미합니다.
원예치료는 고대 이집트에서 회복이 더딘 환자에게
도움을 주기 위해 정원 산책 활동을 했던 것에서 유래되었습니다.
후에 1798년 벤자민 러쉬Benjamin Rush 교수에 의해 정신질환자의
회복을 돕기 위해 적용한 원예 활동이 증상을 감소시키는
치료 효과가 있다는 것이 발견되면서 발전하게 됩니다.
이러한 발견은 제2차세계대전이 끝난 후 상이군인을 대상으로 하는
원예치료로 발전하게 되고 육체적 재활뿐 아니라
정신적 회복을 추구하는 전반적인 활동으로 확대됩니다.
원예치료가 환자의 병을 호전시키고 질병으로 인한
정서적 불안감을 해소하는 데 긍정적인 결과에 이르자
미국과 유럽에서는 병원 조경을 설계할 때
원예치료전문가의 의견을 반영한다고 합니다.
현재 우리나라에서 원예치료는 병원에서 환자의 회복을 돕기 위한
원예치료를 적용하기도 하고 치유 목적으로

다양한 대상자를 위한 프로그램을 구성해 적용하고 있습니다.
특히 대상자들의 삶의 질을 향상시키고 소통과 공감을 배울 수 있는
인성교육의 영역으로 확대되어 교육 기관뿐 아니라
복지기관 기업체 교사연수 학부모 연수 환자를 위한
다양한 원예치료 프로그램으로 발전하고 있습니다.

원예치료사에 도전하는 사람들에게

최근에는 원예 관련 종사자뿐 아니라 교육 관련 기관 전문가나 교사,
사회복지사, 의사, 기업인, 직장인, 간호사 등 다양한 분야에서
원예치료에 관심을 갖고 접근하고 있습니다.
은퇴를 앞둔 세대의 사회 공헌 활동 기회로 원예치료사가 주목받고
있고 특별히 젊은 청년들의 참신한 도전이 눈에 띄고 있습니다.
제가 소속된 한국 원예치료사협회 자격증 명칭은 원예심리지도사입
니다. 기초과정을 마치고 전문가 과정을 거쳐 원예 심리지도사 1급,
방과 후 원예지도사 복지원예사 수퍼바이저까지 전문가를 육성하고
있습니다. 현재 우리나라에서 원예치료사는 민간자격이기에 치료라
는 단어를 자격증에 사용하지 않습니다. 원예심리지도사,
복지원예사 등 다양한 명칭으로 원예치료사를 지칭합니다.
이화여대 평생교육원, 광주교대 평생교육원, 고양시 소야 원예 힐링
교육센터, 인천 교육센터, 안산 교육센터, 세 종교육센터, 서산 교육
센터, 군산 교육센터, 철원 교육센터, 김해 교육센터, 통영 교육센터
등 각 지역 거점 교육센터에서 자격과정이 개설되어 있습니다.
이 밖에도 교육청 교사연수, 공공기관 직원연수, 지역별 일자리 창출

프로그램 연수에서 자격과정이 진행되고 있습니다.
원예치료사로 활동하기 위해서는 원예 관련 지식이나
상담심리 영역 공부가 필수이고, 폭넓은 독서와
풍부한 현장실습 경력도 요구됩니다.

이번 장에서 소개하는 현장 이야기는 현재 적극적인 활동이
어려운 선생님들과 원예치료에서 요구되는 스토리텔링 기법에
고민이 많은 선생님, 온라인으로 자격을 취득해
현장 사례가 부족한 원예치료사 선생님들에게
유용한 자료가 되기를 기대합니다.

캐서린 원예치료의 모든 프로그램은
인성교육을 기반으로 하고 있습니다.
우리는 아름다운 교육자로
현장에 나가야 함도 기억하면 좋겠습니다.

캐서린 원예치료 블로그나 인스타에서 원예치료와 자격 관련 더 자세하고 다양한 정보를 만날 수 있습니다.
블로그 https://m.blog.naver.com/yomikim3
인스타 https://instargram.com/catherinmou

트리안이 알려준 이야기

살면서 누구나 잎을 떨어뜨리고
다시는 어쩌지 못할 시간을 마주할 수 있습니다.
삶은 마치 그러한 순간들을 겪어 나가는
치열한 시간과의 투쟁 속에서만 가능한지도 모릅니다.
경험을 통해 얻은 당연한 내공은 죽은 가지에서 다시 잎을 피우듯이
굴하지 않는 강인함을 선물로 줍니다.
지금 무기력하고 고단하다면
이제야 말로 기운을 불어넣어 줄 때입니다.

제가 좋아하는 초록 식물 중에 트리안이 있습니다.
통이 작아서인지 저는 유난히도 작은 것을 더욱 사랑합니다.
잎이 작은 녀석들이 만만해서 더 좋은지도 모르겠습니다.

동글 동글 작은 잎이 늘어져서 점점 풍성해지는 트리안은
원예치료 수업에서도 대상자들에게 인기 만점입니다.
초보 원예치료사 시절에는

식물의 특징에 대해 이론적으로만 아는 데다
직접 키워본 경험이 부족하고
원예 활동 결과물의 멋짐에 집중하다 보니
요 트리안이라는 녀석의 예민함과 강인함을 미처 몰랐습니다.
원예 활동 결과물로 가져간 트리안이
말라 죽어서 속상해하는 대상자들에게
잠깐 방심하면 예쁘고 동글했던 잎들이 말라버리고 영 회복이 안되니
물주는 시기를 놓치지 않도록
당부만 열심히 했습니다.

식물가게 사장님께 이런 상황을 이야기하면서
물주기를 조심하는 방법을 여쭈니
트리안을 풍성하게 키울 수 있는 방법과
죽은 녀석도 살리는 방법이 있다고 알려주십니다.

풍성함을 위해서 단호한 가지치기가 필요함도 뒤늦게 알았습니다.
자연스럽게 늘어지는 가지가 좋기도 하지만 아까워서 내버려두면
중심부가 허전해지고 잎이 풍성해지지 않습니다.
가지치기는 풍성함을 위한 단호한 결단을 내리라고
식물이 알려주는 꿀팁입니다.

죽어도 죽은 것이 아닌 트리안은
잎이 한번 시들면 절대 회복이 안되지만
시든 잎과 줄기를 잘라주고 가끔 물을 주면서 포기하지 않으면

하나 둘씩 동그란 초록 잎이 다시 나기 시작합니다.
물론 처음의 풍성함을 갖추기에는 시간이 필요하고
작은 잎사귀 하나하나에 애정 어린 마음을 갖고
지켜 봐주는 인내는 필수입니다.

한참 일터에서 영혼을 갈아 넣고 있는
치열한 성인세대를 위한 원예치료에서
다시 살아난 트리안 이야기가 무엇을 의미하는지 알아내셨나요?

미처 신경 쓰지 못하는 중요함을 살피고
매일 똑같은 일상이지만 지켜야 할 소중함을 챙겨주세요.
혹시 잠깐의 방심으로 지켜야 하고
잃지 말아야 할 것을 놓쳐 버리게 된다면
수많은 상처와 불필요한 감정의 찌꺼기를 도려내듯이
잎이 떨어져 버린 가지들을 과감히 자르고
다시 인내하며 기다리는 용기를 주저하지 말아주세요.
포기하지 않고 죽은 가지를 잘라내는 결단을 감수하면
다시 조금씩 잎을 보여주는
트리안은 무슨 말을 하고 싶은 걸까요?

살면서 누구나 잎을 떨어뜨리고
다시는 어쩌지 못할 시간을 마주할 수 있습니다.
삶은 마치 그러한 순간들을 겪어 나가는 치열한 시간과의
투쟁속에서만 가능한지도 모릅니다.

경험을 통해 얻은 당연한 내공은 죽은 가지에서 다시
잎을 피우듯이 굴하지 않는 강인함을 선물로 줍니다.
지금 무기력하고 고단하다면
이제야 말로 기운을 불어넣어 줄 때입니다.

트리안 이야기를 통한 원예치료 강의에서 대상자들의
솔직한 고백이 마음에 남습니다.

"오늘 트리안을 통해 나를 멀리 볼 수 있어서 좋았습니다.
그동안 제 자신을 코앞에 두고 보니 전체를 볼 수 없어서 너무 많이
나무라고 아껴주지 않았던 것 같아요. 제가 원하는 것이 뭔지도 모르
고 버려 두었는데 진짜 버려야 할 저의 가지가 뭔지 알게 되었어요.
잘라낼 수 있는 용기를 얻었습니다."

"트리안이 시들어서 너무 속상했는데 저의 부주의 때문인 걸 인정합
니다. 가지를 잘라주고 기다려서 잎이 다시 나오면 멋질 것 같아요.
제가 그럴 수 있을까요?"

"이 작은 식물도 그렇게 다시 태어나는데 제가 너무 무기력했던 것
같아요 앞으로 열심히 살고 기운내고 싶어요."

"나는 나이가 많아서 이제 다 끝난 인생이라고 생각했는데, 선생님
말씀 대로 다시 멋지게 살아보고 싶어요."

"선생님 왜 자꾸 눈물이 날까요? 앞으로 트리안을 너무 좋아할 것
같습니다. 트리안처럼 버티겠습니다."

놓쳐버린 것들, 소중함들, 지켜야 할 목적들이
모두에게 다를 수 있지만 우리는 한마음입니다.
다시 잘해보고 싶은 마음,
다시 푸르러지고 싶은 나를 꿈꿉니다.

나를 알리기 위한 테라리움

내가 비록 큰 존재감 없는 작은 것에 머물지라도
나는 누군가에게는 위로와 치유를 선물해 줄 큰 우주입니다.
나로 인해 행복해지는 누군가가 있습니다.
내가 가진 그 아름다움을 찾아내는 일이
우리가 살아가는 이유입니다.

원예치료는 단기성, 일회성 이벤트나,
특별활동으로 요청받을 때도 있지만
보통 10회기~12회기 정도를 지속적으로 진행하게 됩니다.
3개월 정도 정기적인 원예치료를 통해
대상자들이 보여주는 놀라운 변화가
제게는 가장 큰 에너지의 원천입니다.

마지막 인사를 나누는 시간이 되면
아쉬움과 고마움을 서로 나눌 수 있게 된 대상자들은
서로를 치유할 수 있는
대견한 자신을 만나게 됩니다.

하지만 첫 번째 만남에서는 대화도 나누지 않고
어색한 분위기가 대부분입니다.
원예치료사는 그런 대상자들이 즐겁게 원예 활동을 할 수 있도록
첫 수업부터 치유접근을 하기보다는 라포Rapport 형성에 중점을 둡니다.

대상자들 간의 공감대와 상호 신뢰 관계 형성을 위해서는
가장 중요한 것이 자신을 소개하고 표현하는 활동을
부담 없이 할 수 있는 장을 열어 주는 것입니다.
원예치료가 단순한 원예 활동만을 목적으로 하지는 않기에
테라리움 원예 활동을 통해
나를 객관화해보는 연습을 진행합니다.

스토리텔링 기법은 원예치료사가 주관하는 것이 아닌
대상자가 스스로 자신을 표현하기 위한 도구로
맘껏 사용하길 유도하고 첫 만남이지만 뜻밖의 나를 찾아내는
강렬한 자극을 대상자들에게 선물하는 시간입니다.

우리는 수없이 새로운 낯선 이들을 만날 기회를 가집니다.
아마도 누구나 한 번쯤은 첫눈에 호감이 가는 사람을 만났거나
아무런 소통도 시작하지 않았는데
왠지 불편해보이는 사람을 만난 경험이 있을 겁니다.
거꾸로 말하면 바로 내가 상대에게 편안한 사람으로 보여지거나
조심스러운 사람으로 보여질 수 있다는 이야기이기도 합니다.
남에게 잘 보이는게 중요한 게 아니라,

내 자신이 원하는 대로 살면 된다는

자극적인 제목의 이야기들이 넘쳐 나는데

이 말은 내 자신을 사랑받지 못하는 존재로

방치하는 것을 의미하지는 않습니다.

우리는 대놓고 표현하진 않지만

자신이 긍정적이고 좋은 사람으로 보여지고

중요한 존재로 인정받고 싶어하는 마음을 갖고 있습니다.

그런데 그런 나를 만나기 위해서

나를 표현하는 유연한 태도를 갖는 노력에는

소홀한 경우가 많습니다. 왜냐하면 우리는

습관적으로 나를 표현하기보다, 나를 대하는 상대를 탐색하려 하고

어떤 사람인지 알아내는 데 집중하기 때문이죠

심지어는 타인이 나의 모든 것을 결정해도 분노하지 않습니다.

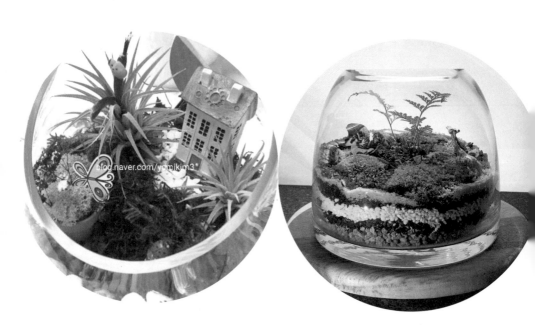

테라리움은 잘 보이기 위한 방법을 찾는 것이 아니라
내 안의 아름다운 자아를 찾아보는 것부터 출발합니다.
투명한 테라리움 용기는 어디서든 다 보이는 내면을 상징합니다.
감춰진 것처럼 보이지만 들켜버리는 모든 것들을
아름답게 정리할 필요를 의미합니다.

내 안의 수많은 나를 우리는 확실히 알고는 있는 걸까요?
평소에 자주 사용하고 있는 나는 어떤 나인가요?
그런 나를 나의 가족과 친구 동료 이웃들은 사랑하고 있나요?
혹시 숨겨진 나, 사용하지 않고 있는 나를 버리고 싶은 건가요?
아니면 모른 채 지나쳐 온 건가요?
나를 위한 수많은 질문이 던져집니다.

사용되어지는 나는 아름다운 나인지 알아봐야 합니다.

내가 좋아하는 나인지도 확인은 필수입니다.
혹시 그렇지 않았어도 괜찮습니다. 이제 찾아내면 되는 거죠.

테라리움 활동에서 넣어주는 재료 중에서
항균작용을 하는 활성탄소 즉 숯이 있습니다.
내 안에 아름다운 자아가 유감없이 발휘될 수 있도록
보호해주는 것이라면 어떤 것이 떠오르나요?
꼭 지켜야 할 나의 철학은 활성탄소를 닮아 있나요?

구멍이 없고 막혀있는 유리용기 안에 식물을 담아야 하기에
배수층을 담당하는 난석을 넣어주고
다음으로는 펄라이트, 다양한 스톤과 색모래를 넣어줍니다.
장식이 꼭 필요할까 싶어도 단조로움보다는
다채로움으로 무장한 나는
바라보는 이들을 행복하게 혹은 즐겁게 하겠죠?

이제 흙을 넣어주고 식물을 식재합니다.
뿌리가 잘 착생이 되도록 고정하면서 심는 것이 중요한 포인트!
내가 흔들리지 않도록 단단히 심어져야 함을 말합니다.
마사토와 에그 스톤으로 지지대를 만들어주니
나를 잡아주고 있는 누군가도 떠오릅니다.

나는 하나의 작은 우주이기에
이끼로 주변을 장식하고 꼼꼼히 심어주는 활동은

우주의 중심이기를 소망하는 것과 닮아 있습니다.

나의 중심은 꼼꼼하게 심어진 이끼가 자리잡아야

비로소 안전합니다.

이끼는 테라리움 내부 환경의 습도를 유지하고

다른 스톤과 어우러져 작은 숲을 연출합니다.

성숙한 나는 혹시 이런 모습으로 보여지는 건 아닐까요?

어우러진 테라리움 내부를 바라보는 것만으로도

그 안에 펼쳐진 작은 세상에 감동을 받고 힐링됩니다.

내가 비록 큰 존재감 없는 작은 것에 머물지라도

나는 누군가에게는 위로와 치유를 선물해줄 큰 우주입니다.

나로 인해 행복해지는 누군가가 있습니다.

blog.naver.com/yomikim3

내가 가진 그 아름다움을 찾아내는 일이

우리가 살아가는 이유입니다. 아직 충분히 찾아내진 못했지만

지금 이순간 혹시 찾아낸 한 가지를 오늘은 꼭 기억하기를 권합니다.

그리고 보여주세요. 말해주세요. 이런 나를 사용하겠노라고.

그래서 서로의 행복을 나누겠노라고.

테라리움 활동을 하면서 식물을 식재하는 것보다는

좀 더 단순한 원예 활동이 요구되는 시니어, 손이 불편한 장애인,

아직 완성도가 미숙한 유아 대상자들에게는 마지막 스톤 위에

이오난사를 얹어 주는 활동으로 대신합니다.

완성된 결과물은 요리봐도 조리봐도 예쁩니다.

나는 어디서 바라봐도 이리 예쁩니다.

이제 나는 나를 보여주고 사용하고 싶어 안달이 났으니까요.

그래서 다행입니다.

강남시니어플라자 어르신들께서 찾아내신
아름다운 나를 소개합니다.

행복나이 계산법(현재나이×0.8)

〈첫 번째 시간 테라리움 활동을 마친 후 찾아낸 나의 형용사〉

꽃단장하고 시집가던 그때가 그리운 **호박 김*심**. 행복나이 62세
도라지 꽃의 **노*순**. 행복나이 53세.
행복하고 건강한 **박*연**. 행복나이 53세
귀여운 졸리 엄마 **전*숙**. 행복나이 51세
사랑하는 **정*순**. 행복나이 50세
언제나 핑크레이디 **추*옥**. 행복나이 58세
예쁜 **한*순**. 행복나이 64세
장미꽃처럼 사랑스러운 **한*순**. 행복 나이 59세.
미소가 가득한 **홍*자**. 행복나이 60세

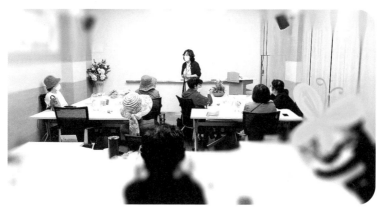

타인이 찾아내는 아름다운 나를 만나는 시간
테라리움 두 번째 이야기

인간관계는 우리가 세상에서 만나는 가장 어려운 과제입니다.
정답만을 찾기 위한 몸부림은 다음 과제에서 다시 어려운
문제 풀이에 직면할 뿐입니다. 관계에 대한 이해를 위해서
상대의 아름다움을 탐색해주세요. 그래야만 임무 완수입니다.
자, 이제 우리가 해야 할 일을 알아냈을까요?

테라리움 활동에서 우리는 나의 아름다움을 찾아내는 시간을
만나게 됩니다. 그동안 방치했던 나의 이야기를 찾아내고
나를 온전히 바라볼 용기를 얻습니다.
그렇게 나에게 집중해야 하는 까닭은 무엇일까요?
아름다운 나를 찾아야만 하는 미션에는 무엇이 숨어 있는 걸까요?
〈백만 송이 장미〉라는 노래 가사에 이런 글들이 있습니다.

　먼 옛날 어느 별에서 내가 세상에 나올 때
　사랑을 주고 오라는 작은 음성 하나 들었지!
　사랑을 할 때만 피는 꽃 백만 송이 피워오라는

진실한 사랑을 할 때만 피어나는 사랑의 장미

미워하는 미워하는 미워하는 마음 없이
아낌없이 아낌없이 사랑을 주기만 할 때
수백만 송이 백만 송이 백만 송이 꽃은 피고
그립고 아름다운 내 별나라로 갈 수 있다네

나에게 집중하는 이유는 누군가에게 사랑을 주기 위함입니다.
온전한 나를 알아내야 그 사랑을 사용할 수 있습니다.
사랑함은 나의 가장 아름다운 영역을 넓혀 나가고
수백만 송이의 꽃을 피워낼 것이며
그래야만 아름다운 내 별나라로 돌아갈 수 있습니다.
나의 미션은 아름다운 나를 사용해야만 이룰 수 있습니다.

테라리움의 투명함 속에 보이는 이끼와 식물의 조화로움은
배수 구멍이 없는 유리 화기가 있어 가능합니다.
미니 실내정원 활동으로 많이 사랑받는 테라리움은
아주 작은 크기로 테라리움 활동을 하기도 하지만
적당한 크기로 활용하는 것이 좋습니다.
너무 큰 유리 화기로 테라리움 원예 활동을 하기보다는
여백의 미를 살릴 수 있는 정도의 크기가 좋습니다.
테라리움 용기 안에 들어갈 배수층 재료들을
너무 많이 넣게 되면 식물이 자리할 공간이 적당하지 않고
너무 많은 식물을 심게 되면 식물, 이끼, 다양한 돌, 마블 장식들의

콜라보를 누릴 수 없게 됩니다.
원예 활동을 진행하면서 조금씩 적당한 양을 제안해보지만
굴하지 않고 가득 채우다가 급기야는
식물이 예쁘게 자리할 공간이 없음을
아쉬워하는 모습도 많이 보게 됩니다.
안타까운 마음에 다시 덜어내고 심어보기를 제안하면
흔쾌히 처음부터 다시 해보기를 도전하는 모습은
참으로 흐뭇합니다.

그래도 이미 담기 시작한 재료들을 버리지 못하고
그대로 심는다고 해서 크게 잘못될 일은 없습니다.
하지만 다른 각도에서 바라볼 공간이 없어져
테라리움의 투명한 공간을 즐길 수 없게 되고
그저 화분을 대신하는 용기로 역할을 하게 됩니다.
그렇다고 원예치료사가 결과물을 수정해주기보다는
원예치료에서는 원예 활동 결과물의 완성도에 중점을 두진 않기에
대상자 스스로 자신이 채워 넣은 재료들을 바라봄으로써
스스로 나를 바라볼 수 있는 시간을 경험하도록
배려해주는 태도가 필요합니다.

식물을 가꾸는 마음은
바라봄을 즐기기 위한 마음도 놓칠 수는 없습니다.
보기 좋게 결과물을 완성해야 즐거움이 따라옵니다.
물론 힘들게 자랄 수도 있고

덜 예쁘게 자라서 보는 즐거움이 덜 할 수도 있지만
그럴수록 애정을 갖고 잘 보살펴야
식물도 아름다운 자태로 보답해줍니다.

나의 아름다움을 찾아내는 사람들은
그래서 나 때문에 행복합니다.
나의 고집스러움을 마주하는 사람들은
그래서 나 때문에 상처받기도 하고
그들 또한 아름다운 자신을 만나지 못합니다.

타인의 행복을 위해서 아름다운 나를 사용할 때
그들은 전염이 됩니다.
나의 아름다움은 빠르게 전염되어
나와 같은 생각을 하고 행동을 하고 도모합니다.
어느새 함께 행복하고 뭉쳐지니
이보다 더한 즐거움이 없습니다.

인간관계는 우리가 세상에서 만나는
가장 어려운 과제입니다.
정답만을 찾기 위한 몸부림은
다음 과제에서 다시 어려운 문제 풀이에 직면할 뿐입니다.
관계에 대한 이해를 위해서
상대의 아름다움을 탐색해주세요.
그래야만 임무 완수입니다.

자, 이제 우리가 해야 할 일을 알아냈을까요?
누구에게나 거침없이
아름다운 나를 드러내세요
그들이 쉽게 발견할 수 있도록 해야 합니다.
그래야 그들이 아름다워집니다.
그러면 누가 제일 행복해질까요?

캐서린 원예치료 콘서트에서 대상자들이 전해주신 이야기입니다.
"오늘 제가 테라리움 활동을 해보니
너무 많은 것을 담고 싶은 욕심이 보입니다.
덜어내야 하는 것은 맞는 것 같은데
무엇을 덜어내야 할지 모르겠어요. 막상 덜어내려니 아까워요"

"지금 보니 제가 안에 담는 것을 두려워하는 마음이 보입니다.
혹시 잘못될까 봐 걱정되기도 하고,
잘 키우고 싶은 마음도 함께 있어요."

"저는 제가 심고 싶은 대로 심어 봤어요.
어떻게 심어도 예쁠 걸 알거든요."

"저는 너무 꼼꼼하고 느리게 심는 경향이 있어요.
사실 크게 문제가 되지 않는데도 지나치게 잘 배치하려는
제가 보여요. 사소한 것에 목숨 거는 스타일 인정!"

"우리 선생님들 완성한 결과물을 상대를 위해 보여주세요"

"와! 너무 예쁘다."
"어머? 이건 요렇게 심으니 진짜 예뻐요."
"여유 있게 공간을 넣으니 적게 심었어도 더 아름다워요."
"나도 이렇게 심을 걸 그랬네요.
다른 사람이 어떻게 심는지 보면서 심을 걸 그랬어요."

나의 정원에 몰입하느라 미처 보지 못했던
다른 사람의 정원을 살펴보니 나와는 다른 아름다움에
감탄사가 터져 나옵니다.

"자 이제는 우리의 정원을 함께 모아주세요."

우리는 알게 됩니다.
아름다운 모두의 정원이 함께 하니
다채로움이 더해지는 것을.
기억해주세요.
우리는 아름다운 채로 함께 있어야 한다는 것을요.

우리는 같은 정원에 있을 수 있을까?

원예치료에서 제가 전하는 이야기는 어우러짐입니다.
함께 있어서 더욱 아름답고, 아름다워서 같이하는 가치를
꿈꿀 수 있다고 꼭 전하고 싶기도 합니다.

나 또한 심심한 것보다는
다양함을 갖춘 콜라보의 결과임을 알 수 있습니다.

하나의 식물을 심는 것보다 여러 식물을 함께 심는 활동은
결과물에 대한 만족도가 높고 조금은 강도가 있는
원예 활동이 요구되어서 신체 활동에도 도움이 됩니다.

무엇보다도 다양한 기법으로 치료적 접근을 가능하게 합니다.

그중에서 제가 자주 적용하는 원예 활동 중 두 가지를 소개합니다.

첫 번째는 같은 성질을 가진 여러 식물을 한 화기에 심어서

함께 키우는 즐거움을 얻을 수 있는 디시가든 프로그램입니다.

두 번째는 성장 환경이 전혀 다른 두 식물을

한 화기 안에 심는 프로그램입니다.

두 프로그램은 당연히 치료적 접근이 다르겠죠.

두 프로그램이 제안하는 한결같은 메시지는 "소통하라"입니다.

함께 하기 위해 우리가 살고 있다고 알려줍니다.

태어나서 지금까지 지내온 우리의 시간을 살펴보면,

지속적으로 소통을 해야만 하는 일상이 보여질 겁니다.

만나야만 한다면, 같이 살아가야 한다면, 다음을 명심해야 합니다.

서로 비슷하지만 다른 모습을 하고 있는 식물을 함께

심어줌으로써 가족이지만 전부를 같이 할 수는 없으며

다를 수 있는 서로를 이해해봅니다.

직장에서 함께 근무하는 동료들은

일을 통해 다양성을 가진 사람을 만나고

갈등을 겪기도 하지만 그래서 성장할 수 있었음을 인정해봅니다.

이렇게 우리는 함께 하기가 어렵지만 그래도 같이 있으려 합니다.

그래서 우리가 행복했으니까요. 그걸 알고 있으니까요.

함께 하는 식물심기1 -디시가든

〈디시가든처럼 같지만 조금씩은 양보해요〉

나 혼자 온통을 차지한다고 해서 그리 좋을 것이 없다는 것도
같이 모여 심어진 서로 다른 식물들의 모습으로 깨달을 수 있습니다.
엉켜 있는 뿌리를 다치지 않게 조심해야 함은
함께하기 위해서 나를 조금 내려놓는 결단과 조화로움을 위한 배려가
나에게는 상처가 되지 않도록 주의하자고 알려줍니다.

그럼 디시가든을 한번 만들어 볼까요? 디시가든 프로그램에서는
테이블야자, 푸미라, 후마타, 아이비, 트리안, 핑크스타, 레드스타
스파트필름,아스파라거스 등 물을 좋아하는 식물로 구성합니다.
이 중에서 한 화기에 4가지 정도의 식물로 구성하는데
각자의 역할이 다릅니다.
키가 큰 테이블야자, 스파트필름, 아스파라거스는
우뚝 서서 중심을 잡아 줍니다.
후마타는 풍성함을 담당하고 아이비는 다양성을 더해줍니다.
트리안과 푸미라는 디시가든의 세련미를 담당하고
핑크스타 화이트스타는 초록으로만 보여지는 정원에
색을 입혀주고 바닥을 꾸며주는 역할을 합니다.
이끼를 얹어서 수분이 날라가는것도 막아주고
마사토, 컬러 스톤으로 정원을 꾸며줍니다.
통 크게 집 한 채도 얹어주고 똘똘한 캐릭터 인형도
하나 얹어주면 천국이 따로 없습니다.

완성한 정원에서 맛보는 달콤함은 거저 얻어지지는 않습니다.

넉넉치 않고 깊지도 않은 얕은 화기 안에

복잡할 것 없이 한 가지만 고집하는 것이 편할 수도 있는데

조금씩 자리를 양보해야 해서

각 식물들은 분리를 해서 적절한 양을 조절합니다.

나 혼자 온통을 차지한다고 해서 그리 좋을 것이 없다는 것도

같이 모여 심어진 서로 다른 식물들의 모습으로 깨달을 수 있습니다.

엉켜 있는 뿌리를 다치지 않게 조심해야 함은

함께하기 위해서 나를 조금 내려놓는 결단과 조화로움을 위한 배려가

나에게는 상처가 되지 않도록 주의하자고 알려줍니다.

디시가든 프로그램은 혼자하기보다는

두 사람, 혹은 조별로 활동을 하고

식물을 잡아주고 공간을 구성할 때 의견을 나누면서

협력하는 마음도 키워주는 목적으로 진행하기도 합니다.

완성된 결과물은 기관에 기증하거나 어려운 이웃에게

반려식물로 기증하면서 나누는 마음도 키워갈 수 있습니다.

프로그램의 하이라이트는 이름을 지어주는 것입니다.

어떤 이름들이 만들어졌을까요?

기적의 정원,

행복이 넘치는 정원, 사랑 꽃 정원,

소녀의 마음 정원, 푸르름과 설렘 정원

대상자들의 다짐이 보이시나요?

이제 우리가 함께 있을 이유가 분명해집니다.

함께하는 식물심기2 - 이오난사

〈함께 있어서 행복해요〉

작지만 없어서는 안 되고 있어서 좋은 이오난사처럼

우리 일의 크고 작음은 좋고 나쁨이 기준이 아님을 알아갑니다.

함께 있어서 서로를 지켜줍니다. 중심이 있어서 내가 있고 중요함이

나라면, 나를 받쳐주는 존재를 존중해야함은 당연히 지켜야겠죠.

두 번째는 생장 환경이 다른 두 식물을
한 화기에 식재하는 프로그램입니다.
우리는 나와 생각이 같고 취미도 같고
공통된 점이 있는 사람들을 만나면
몇 배로 더 행복해집니다.
하지만 항상 그럴 수만은 없겠죠?
설사 행복하게 소통하다가도
어느 순간 다른 의견에서 충돌을 일으킬 수도 있습니다.
다름을 서로에게 발견하면
이전의 우호적인 감정은 더 이상 자라나지 않습니다.

다름을 인정하고 받아들이지만

배려와 존중이 없다면 불편함은 피할 수 없습니다.

게다가 다르지만 함께 공존해야만 하는 관계가 너무나 많습니다.

특히 가족 관계에서는 때로는 무조건 함께 해야함을

당연하게 강요할 수도 있습니다.

부모의 보살핌이 절대적인 시간을 지나 자녀가 성장하면서

부모와 자식과의 관계는 이점에서 쉽지 않아지기 시작합니다.

여태 그래왔기에 이 서먹한 마음을 표현하기가 왠지 미안해집니다.

이번만 잘 넘어가면 괜찮겠지가 여러 번이면

이기적인 마음을 키우고 싶어져

죄책감까지 들 때도 있습니다.

그러니 모두를 위해서 서로 참자로 대동단결하고

현명한 해결을 했다고 믿습니다.

그런데 혹시 툭 터놓고

자신의 바램을 표현하고 절충하는 것을 시도해본 적은 있나요?

나의 시간과 공간을 존중 받는 것이 당연하다고 여긴 적은 없나요?

저는 가족의 행복한 소통을 위한 원예치료 프로그램에서

문샤인과 이오난사 율마와 이오난사, 트리안과 이오난사,

만세선인장과 이오난사를 함께 둡니다.

두 개의 식물을 같이 사용하는데 이오난사가 키 포인트입니다.

보통 식물은 뿌리가 있어서 흙에 심거나 수경재배를 하는데

이오난사는 뿌리가 퇴화된 식물입니다.

모두가 같지 않음은 식물에서도 마찬가지입니다.

이오난사는 공중의 먼지를 먹고 살기 때문에

땅으로부터 영양을 공급 받지 않고

오로지 물만 잘 공급해주면 먼지 먹고 잘 자라주는 식물이죠.

이오난사를 다른 식물과 같이 배치할 때

이오난사가 머무는 공간을 배려해주는 방법이 있습니다.

저는 미니 토분을 이용해 이오난사를 넣어주어서
완성된 결과물을 좀 더 멋지게 구성합니다.
이오난사가 없을 때보다 좀 더 개성 넘치고 멋져 보이는 것은
서로를 더 빛나게 해주기 때문이겠죠?
나를 빛나게 해주는 이오난사 같은 사람은 누구일까요?
물을 줄 때 이오난사는 토분에서 분리하여 물을 준 후
뿌리가 완전히 마른 후 다시 토분에 얹어줍니다.
서로의 필요를 존중해주면 둘은 함께가 가능합니다.

가족 중에서 이오난사를 닮은 사람은 누구일까요?
해로움을 무찌르고 아름다운 조화를 가능하게 하는 존재는
누구일까요?
직장에서 이오난사를 자처하고 계신가요?
나의 존재가 중심 식물은 아니지만
든든히 보조해주는 역할을 마다하지 않고 있나요?
우리의 주변에 조용히 작지만
결코 만만치 않은 존재감으로 열일 해주는 사람에게
물을 주는 방법을 달리하듯이 최소한의 배려를 아끼고 있진 않나요?

이오난사를 처음 접해보는 대상자들은 호기심 천국입니다.
어떻게 키우는지, 꽃을 피우는지, 자라기는 하는 건지,
요런 작은 식물이 무슨 필요가 있는지 등등
작지만 없어서는 안 되고 있어서 좋은 이오난사처럼
우리의 일의 크고 작음은 좋고 나쁨이 기준이 아님을 알아갑니다.

함께 있어서 서로를 지켜줍니다.

중심이 있어서 내가 있고 중요함이 나라면,

나를 받쳐주는 존재를 존중해야 함은 당연히 지켜야겠죠.

모두 중심이 되기만을 원할 때

미니 토분에 소박하게 자리한 이오난사 같은 사람이

바로 내가 되기를 꿈꾸는 반전의 시나리오는

흥행 대박 조짐이 있습니다. 제가 그랬거든요.

"이오난사는 엄마를 닮아 있어요. 뿌리가 퇴화되고도 열일하는

모습이 온전한 자식 사랑하는 모습과 닮아 있어요."

"이오난사에서 저의 모습이 보여요. 제 역할을 보잘 것 없다고

생각했는데 가족을 위해 누구보다도 최선을 다하는

저의 의미가 소중해졌어요."

"이오난사에게 토분이 필요하듯이 수고해주시는 분들께

토분같은 휴식을 드리고 싶어요."

"무엇이 되든 괜찮다는 생각이 들어요. 같이 있어서 좋아요."

스칸디아모스처럼 아낌없이 주는 나무

바라는 것은 없습니다. 오직 주어서 다행입니다.
내가 병을 얻었어도 후회는 없습니다.
불편한 몸으로 살아가야 할 제 아이를 위해
그러려고 세상에 조금 먼저 와서 엄마가 된 것입니다.
누구보다 아름다운 임무를 부여 받은 나는
아낌없이 주는 나무입니다.

식물이 성장하는 데는 기본적으로 흙, 물, 바람, 햇빛이 필요합니다.
푸르름과 꽃과 열매를 우리에게 나눠주기 위한 필수 조건이죠.
아이러니하게도 이런 조건을 채워주는 완벽한 공간은
오로지 자연입니다. 이런 사실을 알고 있지만
그래도 우리는 식물을 가까이하길 강렬히 원합니다.

요즘은 아파트 내부를 식물로 꾸미거나
카페를 식물로 꾸미는 인테리어기법
즉 플랜테리어가 대세이며 보편적이기도 합니다.
랜선 집들이나 유명한 리빙 유튜버들의 일상에

식물은 중요한 존재가 되어가고 있습니다. 하지만 어떤 공간은
식물을 들이기에 어렵고 식물에게도 좋지 않아서
애를 먹는 공간도 많이 있습니다.

이럴 때 걱정하지 말라고
우리 곁에 찾아오는 스칸디아모스가 있습니다.
스칸디아모스는 북유럽 노르웨이에서 자생하는 천연 이끼입니다.
천연 색소를 이용해 다양한 색을 입혀서
보는 것만으로도 즐거움을 줍니다.
공기정화 기능, 탈취효과 뿐만 아니라 습기를 먹고 사는
식물이기에 지하실이나 밀폐된 공간에 제격입니다.
물을 주면 이끼의 표면에 있는 수분막이 제거되어
좋은 기능이 사라지니 물을 줄 필요가 없는 신기한 존재이기도 하죠.

원예치료에서 스칸디아모스는
캔버스 액자를 이용하거나 토피어리 모형의 나무 등
다양한 결과물로 탄생합니다.
특히 식물을 잘 다룰 수 없거나 부담을 느끼는 대상자에게
적용하면 만족도가 높은 소재이기도 합니다.
분명한 것은 스칸디아모스는 식물로서의 기능,
공기정화 작용을 하는 이로운 녀석이라는 겁니다.
저는 나무를 좋아해서 프로그램에
나무나 정원의 이미지를 표현하는 기법을 즐겨 사용합니다.
스칸디아모스는 나무로 표현하기에 정말 예쁜 소재입니다.

익히 알고 있는 아낌없이 주는 나무 동화도 읽어보고
든든한 나무 기둥은 그림으로 표현하거나
죽은 가지를 이용해 재탄생시키기도 합니다.

조금 밋밋해보이면 프리저브드 안개나 수국을 함께 사용해
풍성함과 멋짐을 표현할 수 있도록 했습니다.
주제가 아낌없이 주는 나무라서
모든 대상자에게 깊은 감동을 주는 프로그램이기도 합니다.
상품화되어서 판매되는 종류도 다양하지만
원예치료에서는 대상자에 맞는 스토리텔링으로
그것과는 비교할 수 없는 나만의 나무를 가꿀수 있습니다.
유아동 대상자,청소년 대상자,성인 대상자,
시니어 대상자,장애인 대상자, 모든 대상자에게
교육적인 접근을 가능하게 하는 프로그램이라서
인성교육의 새로운 접근으로도 구성해 봄직한 프로그램입니다.
저 또한 대상자들과 함께 진지해지고
함께 공감할 수 있는 기회를 얻게 되는
함께 할 이야기가 산더미임을 알아가는 프로그램이기도 합니다.

그중에서 장애인 자녀를 키우는 엄마들을 위한
스칸디아모스 프로그램은 눈물 바다였습니다.
항상 보호가 필요한 자식에게 끝까지 남김없이 주는 게 당연한데
힘들고 고단한 마음이 부끄러워서 눈물이 멈추지 않습니다.
강요하는 사람은 없지만

그래야 한다는 마음은 나를 초라하게 만들 때도 있습니다.
햇빛이 필요하고 물이 필요하고 흙이 필요한 평범한 식물들처럼
필요한 것이 많은 식물이고 싶고 보살핌도 당당히 요구하고 싶습니다.

이 세상에서 주는 일을 아낌 없이 주는 이가 얼마나 되겠습니까?
내가 나무여서 내 아이는 살 수 있었나요?
내가 있어서 습기를 없애 주고, 냄새도 없애 주고, 공기도 청소하는
모스처럼 아이의 마음 공간이 숨을 쉽니다.

주고 있는 사람은 자신이 얼마나 아름다운지 알 턱이 없습니다.
나무는 스스로를 보기 어려우니까요.
수분막을 유지하기 위해 물을 거부하는 스칸디아모스는
인간이 세상에 태어나서
조건 없이 자신을 내던질 수 있는 마음과 같습니다.

바라는 것은 없습니다. 오직 주어서 다행입니다.
내가 병을 얻었어도 후회는 없습니다.
불편한 몸으로 살아가야 할 제 아이를 위해
그러려고 세상에 조금 먼저 와서 엄마가 된 것입니다.
누구보다 아름다운 임무를 부여받은
나는 아낌없이 주는 나무입니다.

실내 공기가 건조해지면 스칸디아모스는 조금 딱딱해집니다.
그럴 때 모스를 습한 욕실에 두면

다시 습기를 흡수해서 부드러워집니다.

비가 오는 장마철이 되면

스칸디아모스는 더 몽실몽실해져 색이 선명해집니다.

마치 내가 아이를 위해서 다시 힘을 내는 것처럼

나무가 되려는 이는 나무가 필요한 이가 있어 나무일 수 있습니다.

아낌없이 주는 나무프로그램의 첫 강의는 봉사였습니다.

강사료 없이 재료비 없이 저의 시간과 비용을 지불하고

먼 길을 달려갔지만

저는 함께 울고 치유를 받고 돌아왔습니다.

제 얄팍한 계산기에 용기를 얹었습니다.

"선생님 사실 전 오늘 수업을 신청하지 않으려고 했습니다.

뻔한 말을 듣는 강의를 시간 내서 듣는 수고를 하고 싶지 않았는데

복지사 선생님께서 간곡히 설득하셔서 큰 기대없이 왔습니다.

저는 평생 아이 때문에 가슴에 큰 구멍 하나를 뚫어 놓고 지냈습니다.

행복했던 기억, 기뻤던 시간들이 생각나지 않습니다.

얼마 전 암진단을 받아서 수술을 하고 항암 치료를 견뎌왔습니다.
저 혼자만 세상 속에서 불리한 줄 알았는데 선생님께서 고백해주신
이야기는 저를 부끄럽게 합니다. 이제 저는 아낌없이 주는 나무가
될 수 있어서 행복합니다. 오늘 안 왔으면 큰일날 뻔 했습니다.
정말 뭐라고 감사를 드려야 할지 모르겠습니다."

"내 아이를 돌보고 가족을 챙기느라
나를 사랑하지 못한다고 생각하지 말아 주세요.
여러분들은 세상에서 가장 어려운 임무를 수행 중입니다.
고도의 훈련을 받지 않은 요원은 임무 완수가 어렵죠.
오늘의 엄마들을 위해 나를 위해 헌신해주신
아낌없이 주었던 나무 한그루는 누구인가요? 누가 있었나요?
오늘 우리가 꼭 기억해야 할 한 가지는
나의 아낌없이 주는 나무입니다."

내가 나무였던 것을 후회하지 마세요.
나무가 되기 위해서 세상에 온 것입니다.

가장 빛나는 기억을 저장하기,
압화로 만나는 시간 여행

압화 프로그램에서 유독 대상자들은 말이 없어집니다.
무슨 생각을 그리하는지 초집중입니다.
이렇게 잠깐이라도 나에게 눈길을 준 적도,
마음을 나눈 적도 없음을 알아서
지금의 고요가 너무 소중합니다.

원예치료 프로그램에서 적용되는 소재는 다양합니다.
보통 식물과 꽃을 주로 이용하지만 5회기 이상일 경우에는
꼭 적용하는 프로그램 중에 압화 프로그램이 있습니다.
우리말로 누름 꽃이라도 불리는 압화는
보존을 높이기 위해 색을 입히고
전문적인 열처리로 건조시켜서
다양한 색깔로 다시 태어나기도 합니다.
압화가 너무 좋아서 공부를 했고 어설픈 솜씨로
압화 관련 자격증 식물표본지도사를 땄습니다.
자격증 덕분에 식물을 채취하는 방법, 누름 꽃의 원리,

다양한 소품 만들기 등 기초 지식을 조금 얻었습니다.

예쁜 누름 꽃을 얻기 위해서는 오랜 기다림과 정성은 필수입니다.

시중에서 만들어진 키트를 구매해서 사용해도 되지만

제가 원하는 프로그램으로 스토리텔링 하기에는

저의 노력과 시간이 필요했습니다.

자연 건조 과정을 거쳐 압화를 얻어내기 위해서는

배열지 위에 꽃을 배치하고 건조 틀에 눌러준 후

일주일 정도는 매일 꺼내서 습기가 날라가도록

배열지를 다림질하는 과정을 거쳐야 합니다.

원예치료를 위해서 준비하는

저의 고단함이 전해지기 위한 시간을 꼬박 바쳐야 합니다.

요즘은 다양한 도구가 나와있는데 그중 하나가 즉석 건조기입니다.

오랜 시간을 거치지 않고 전자레인지에 2분 정도 압축 건조시키는

방법으로 간편합니다.

하지만 이것은 모든 꽃과 식물에 가능하지 않고

미세한 온도와 시간이 정확해야 하기에

버려지고 실패하는 것이 많아 쉽지만은 않습니다.

압화는 보관도 까다롭고 만들어진 후에

공기나 습기가 들어가면 변색이 되어서 꼼꼼함도 요구됩니다

원예치료에서 이런 점들이 대상자들에게

지나친 숙련도를 요구하게 되면 오히려 부담을 주게 되어

압화 부채, 압화 자, 압화 액자, 압화 컵받침 등

쉽게 활동할 수 있는 프로그램을 하게 됩니다.
캐서린 원예치료에서는 그림을 그리거나
나에게 주는 응원 문구를 쓰는 활동과 함께 융합하고
자연스러운 건조를 거친 제가 재료를 준비하고 제공합니다.
특히 압화 공부를 하면서 알게 된 비단풀은
제가 너무 사랑하는 풀꽃입니다.
척박하고 건조한 땅에서
납작 엎드린 채로 자라는 비단풀은 애기땅빈대라고 합니다
이전에는 알지 못했던 비단풀은
그때부터 저의 식물 세상에 합류했습니다.
통째로 채취해서 그 상태 그대로 표현하거나
잘라서 재배치하거나 어느 방법으로도 한 폭의 그림입니다.
그 밖에도 트리안, 공작 단풍잎, 벚꽃,
조팝나무 꽃, 세이지, 산수국은
제가 열심히 고군분투해서 눌러 온 녀석들입니다.
꾀가 나거나 재료를 충분히 채취하지 못하면
안개 프리저브드가 저에게 한줄기 빛과도 같습니다.
안개 프리저브드는 압화로 만들기에
꽃이 튼튼하고 수분기도 적어서 변색도 안 되고
아름다운 자태를 잘 간직하는 착한 재료입니다.

제가 이렇게 길게 압화 준비 과정을 설명하는 이유는
대상자들이 저의 압화 키트를 받아 본 순간
저의 시간을 마주하게 되는 것을 자랑하고 싶어서입니다.

세상에서 오직 하나뿐인
나만을 위한 키트를 준비해온 원예치료사를
어떤 대상자가 사랑하지 않겠습니까?

비슷하게 구성한다고 하지만
같은 재료는 단 한 가지도 없는 압화는
대상자들의 손을 거쳐 아름다운 그림으로 변신합니다.
영원히 살 수 없는 우리 인생은 무엇을 남겨야 하는지
아무 말 안 해도 알아가게 만들어 줍니다.

시든 잎을 누르거나 지는 꽃잎을 누르면
압화로 만들어지기 어렵습니다.
가장 싱그럽고 활짝 핀 꽃인 순간,
가장 생생한 생명력 있는 순간에 보존되어야 함은
제가 말씀드린 기억 저장소에 무엇을 담을지 생각하게 합니다.
그 빛을 잃어가지 않도록 습기를 제거해주기 위한
수많은 다림질은 저장된 기억을 소중하게 가꾸고
나를 아름답게 지켜주는 영원함으로 간직하라 말합니다.

압화 프로그램에서 유독 대상자들은 말이 없어집니다.
무슨 생각을 그리하는지 초집중입니다.
이렇게 잠깐이라도 나에게 눈길을 준 적도
마음을 나눈 적도 없음을 알아서 지금의 고요가 너무 소중합니다.
그리고 알게 됩니다.

나의 빛나는 시간을 저장하기에도 벅찬
나의 기억 저장소가 있었다는 것을요.
기억들 하나하나가 같지 않지만
그들이 모이니 내가 한 편의 그림입니다.

이미 지나간 것이고 생생하지 않은 아쉬움은
걱정할 필요가 없습니다.
압화 액자 위에 얹은
미니 토분 위에 어김없이 자리잡는 이오난사는
나의 현재가 그래서 존재하고 있다고 알려줍니다.

원예치료 프로그램에서는 남성보다는 여성이 많지만
직장인 대상 원예치료에서
압화 프로그램에 홀릭된 어떤 분의 소년 감성이
지금도 저를 흐뭇하게 합니다
"제가 이렇게 집중해서 열심히 꽃잎을 붙일지 몰랐습니다.
유치한 활동이라고 선입견을 가진 제가 부끄럽네요.
오늘 묘하게 행복합니다."

아직 시간의 의미를 알기엔 너무 어린 초등 3학년 아이들의
글귀가 꽃잎에 어우러져 온통 저를 사로잡습니다.
"행복하기로 결정."
"나는 모든 말에 1004다."
원예치료사가 되기 위해 공부 중이신 선생님들의

누군가에게 해주고 싶은 말 한마디!

"당신의 마음은 아름다운 말로 가득한 책이군요."

"어제가 좋았고 오늘이 좋고 내일이 좋을 거야."

"눈을 뗄 수 없는 너."

"생길 거야 좋은 일."

'You're special.'

누름 꽃을 만나면

지나온 시간의 아름다움과 소중함은

바로 내가 있어서임을 확인합니다.

나의 인생 그림을 자연이 도왔습니다.

영원 사랑 생화리스

쓸모없을 것 같던 가지들이 의기투합하여
서로를 옭아매 주고 단단하고 둥근 원으로 다시 태어납니다.
어디서부터 시작되었는지 알 수는 없지만
서로를 견고하게 연결하는 모습은
우리의 모든 시간들은
서로의 시간과 연결되었음을 배울 수 있습니다.

원예치료에서 대상자들이 가장 행복해하는 시간은 역시
아름다운 꽃향기를 맡는 순간이 아닐까 합니다.
아무리 다양하고 신기한 재료와 비교해도 생화를 이길 순 없습니다.
그래서 원예치료 프로그램에는 생화를 이용한 다양한 결과물이
대상자들을 치유의 시간으로 안내합니다.
생화 꽃바구니, 나의 인생 꽃밭, 한송이 꽃 코사지,
너를 위한 꽃다발, 우드 생화 박스 등
대상자들을 행복하게 해준 저의 아이템들입니다.

이렇게 생화가 주는 즐거움은 비할 수가 없지만
한 가지 고민이 숨어 있습니다.
시간이 지나면 시들어버린다는 두려움,
영원할 수 없는 것에 대한 조바심 때문에 걱정이 태산이어서
온전히 누리지 못하는 대상자들의 마음이 보입니다.
특히 시니어 대상자들은 앞으로
시들어버릴 것을 당겨서 걱정합니다.
우리의 마음속에 아름다운 것은 계속되길 바라고
오래 두고 보고 싶은 마음은 모두 같은 마음이라서 이해가 됩니다.
지금을 누려야 함을 아껴왔던 어르신들에게
이 순간은 흠뻑 취해보시길 권하기도 합니다.

하지만 원예치료에서 이 어려운 욕심을 채워주는
착한 프로그램이 있습니다.
죽은 나뭇가지를 엮어 만든 우드리스에 생화를 채워 놓고도
그리 흉하지 않게 시들어감으로
우리를 오랜 시간 행복하게 해주는 생화리스입니다.
이 착한 결과물을 저는 "영원 사랑 리스"라고 표현합니다.
모든 잎이 떨어지고 열매도 꽃도 더 이상 볼 수 없는
마른 나뭇가지는 다가올 우리의 마지막을 의미합니다.
또 살면서 새로운 시간을 위해
버려야 할 여러 가지를 알려주기도 합니다.
아쉬움과 후회와 허전함으로 우리의 마음이 흘러가기도 하겠지만
포기하기엔 아직 이릅니다. 쓸모없을 것 같던 가지들이 의기투합해

서로를 옭아매 주고 단단하고 둥근 원으로 다시 태어납니다.

어디서부터 시작되었는지 알 수는 없지만

서로를 견고하게 연결하는 모습은

우리의 모든 시간들은

서로의 시간과 연결되었음을 배울 수 있습니다.

마른 가지로 엮어진 둥근 리스 틀은

연결된 우리의 관계를 의미합니다.

서로에게 연결된 우리는 각자의 기쁨과 슬픔이

영향을 주고받고 있음을 감지합니다.

나 때문에가 아닌 누구 때문에 행복하기도 하고,

신나기도 하고, 의기 소침해지기도 하고

슬퍼지기도 하고 다시 유쾌해지기도 하는 건 그래서입니다.

연결된 우리는 무엇을 할 수 있을까요?

무엇을 하고 살아야 하는 걸까요?

자, 그럼 함께 생화리스를 만들어 볼까요?

마른 우드 리스틀 위를 미스터 블루가 덮어줍니다.

청초한 사랑이라는 꽃말을 가진 미스티 블루를 바탕에 배치하는 데는
저의 고난도 전략이 숨어있습니다.
미스티 블루를 바탕에 두고 그 위에 안개 생화를 배치하고
유칼립투스는 욕심내지 않고 적절히 섞어준 후
생화의 기운을 다해도 또 다른 오묘한 색깔을 내는
핑크 자나 장미를 배치합니다.
꽃을 잘 다루지 못해도 조금 손이 불편한 대상자들도
어느 누구나 완성된 결과물은 그야말로 하나의 작품 못지 않습니다.

이 모든 결과를 내주는 데 크게 일조하는 꽃은 미스티 블루입니다.
미스티 블루가 있어서 다른 꽃이 더욱 빛납니다.
우리가 수시로 피워냈을 수많은 시간을 닮은
작은 안개꽃들의 색이 더 선명해지도록 도와줍니다.
초록을 아낄 순 없기에, 초록이 있어야 꽃이 보이기에
이로운 향기를 머금은 유칼립은
미스티 블루가 받쳐주지 않으면 허전할 것입니다.
이제야 정착한 나의 사랑은 언제나 나의 중심이기에
자나 장미가 대신합니다.

누구나 가슴 한쪽에 청초한 사랑 하나쯤은 숨겨두길 허락합니다.
청초한 사랑이 지나간 이성의 아련한 사랑만은 아닐 겁니다.
이 분위기에서 나의 배우자가 청초한 사랑이라고 말해서
분위기 깨는 사람은 어찌할까요? 지극히 남편을 사랑하는
저도 그렇게는 안하는데 너그러운 마음으로 용서해 드립니다.

우리는 사람이든, 일이든, 물건이든 고결하고 깨끗한 순수함으로
나를 던져낸 시간들이 있었을 겁니다.
비워내지 않고 저장하다 보니 자꾸 밀려서
저 구석에 박혀 있었을 뿐입니다.
수시로 잘라내고 버리고 쓸모없음으로 구박한 수많은 것들은
나의 영원 사랑을 위해 꼭 필요했는지도 모릅니다.
잊지 말라고 간곡히 청합니다.
우리가 가졌던 그 청초함을 가끔은 찾아보기를 권합니다.
기억 저장소에서 그리 멀리 두지 않고
눈에 띄게 배치해주면 더 좋을 것 같습니다.
당신의 새로운 청초함을 위해!

얼마 전 서울시 교육청이 주관하는
학습 연구년 교사 안식년 연수 프로그램에서
원예치료 연수 강의를 한 적이 있습니다.
이론 강의를 마친 후 실습 프로그램에서 진행한
생화리스 프로그램은 교육 현장에 계신 선생님들께
잠시 쉬어 가는 시간이었습니다.

연수에 참여하신 스물 여섯 분의 선생님들 한 분 한 분께
당신이 가지고 계신 청초함을 여쭈었습니다.
"선생님! 어떤 청초함이 기억나시나요?
혹시 선생님도 사모님이신 건 아니시죠?"
"아! 절대 아닙니다." "까르르"
"절대라는 단어까지 안 쓰셔도 되는데, 제가 혹시 강요한 건 아니죠?"
"까르르"
"사실 청초함이란 단어를 잊고 살았습니다.
오늘 강의를 듣다 보니 대학 시절 나에게 많은 영향을 끼쳤던
친구의 열정과 대화가 문득 떠오릅니다.
저에게 청초함은 그때 그 친구와의 대화가 아니었을까 싶습니다.
무슨 얘기를 했었는지 자세히 기억나진 않지만
우리 둘 순수하게 진지한 대화를 나눴던 것 같습니다.
오랜만에 그 친구에게 연락 한 번 해봐야겠습니다."
대상자는 진지한데 제가 참 가벼웠습니다.

"제가 요즘 새로운 공부를 하고 있는데 트럼펫을 배우고 있습니다.
잊을 뻔했던 저의 청초함을 찾아 주신 선물로
오늘 제 트럼펫 연주를 들려 드리고 싶은데 어떠신지요?"
예상치 못한 전개에 강의실 안은 그야말로 흥분의 도가니였습니다.
"선생님들 어떠신지요? 우리 함께 청초한 사랑 열차 탑승해볼까요?"
재치 있는 순발력으로 우리를 행복하게 해준 그날의 선생님은
청초한 20대 청년의 모습이었습니다.
지금도 그 청초함을 곁에 두셨길 상상해봅니다.

생화리스에 사용된 미스티 블루, 안개, 유칼립, 자나 장미는
생화일때도 아름답지만 시들어도 그 자태를
다른 아름다움으로 간직합니다.
우리의 모든 시간이 영원할 수는 없지만 사랑으로,
청초함으로 지켜낸다면 또 다른 아름다움이 서로를 연결할 겁니다.

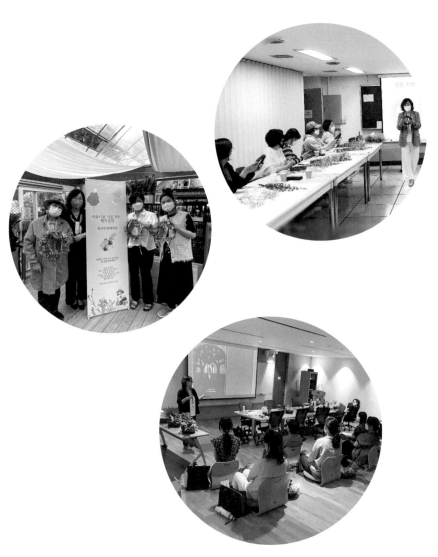

원예치료 콘서트와 생화 플라워리스

대상자의 이야기를 듣다 보니 다시 배우게 됩니다.
우리가 아름답게 나를 기억하기 위해서
나의 고통을 외면하라는 것은 아님을 말이죠.
힘들었던 순간을 견뎌내고 있는
나의 모습이 얼마나 귀한 나였는지
대상자는 찾아내고 있었습니다.
원예치료사인 제가 찾아주는 내가 아닌
그들이 스스로 찾아낸 나가 너무 반가울 뿐입니다.

원예치료사가 된 것은
인생 2막을 잘살아 보고 싶은 열망에 대한 대답이었습니다.
바쁨에서 나를 구하고 싶은 욕심도 물론 있었을 겁니다.
새로운 일에 도전했을 때 잘 적응하고
좋은 성과를 얻어 내는 것에 집중하는 것은 당연합니다.
그러다 보니 다시 바빠지는 제가 놓치고 싶지 않은 한 가지는
온전히 나를 내어주는 시간입니다.

위로가 필요한 누군가에게 거침없이 다가가서
그들에게 따뜻한 말 한마디,
싱그러운 식물 하나를 선물하고 돌아오는 나를 원했습니다.
캐서린 원예치료 힐링 콘서트가 시작된 이유입니다.

첫 번째 콘서트에서 진행했던 생화 플라워리스 원예 활동은
또 하나의 새로운 주제를 만들어 냈습니다.
'고통의 기억을 저장하는 용기가 오늘의 나에게 필요하다.'
이날의 이야기는 우리의 기억 저장소에 무엇을 저장할지 고민해보고
행복했던 기억들을 떠올려 보는 것으로 진행되었습니다.
쉽지 않은 과정을 거쳐야 하고 단박에 가능한 일이 아님을 알면서도
조급한 마음에 질문해봅니다.
"선생님, 혹시. 프로그램을 통해서 변화된 기억이 있을까요?"
"저는 고집이 센가 봐요. 강사님 말씀은 너무 공감이 가는데
저는 힘들었던 기억을 그대로 간직하고 있어요. 다시 생각해보니
그때의 기억이 너무 생생해요."

"아이고 그렇죠. 제가 너무 기억을 변화시키라고 강요했네요.
힘들었던 기억도 외면해선 안 되죠. 언제 그렇게 힘드셨을까요?"
"결혼하고 6년 동안 정말 힘들었어요.
가정사도 그렇고 사업도 그렇고
어느 날 너무 힘들어서 집을 나왔는데 갈 데가 없는 거예요.
여기저기 돌아다니면서 혼자 생각해보니
내가 선택한 이 결혼에 대한 책임을 져야겠다!였어요.

그 이후로는 열심히 살아왔고 힘들었지만 잘 견뎌낸 것 같아요.
다시 그 시간으로 돌아가지 않기 위해서
그 시간의 기억을 항상 떠올렸죠.
그런데 요즘 코로나 때문에 자영업을 하는 저로서는
너무 힘든 시간을 겪으면서 지쳐가고 있어요.
울적하고 부정적인 생각이 많이 있었는데
강의를 듣고 저의 기억 저장소를 살펴보니
예전에 힘들었던 기억이 떠오르네요.
지금 비록 힘들지만, 최악의 순간인 그때도 견뎠는데..."

"그 힘든 시간의 기억이 용기를 주고 힘이 되고 있군요"

"맞아요. 갑자기 지금의 이 모든 상황을 이겨낼 수 있다는
생각이 들어요. 그때를 견뎌내서 사랑하는 아이들도 생겼고
남편과도 이 정도는 이겨낼 수 있다고 할 수 있을 것 같아요"

"선생님 이야기를 들어보니 과거의 힘들었던 기억이
나를 힘들게 하는 것이 아니라 지금의 어려움을
조금은 가볍게 받아들이도록 마음 근육을 단련해준 것 같네요
고통스러운 기억은 외면하기보다는 잊지 않음으로써
힘든 오늘을 지켜주기도 한다는 메시지를 저에게 주셨네요.
그러면 이렇게 고통에 대한 기억이
지금의 나에게 새로운 변화를 줬던 경험이
다른 분들도 있을 것 같은데 어떠신지요?"

"저는 우리 남편 이야기를 해보고 싶네요.

남편은 사람이 너무 좋아요.

그런데 술을 너무 좋아하다 보니 사건이 많았어요.

어떨 때는 너무 다른 모습을 보여서 이 사람이 혹시

이중인격자가 아닐까? 라는 생각이 들 정도로 힘들었어요.

만일 제가 글을 잘 쓰면 우리 이야기가 베스트셀러가 될 거예요."

"깔깔깔"

"젊어서는 매일 술 마시고 집에는 소홀했죠.

그런데 남편이 술 때문에 갑자기 죽게 되거나

그런 일이 있었으면 어떻게 되었을까 생각해보니

이렇게 옆에서 함께 해준 것만으로도

정말 감사하다는 생각이 드네요.

지금은 남편의 존재가 너무 소중하거든요.

오늘 강의를 듣다 보니

내가 세상에 태어난 존귀한 이유가 있다고 하셨는데

내 가정을 지키고 인내하고

자식들을 잘 키워낸 나를 칭찬해주고 싶네요."

말없이 함께 이야기를 듣던 이제 곧 엄마가 될 따님이 말합니다.

"저는 오늘 읽은 동화 속 마법의 막대기가 저에게 생긴다면

평범한 일상을 만들어 갈 수 있도록 사용하고 싶어요.

갑자기 놀랄 일이 일어난다든지 슬픈 일이 일어나지 않고

지금처럼 평화롭게 지내고 싶어요."

하루도 편할 날이 없는 시간을
오롯이 받아들인 엄마를 지켜봤을
딸의 애틋한 마음이 보입니다.
이제 그 딸도 엄마가 되어서
아이의 기억 저장소를 가꿔 나가겠죠?

생화 플라워리스의 나뭇가지는
내 고통의 시간이 될 수도 있습니다.
그 위에 꽃을 얹을 수 있는 시간은 바로 오늘입니다.
나의 어려움을 받아들였기에
지금의 아름다움을 저장하고 싶은 지혜가 발휘됩니다.
리스에 장식된 꽃들이 자연스럽게 건조되어
또 다른 아름다움을 줄 것을 이제는 알기에
오늘 나의 아름다움을 즐길 수 있습니다.

대상자의 이야기를 듣다 보니 다시 배우게 됩니다.
우리가 아름답게 나를 기억하기 위해서
나의 고통을 외면하라는 것은 아님을 말이죠.
힘들었던 순간을 견뎌내고 있는
나의 모습이 얼마나 귀한 나였는지
대상자는 찾아내고 있었습니다.
원예치료사인 제가 찾아주는 내가 아닌
그들이 스스로 찾아낸 나가 너무 반가울 뿐입니다.

원예치료와 융합하는 다양한 콘텐츠
경기도 혁신 교육 연수원 퇴근길 직무연수 프로그램

원예치료 프로그램 강의를 진행하면서

가장 행복한 것은 새로움을 배워 나갈 때입니다.

꽃이 좋아서, 식물을 알고 싶어서 시작한 원예치료로

어느새 힐링, 소통, 치유를 사랑하는 마음을 키우고

원예치료 강사로 나를 정의할 수 있는 변화가 신이 납니다.

즐기는 저에게 새로운 제안은

바로 실행에 옮기는 대담함을 키워줍니다

그렇게 해서 동화와 원예치료 이후에

새롭게 만들어진 융합 프로그램은 세계문화축제와 원예치료,

역사와 원예치료, 영화와 원예치료입니다.

2021년 하반기 경기도 혁신 교육연수원

퇴근길 직무연수 강사로 선정되어서

동화와 원예치료 프로그램과 함께

4가지의 융합 콘텐츠를 원예치료와 접목해

〈원예심리와 함께하는 미래 교육〉 연수를 진행했습니다.

연수 영역은 미래교육 분야로 교육 내용은 공간 혁신을 담았습니다.

각 콘텐츠는 서로 다르게 융합되었지만

주제는 하나로 담았습니다.

미래가 추구해야 하는 교육 현장은 코로나로 앞당겨진

비대면 온라인 교육 콘텐츠의 성장도 중요하지만

사람이 중심이 되는 공간으로 거듭나야 함을 강조했습니다.

아이들은 교육 현장에서 시기에 따라 교과에 따라

공간을 이동하지만 집중하는 것은

그 공간을 만들어 낸 선생님의 마음입니다.

교사는 어떤 공간을 꿈꿀 수 있을까요?

나의 공간이 아이들의 행복 공간이 맞는지

나는 그 중심에 우뚝 서 있는지

새로운 나를 찾아가는 연수였습니다.

행복한 연수를 준비하는 정성은 용기를 주었고

감동을 싣고 다시 저에게로 왔습니다.

세계문화축제와 원예치료

원예치료가 융합 프로그램과 만날 때
가장 중요한 포인트는 새로운 정보를 알아가는 즐거움입니다.
단순히 전달하는 것이 아니라
질문을 통해 대상자들과 이야기를 나누고
축제가 생겨난 이유를 공감할 수 있도록 했습니다.

강남구 세곡동 열린지역 아동센터 아동들을 대상으로
〈원예치료가 아동의 자존감 자신감 향상에 미치는 효과〉를
목표로 진행한 12회기 원예치료 프로그램 만족도가 높아
6회기 추가 진행해 달라는 요청을 받은 적이 있습니다.
센터장님께서 동화와 융합한 콘텐츠가 반응이 좋았으니
새로운 콘텐츠와 융합해보는 건 어떻겠냐는 제안을 해주셨고
그렇게 해서 탄생한 프로그램이 세계문화축제와 원예치료입니다.
새로운 시도였기에 아동 대상자들에게 전달했을 때
적절한 축제를 정하는 것이 중요했습니다.
"세상을 알고 나를 알아가기"라는 주제로 프로그램을 구성했습니다.

서로 다른 문화를 이해하는 과정을 경험함에 있어
어떻게 무엇을 얼마나 경험할지의 기준을 정해보니
다른 문화를 제대로 알고 이해하는 경험을 통해
대상자들은 유연한 사고를 연습할 수 있었습니다.
다름의 본질을 이해하는 데 도움이 될 수 있으니
소통을 목적으로 하는 캐서린 원예치료 프로그램에
다채로운 색을 입히는 것도 가능했습니다.

세계문화축제에서는 축제뿐 아니라 고유의 풍습이나
문화예술 부분도 포함해서 프로그램을 구성했습니다.
축제와 관련된 스토리 구성을 통해서
각 축제의 유래를 정확히 알아보고
변화되어온 과정을 이해할 수 있도록 했습니다.
그리고 시기에 맞는 축제를 소개함으로써
축제를 함께 즐길 수 있도록 시도해보았습니다.

어떤 축제들은 초기 의도와 달리
단순히 오락거리로만 변질되어서
잘못 인식하고 있는 경우도 발견되었습니다.
다른 문화에 대해 왜곡된 시각을 갖게 되기에
교육 현장에서 가장 경계해야 하는 부분은
이런 왜곡된 시각이 편견으로 이어지지 않도록 해야 합니다.

원예치료가 융합 프로그램과 만날 때

가장 중요한 포인트는 새로운 정보를 알아가는 즐거움입니다.

단순히 전달하는 것이 아니라

질문을 통해 대상자들과 이야기를 나누고

축제가 생겨난 이유를 공감할 수 있도록 했습니다.

그리고 퀴즈를 통해 꼭 알아야 할 중요한 사실을

기억할 수 있도록 한 것은 아무리 생각해도 기특한 접근이었습니다.

아이들 모두 즐겁게 퀴즈를 맞히고

이제 확실히 알았다는 자부심을 표현한 것이

함께 행복한 기억이 되었습니다.

세계문화축제와 원예치료 프로그램은

이제 캐서린 원예치료의 소중한 콘텐츠 중 하나가 되었습니다.

유치원 1년 원예치료 프로그램으로도 요청을 받고

학교나 교육 현장에서 적용되는 원예치료 프로그램이 되었습니다.

특히 퇴근길 직무연수에서 선생님들께 칭찬을 많이 받아서

더욱 발전된 영역으로 진화하는 중입니다.

원예치료와 만나는 세계문화축제 프로그램 중 하나를 소개합니다.

프로그램명: 귀신이 무섭니? 그러면 사탕을 준비해!

세계문화축제: 핼러윈 축제(행잉 플랜트)

나와 다름을 모두 매달릴 수 있도록 하고

지지대가 되어 주는 나뭇가지에서 무엇을 알 수 있을까요?

자연스러운 나뭇가지의 형태도 아름답지만

일정한 굵기를 가진 나뭇가지는 안정감을 보여줍니다.
멋을 추구하는 것도 필요하지만
흔들리지 않도록 고정해주는 나뭇가지는
다른 문화 속에 담긴 철학과 인성을 이해하라고 전해줍니다.

핼러윈 축제는 아일랜드 켈트족의 삼하인 의식에서
시작되었다고 합니다. 죽음의 제왕 샤먼을 섬기는 의식으로
10월의 마지막 날 밤은 온갖 요정들이 세상에 출현하는 날이고
인간이 영靈의 세계에 가장 근접할 수 있는 날이라고 여기게 됩니다.
이때 나쁜 정령들이나 최근에 죽은 망자의 영혼이
사람에게 들어오지 못하도록 변장하는 풍습이 생겨납니다.
기독교 시대에 와서는 교황 그레고리오 1세가
토착 신앙과 관습에 관련한 칙령을 반포하는데
토착 신앙을 말살하기보다는 이용하도록
선교사들에게 권하면서
10월의 마지막 날 의식이 있는
다음날인 11월 1일은 성인 대축일,
11월 2일은 위령의 날로 정했다고 합니다.
켈트족 신의 영향력을 감소시키기 위해서
새로운 축제의 형태로 변화시키고
모든 성인의 날 전야제 형식으로 탄생하게 됩니다.

이런 풍습은 미국에 1800년대 도입되는데
미국으로 이민한 아일랜드인, 스코틀랜드인으로부터

이교도의 정령 축제가 못된 장난을 치며 즐기는 축제로 변화했지요.
죽음에 대한 두려움과 이교도 문화로 한정될 수 있는 문화를
긍정적으로 받아들이고 즐거운 축제로 승화시킨 사례입니다.
다만 핼러윈 축제가 젊은이들의 파티 문화로만 보여지는 부분과
영화나 소설에서 살인과 공포의 소재로 이용되는 점이 빈번하다 보니
우리나라에서는 바람직하지 못한
서양문화 흉내로 치부해버리는 부정적인 시선이 있기도 합니다.

그래서 핼러윈 축제를 즐기는 그들만의 규칙도 알아봅니다.
축제는 즐기고자 하는 사람도 존중하지만
그렇지 않은 사람도 배려하는 장치를 만들어 냅니다,
집집마다 켜져 있는 호박등은 축제를 즐길 의사를 표현하지만
호박등을 켜지 않은 곳은 참여하지 않겠다는 표시입니다.
그래서 아이들이 유령 복장을 하고 캔디를 받으러 갈 때
호박등이 켜있는 집으로만 가야 한답니다.
핼러윈 복장을 한다는 것은 당연한 참여 의사이겠죠?

한 공간에서 다른 의사를 표현할 수 있어야 합니다.
즐기는 사람이 그러고 싶지 않은 사람을 배려하듯이
참여하지 않는 사람은 비판의 시선으로만 바라보지 말고
축제를 즐기고 싶어하는 마음을 이해하는 마음이 필요합니다.

우리나라에서 아동 대상자들 대부분은
핼러윈 축제의 유래나 축제를 즐기는 배려에 대해

거의 알지 못하고 있습니다.

우리나라 문화도 제대로 알지 못하면서 남의 나라 축제를

왜 우리가 따라 해야 하냐는 비판적인 시각과

오로지 즐길거리만 추구하는

젊은이들의 노는 문화로만 인식하고 있는 것은

이런 축제의 유래를 잘 모르기 때문이 아닐까 싶습니다.

핼러윈 축제 이야기와 원예 활동 프로그램은 어떻게

연결이 되었을까요? 다른 문화는 서로 다른 환경에서

자랄 수도 있는 식물을 이해하는 데 도움을 줍니다.

식물에는 뿌리도 있고 흙도 필요하고 화기나 땅도 필요하지만

공중에 매달려서 살 수 있는 식물도 있습니다.

대표 식물이 수염 틸란드시아, 디시디아, 이오난사입니다.

행잉 플랜트 원예 활동 결과물에는 식물뿐만 아니라

긴 나뭇가지, 우드 장식, 유리 용기, 미니 토분 등

다른 소재를 함께 활용해서 어우러지게 만들어 봅니다

수염 틸란드시아는 미니 토분을 머리 삼아 예쁘게 묶어주고

투명한 전구 용기나 유리볼 안에는 이오난사를 얹어줍니다.

디시디아는 예쁜 조리 모양의 장식을 달아주어서 밋밋함을 없애주고

하트모양의 우드 장식도 준비해줍니다.

통나무를 자른 납작한 우드 판에는 나에게 하고 싶은 이야기나

축제에 어울리는 문구 등을 자유롭게 써봅니다.

이 모든 것들은 이제 매달릴 준비를 해야 합니다.
긴 나뭇가지에 조화롭게 매달리기 위해서는
어느 한쪽이 기울어지면 안 되겠죠.
무겁거나 가벼움을 고려하고
또 예쁘게 보여지는 것도 고려하자니
고도의 집중력과 인내심도 조금은 필요합니다.
식물과 장식을 나뭇가지에 달아주기 위해서
끈을 이용해 꼼꼼히 묶어주고 나뭇가지에 걸어줍니다.
똑같은 길이보다는 길고 짧은 다채로움이
더욱 멋져 보일 수 있습니다.

나와 다름을 모두 매달릴 수 있도록 하고
지지대가 되어주는 나뭇가지를 보면 무엇을 알 수 있을까요?
자연스러운 나뭇가지의 형태도 아름답지만
일정한 굵기를 가진 나뭇가지는 안정감을 보여줍니다.
멋을 추구하는 것도 필요하지만
흔들리지 않도록 고정해주는 나뭇가지는
다른 문화 속에 담긴 철학과 인성을 이해하라고 전해줍니다.

식물만으로 만들어진 결과물이 아닌
꾸밈을 위해 사용한 장식들은
아동 대상자들에게 던지는 질문을 위한 장치입니다.
축제가 이어지는 과정 속에서 보여지는 변화를 알았나요?
축제는 인간의 삶에 좋은 영향을 줄까요?

여러분은 어떤 축제를 만들어 보고 싶나요?

"선생님 저는 핼러윈 축제가 나쁜 축제라고 생각했어요.
그런데 옛날부터 있었던 일이라는 것도 신기하고
싫어하는 마음을 호박등을 켜지 않는 거로
표현할 수 있는 점도 맘에 들어요.
우리도 싫어하는 마음을 표현할 수 있는
호박등 같은 것이 있으면 좋겠어요."

"핼러윈 축제 때 너무 이상하게
변장하는 이유가 나쁜 귀신을 속이기 위한
것이라고 알고 보니 재미있게 이해할 수 있어요.
우리 엄마는 핼러윈 축제를 따라하는 것은 잘못된 거라고 했거든요."

"선생님도 축제에 관한 이야기를 준비하면서
다시 알게 된 점이 많아요.
축제를 즐기기 위해서 축제에 대해 잘 알아가는 것이 중요함을
우리 친구들이 알았으면 좋겠어요.
며칠 있으면 핼러윈 축제니
오늘 알아낸 것을 부모님께 설명해 드리면 어떨까요?"

"와!! 오늘 집에 가서 핼러윈 축제에 대해 부모님께 알려드려야지.
분명히 우리 엄마 아빠는 잘 모르실 것 같은데
아마도 놀라실걸요? 함께 참여하고 싶다고 말하고 싶어요."
퇴근길 직무연수에 참여한 선생님들의 이야기입니다.

"우리 유치원은 80퍼센트가 다문화 가정의 아이들입니다.
오늘 연수 내용으로 우리 유치원에 다니는
원아들 나라의 대표적인 축제를 소개하고
경험할 수 있는 프로그램을 구성하고 싶네요."

"유치원에서 핼러윈 행사를 해야 하나 말아야 하나 고민이 되었는데
행사 전에 학부모님들께 이런 내용을 미리 전달한다면
좋은 반응을 기대할 수 있을 것 같아요."

"사실 유치원에서 행사할 때 혹시라도 부정적인 의견이 있을까 봐
굳이 할 필요가 있을까 생각한 적도 많았어요.
왜냐하면, 다른 나라의 문화에 왜 관심을 둬야 하는지
어떻게 적용할지, 그 의미가 왜 중요한지
전혀 생각해보지 않아서였던 것 같아요.
오늘 연수를 통해서 교육은 긍정적인 접근을 통해
세상을 보는 법을 경험하게 해주는 것이 중요함을 알게 됩니다."

"와! 강사님 도대체 이 많은 축제에 대한 자료를
어떻게 준비해주신 건가요? 정말 놀랍고 너무 감사합니다.
창의적 체험활동에 딱 맞는 주제입니다."

"교실 운영에 대한 다양한 아이디어가 막 떠오릅니다."

역사와 원예치료

역사 속 인물 이야기가 단순히 지나간 이야기가 아니라
나와 타인의 관계를 풀어가는 지혜로 사용하는
도구가 된다는 것을 알아가는 겁니다.

원예치료 프로그램 진행을 하면서
고민이 가끔 발생하기도 합니다.
현장에 가보면 원예치료로 치유적 접근을 하기보다는
단순한 재미와 흥미 있는 이벤트를 요구하는 경우가 자주 있습니다.
하지만 마음에 남고 그리워할 수 있는 원예치료 프로그램을
꿈꾸는 캐서린 원예치료 프로그램은
단순한 원예 활동을 진행하기보다는 스토리텔링을 통해서
대상자에게 치유의 시간을 경험하도록 하고 싶은
간절함을 담고자 합니다. 종종 역사 속 인물 이야기를
소재로 사용했던 이유입니다.

역사 속 다양한 인물 관계를 보며
우리는 갈등과 파국을 만나기도 하고

용서와 화해를 고민하기도 하고
숭고한 사랑과 신의를 보여주는
사람의 위대함을 배울 수 있습니다.

원예치료와 함께 융합되는 다양한 콘텐츠를 고민하면서
적용하고자 했던 역사 속의 인물 관계는
아마 지금도 우리가 겪고 있는 수많은 관계와 같을지도 모릅니다.
영조와 사도세자의 관계를 통해
자신이 바라는 대로 상대를 규정하려는 하고 소통을 단절하는 태도가
한 인간의 영혼을 나약함과 불안한 광기의 세계로
몰아갈 수도 있음을 생각해보기도 합니다.

아버지 사랑을 갈망하고 인정받고 싶어하면서도 두려워하는
상처투성이의 사도세자는 혹시 누군가의 모습일 수도 있습니다.
영조의 모습은 정치적 상황으로 바라보는 관점도 필요하지만
자신도 모르게 사랑이라는 명분 하에 무차별한 폭력을
휘두르고 있는 건 아닌지 돌아보게 할 수도 있습니다.
무엇보다도 놓치지 말아야 할 한 가지는
역사 속 인물 이야기가 단순히 지나간 이야기가 아니라
나와 타인의 관계를 풀어가는 지혜로 사용하는
도구가 된다는 것을 알아가는 겁니다.

갈등을 해결하거나 소통을 주제로 강의 의뢰를 받게 되면
스토리텔링 기법으로 적용한 역사 속 인물과 관련된 사건들은

대상자들에게 신선한 제안을 할 수 있는 좋은 접근이 됩니다.
대상자들 또한 인물의 상황과 정서적 흐름을
객관적으로 바라보는 경험을 통해
자신의 관계에서 오는 어려움이나 상황들을
적극적으로 대처하는 용기를 얻을 수도 있습니다.

프로그램명: 행복한 청출어람을 꿈꿔라 (프리저브드 플라워액자)
역사 이야기: 정약용과 제자 황상

인간의 만남은 삶에서 선택이 아닌 필수입니다.
누군가를 만나야만 하는 삶 속에서
우리는 행복한 만남을 간절히 원합니다.
그중에서 나의 부족함을 채워주는 만남은 의미가 있습니다.

결과물이 완성되면 캔버스 액자에는 눈길이 가지 않습니다.
반토분과 반조리의 화려한 변신이 대견하고 신기할 뿐입니다.
나로 인해 빛나는 제자를 두는 담대함을
수없이 마주하는 그대는 진정한 스승입니다.

요즘은 교사연수 과정으로
원예치료 프로그램 요청이 많아지고 있습니다.
교사연수 강의는 보통 90분~120분으로 진행되기에
강의 내용과 주제, 프로그램 진행 세부 교안을
미리 기관에 제출해야 하는 경우가 많습니다.

교육 현장에서 어떤 목적으로 연수를 진행하는지를 알고
교사연수에 맞게 정해진 주제가
원예치료 프로그램과 자연스럽게 연결되도록 구성하게 됩니다.

교육 현장에서도 다양한 사회적 관계가 존재하고
교사라는 직업은 교사와 학생, 교사와 학부모,
교사와 교사의 관계를 통해 다양한 세대를 마주하고 있어
관계 속에서 좋은 임무를 수행하고자 하니 고단함이 몇 배입니다.
교사라는 직업을 대하는 사회적 기대감과 냉정한 기준 사이에서
인간적인 고민과 어려움을 인정받기보다는
우선 챙겨야 할 대상이 먼저인 것도
참으로 어려운 숙제이기도 합니다.

원예치료가 치유를 목적으로
다多회기 프로그램으로 진행되는 것과 달리
교사연수 강의는 단 회기 강의로 진행되는 경우가 대부분입니다.
그러다 보니 한 번의 프로그램 진행으로
교육 현장을 책임지고 있는 노고를 진심으로 칭찬해드리고
에너지를 실어 주고 싶은 마음이 항상 있습니다.
그럴 때 적용하는 주제가 정약용과 제자 황상의 이야기입니다.

정약용은 정조 임금이 돌아가신 후 강진으로 귀양을 가게 됩니다.
임금의 총애를 한몸에 받던 존재에서 온 가족이 뿔뿔이 헤어지고
무엇보다도 자신의 정신적인 지주였던

형 정약전마저 흑산도로 유배를 가게 됩니다.

인생에서 만나는 수많은 복병을 우리도 마주하지만
정약용에게 닥친 시련은 짐작조차 어렵습니다.
방황하고 포기했던 그 시간이 왜 없었겠습니까?
상실감으로 힘들었을 정약용에게
'동문매반가'라는 주막집 주모는 그를 돌보는 것은 물론
종이를 사주고 서당을 열어 글을 가르치라고 권유합니다.
훗날 '사의재'라는 이름을 붙이고
다른 곳을 거쳐 다산초당으로 거처를 옮길 때까지
4년간 이곳에서 정약용은 가르침을 행하고
그곳에서 아름다운 제자 황상을 만납니다.

아전의 자식이었던 황상은
자신에게 세 가지 병통이 있다 하며
저 같은 사람도 배울 수 있는지 청하자
정약용은 황상이 평생에 가슴에 새긴
부지런하고 또 부지런하라는
삼근계의 가르침을 말하면서 제자로 받아들입니다.

한 사람을 믿고 평생을 스승으로 섬기면서 그 뜻을 따르는 마음과
가르침을 엄격하게 하여 제자를 지키는 마음
제자의 성장과 노고를 아끼는 마음은
오늘의 교육 현장을 돌아보도록 합니다.

인생의 가장 깊은 시련과 고난 속에서 만난

두 사람의 운명적인 만남으로

오늘 우리는 위대한 지혜를 지키는

주옥같은 글들을 마주할 수 있습니다.

정약용의 수많은 저서는 흑산도에 유배된

형 정약전에게 검수를 받고 지혜를 구할 때도,

그리운 안부를 전할 때에도

그 먼 길을 마다치 않는 제자 황상이 있었기에

더 빛을 내고 다듬어졌을 겁니다.

그랬기에 우리는 이 위대한 만남의 결과를 만날 수 있었던 겁니다.

유배지에서 마음을 다잡아준 제자였을

다산의 첫 번째 제자 황상은

스승의 가르침 철학을 평생에 담고

몸소 그 가르침을 행함으로써

스승을 빛나게 한 아름다운 사람입니다.

추사 김정희가 해배된 후 제일 먼저 만나고자 했을 정도인

제자 황상의 주옥같은 글은

다산 정약용의 고귀한 가르침을 통해서

탄생했음을 생각해봅니다.

예전과 다르게 스승이라는 단어가 낯선 요즘

기꺼이 제자가 될 수 있는 용기는 갖기가 쉽지 않습니다.

나는 누구에게 스승이 될 수 있는 사람인가?
나는 나의 스승에게 제자가 되었던가?

교사는 제자로부터 배울 수 있는 존재이며
그래서 더 깊은 가르침을 그들에게 돌려주는 사람입니다.
한 사람의 인생에 깊은 영감을 줄 수 있는 사람이고
잠깐의 지식 전달자가 아닌
평생의 가르침을 마땅히 행하는 사람이기도 합니다.

무심함에 상처받고 존중받지 못하는 순간의 빈번함 때문에
내가 선택한 선생님이라는 역할을
때로는 잊기도 하고
지쳐서 하찮게 여기기도 했던 적이 있음도 인정합니다.

우리 교사의 역할을 누가 인정해주고
그 공을 치하해주는 것은 중요치 않습니다.
나는 나의 사명을 충실히 함으로 존귀합니다.
나를 만난 수많은 제자를 기억하는 내가 있습니다.
나의 심장을 뛰게 했던 나의 가르침을
기억하는 제자가 있습니다.

표현되지 않곤 했던 수많은 감동과 고마움은
나에게 알려지지 않았어도 나는 압니다.
나는 아름다운 감동을 줄 수 있는 선생님이라는 것을.

오랫동안 영어를 가르치는 선생님의 역할을 마쳤을 때
아쉬움도 컸지만 무거운 책임감에서 비로소 벗어난
자유로움은 예상치 못한 후련함과 같았습니다.
그런데 그렇게 즐겁고 끝내주게 신나지는 않았습니다.
지금도 어김없이 누군가 영어공부의 어려움을 고민하면
내재된 의무감이 다시 살아나
어떡하든 영어의 즐거움을 알게 해주고 싶어집니다.

우리가 모두 위대한 업적을 남기는 스승일 수는 없지만
영어든 수학이든 음악이든 그 무엇이든 가르침은
영혼을 바쳐야 하는 일이어야 할지도 모릅니다.
나로 인해 다른 세상을 꿈꾸고
더 깊어질 누군가를 만날 수 있는 공간이
바로 우리가 있는 교육 현장이기 때문이니까요.

미래 교육의 공간 혁신을 위해 더 단순하게 꿈꾸기를 권합니다.
사람이 중심이어야 하고 운명적인 만남이 있어야 합니다.
강진의 사의재와 다산초당에서 있었던 그 만남을
선생님들께도 있었으리라 짐작하고
또 계속되리라 기대해봅니다.
인간의 만남은 삶에서 선택이 아닌 필수입니다.
누군가를 만나야만 하는 삶 속에서
우리는 행복한 만남을 간절히 원합니다.
그중에서 나의 부족함을 채워주는 만남은 의미가 있습니다.

그래서 준비한 재료는 캔버스 액자와 반토분 반조리입니다.
흰 바탕의 캔버스 액자는
무엇인가를 담을 수 있는 공간을 생각하게 하고
온전한 하나가 아닌 반토분과 반조리를 지탱해줄
든든한 지지자입니다.

캔버스 액자는 반토분과 반조리가 붙여지고
토분과 조리 안에 프리저브드 플라워로
장식되는 과정을 통해 새롭게 변신합니다.
비로소 작은 소품에서 예쁜 결과물로 재탄생하게 됩니다.
서로에게 기대어 줄 수 있는 액자의 평평한 면과
반토분 반조리의 납작한 한 면은
우리의 만남이 서로에게 의미가 있고
운명적이어야 할 때 그 순간을 생각하게 합니다.

내가 완전한 결과물이었다면
나의 캔버스는 빈 공간이 없었을 것입니다.
하얀 캔버스 액자는
자신의 절대적인 지지자였던 임금 정조를 떠나보내고
온 집안이 풍비박산되어 버린 채
강진에 온 정약용의 참다운 공부를 향한 마음입니다.

나는 누구를 위한 마음 공간을 가지고 있을까요?
나의 중요한 역할 속에서 꽃을 피울

누군가를 위한 내어줌을 이제야 찾아봅니다.
반토분과 반조리의 모습으로 나에게 기대었을
나의 학생들에게 충분한 버팀목을 자청해봅니다.
반토분과 반조리 안에는 스칸디아모스를 넣어서
프리저브드 플라워를 고정할 수 있도록 하고
캔버스 액자에 적절하게 배치한 후 고정시킵니다.

교육이란 일방적인 소통이 아닌
교류하는 과정을 통해 빛이 납니다.
스승이든 제자든 서로를 뛰어넘기보다
서로의 가르침을 함께 배워가는 과정입니다.

결과물이 완성되면 캔버스 액자에는 눈길이 가지 않습니다.
반토분과 반조리의 화려한 변신이 대견하고 신기할 뿐입니다.
나로 인해 빛나는 제자를 두는 담대함을
수없이 마주하는 그대는 진정한 스승입니다.

저를 정약용의 세상으로 이끌어준
정민 교수님의《미쳐야 미친다》에서 만난
정약용과 황상의 이야기는《삶을 바꾼 만남》이라는 책 속에서
더 많은 이야기를 만날 수 있습니다.

영화와 원예치료

영화 속 이야기는 그야말로 인간관계의 보물창고입니다.
다양한 인간관계의 형태가 생생하게 그려집니다.

대학을 다닐 때 영어 연극반 동아리에서
스태프로 활동하기도 하고 배우로도
무대에 선 경험이 있어서일까요?
대사 하나하나가 예사롭지 않게 다가오는 것도
어쩌면 나의 연기 세포가 작동하는 것인지도 모르겠습니다.

요즘은 영화가 넘쳐납니다.
약간의 비용만 지불하면 개인의 취향에 맞는 영화를
알아서 선택해주는 알고리즘 때문에
맘만 먹으면 몇 날 며칠을 보고 싶은 영화를 즐길 수 있습니다.
예전에는 영화는 영화관에서 개봉할 때만 보는 콘텐츠였고
개봉된 영화가 TV에 방영되는 건 한참이 지나야 가능했습니다.
명절이나 연말 성탄절이면 어김없이 방영되는 영화를
수없이 보고 또 보면서 자란 어린 시절이 생각납니다.

어릴 때 나의 영화는 스토리가 중요하고
배우가 중요했던 것 같습니다.
그 안에 담긴 메시지는 잘 이해되지 않았기에
철없는 나의 시각이 더디 자란 것이
지나고 나니 두고두고 아쉽습니다.

이제 영화는 단순한 볼거리가 아닙니다.
마블시리즈 영화나 판타지 영화나 액션 스릴러물 조차도
철학적 사고를 요구합니다.
한 편의 영화에 담긴 이 무거운 메시지를
제가 놓칠 리가 없습니다.
어디서든 전하고 싶은 가치를 찾아내고자 하는
캐서린 원예치료 프로그램이
영화를 융합 콘텐츠로 적용하는 것은
자연스러운 일이었습니다.

원예치료 프로그램에서 중요한 키워드 하나는 소통입니다.
소통은 관계를 유지해야 하는 우리에게 행복을 결정짓습니다.
인간관계만큼 어려운 숙제가 있을까 싶습니다.
원만하게 유지되는 것 같던 인간관계도
하루아침에 급변하는 상황을 종종 마주하게 됩니다.
훌훌 털고 다시 회복하기란 그리 만만치 않기에
누구나 아름다운 소통을 간절하게 소망합니다.

그럴 때면 한 편의 영화가
가끔 명쾌한 제안을 내려 줄 때가 있습니다.
특히 실화를 기반으로 제작된 영화는 감동도 함께 안겨주니
영화를 선택할 때 적극 추천하고 싶습니다.

제가 사랑하는 영화를 소개해봅니다.
〈히든 피겨스〉, 〈그린북〉, 〈블라인드 사이드〉, 〈원더〉, 〈어바웃 타임〉,
〈어거스트 러쉬〉, 〈제리 맥과이어〉, 〈완득이〉, 〈에린 브로코비치〉,
〈클래식〉, 〈8월의 크리스마스〉, 〈이웃집 토토로〉,
〈추억은 방울방울〉, 〈겨울 왕국〉, 〈미녀와 야수〉...
특히 〈블라인드 사이드〉와 〈원더〉는
캐릭터별로 상황을 달리 보여주는 방식이
우리의 소통 방식에 대한 질문을 던져 주어서
자주 다시 보는 영화입니다.

프로그램명: 나는 누군가의 행복을 꿈꿉니다(구근 식물 정원)
영화 이야기: 〈블라인드 사이드〉

추운 겨울을 견뎌온 알뿌리만이 봄에 꽃을 피웁니다.
저온처리가 충분하지 않으면 꽃을 보지 못하는 경우도 있다고 하니
꽃을 피워낸 구근 식물은 시련을 겪어낸 마이클을 닮았습니다.
알뿌리의 단단함을 지켜주고 추운 겨울을 견뎌낼 환경을 만들어주고
꽃을 피워낼 거라는 믿음으로 기다리는 마음은 리앤의 마음입니다.

타인의 행복에 우리는 참으로 무심합니다.
그럴 수밖에 없는 사정은 또 얼마나 많겠습니까?
나에게 닥친 수많은 어려움과 고난도 감당하기 힘든데
남을 살펴보는 것은 어떨 땐 사치처럼 생각이 됩니다.
그러다 보면 익숙해집니다.
타인의 고통에 무심한 것을 지나 냉정한 잣대를 가지고
그들의 상황은 당연히 스스로 책임져야 하는 몫이라고 합니다.

여기 한 여성이 있습니다.
그녀는 추수감사절 전날 반소매 티셔츠를 입은 채
빗속을 걸어가던 한 흑인 소년 마이클을
집으로 데려가 하룻밤을 재워주는 것으로
자신의 내면에 숨어 있던
아름다운 자아를 찾는 여정을 시작합니다.

단순한 하룻밤의 호의만을 베풀려고 했던 그녀 마음은
마이클이 처한 상황을 알아보고
개선할 수 있게 도와주려는 선의로 향합니다.
단순히 물질을 지원하고 후원해주는 방법 대신
가족이 되어주기로 결심하는데
그녀의 가족들이 함께하는 과정이 잔잔히 그려집니다.

이 멋진 이야기는 미국의 미식 축구선수 마이클 오어와
그의 엄마가 되어 준 리앤의 실제 이야기입니다.

길거리에서 떠도는 흑인 소년을
백인 가정에서 가족으로 받아들이는 과정과
가족이 되어가기 위해 겪어나가는 다양한 에피소드를 보여줍니다.
우리는 어느 한쪽만이 일방적으로
도움을 줄 수 있는 존재가 아니며
나의 도움으로 자신의 세상을 만나는 한 사람은
가슴 벅찬 존재로 나에게 자리잡고
다시 나의 손을 잡아줄 수 있음을 영화에서 이야기합니다.

영화 〈블라인드 사이드〉를 보는 어떤 사람들은 리앤의 선의로
마이클 오어가 성공하는 관점에서 영화를 보겠지만
저에게는 리앤의 성장이 큰 감동으로 남아 있습니다.
마이클을 만남으로써 백인 사회의 편견과 위선을 깨닫기도 하고
그를 위해 위험을 무릅쓸 수도 있는 용감한 엄마가 되어갑니다.
평생 몰랐을지도 모르는 흑인 가정의 아이들이 겪는
비참한 환경을 마주하며 누군가는 어쩔 수 없는 사정으로
지금의 상황에 처할 수 있음도 받아들입니다.

이 영화에서는 가족이 되어가는 데 필요한 태도를 보여줍니다.
어찌 보면 우리는 생물학적으로 부모와 자식 간 가족 관계만이
가능하다고 당연시했을지도 모르지만
가족은 서로의 성장을 독려하고
함께 어려움을 겪어내는 동지가 아닐까요?
리앤이 보여준 것처럼 하룻밤의 잠자리를 제공하는 것으로

시작하는 작은 선의를
우리도 가끔은 시도해봐야 하지 않을까요?

꽃을 다시 피워내지 못할 것 같은 알뿌리를 심고
오랜 시간 추위를 견뎌내도록 환경을 만들어 주면
봄에 가장 아름다운 꽃을 피워내는 구근 식물이 있습니다.
봄이 되면 수선화, 무스카리, 크로커스, 튤립 등
정말 아름다운 구근 식물 정원을 만납니다.
구근 식물에서 피어나는 꽃은
빨강, 노랑, 보라, 주황 등 눈 호강을 시켜주고
향기도 강렬합니다.

추운 겨울을 견뎌온 알뿌리만이 봄에 꽃을 피웁니다.
저온처리가 충분하지 않으면
꽃을 보지 못하는 경우도 있다고 하니
꽃을 피워낸 구근 식물은
시련을 겪어낸 마이클을 닮았습니다.
알뿌리의 단단함을 지켜주고
추운 겨울을 견뎌낼 환경을 만들어 주고
꽃을 피워낼 거라는 믿음으로 기다리는 마음은 리앤의 마음입니다.

구근 식물은 이제 막 꽃대가 올라온 식물로 준비합니다.
대상자들은 오랜 겨울이 지나고 이제 봄을 알리는
구근 식물을 마주하면 보는 것만으로도 벌써 행복해집니다.

추운 겨울을 견뎌온 녀석들이 모여서 보여주는 자태는
그래서 우리의 마음을 녹여주기에 충분합니다.
구근 식물 정원은 이제 꽃을 피워내기 시작하니
충분한 물주기도 놓치지 말아야 합니다.
너무 따뜻한 실내보다는 일정한 기온이 유지되는
베란다가 꽃을 피우기에 적절합니다.

청소년 대상 원예치료 프로그램을 진행할 때
무엇을 꿈꾸고 있는지 소원을 말해보는 시간이 오면
뜻밖의 대답이 나옵니다.

"저는 별일 없이 평범하게 사는 게 소원이에요."
"아무 생각이 없이, 계획 없이 사는 게 소원이에요."

청소년 대상자들이 가장 싫어하는 질문 1순위는
"꿈이 뭐니?"라고 합니다.
어른들이 가장 싫어하는 대답 1순위는 뭘까요?
"저는 꿈같은 거 없어요."
"생각해보지 않았어요."
서로에게 가장 싫어하는 질문을 던지고
가장 싫어하는 대답으로 응수합니다.

제가 다시 질문해봅니다.
"별일 없이 살고 싶다는 마음은 왜 생겨났나요?"

"지금 부모님과 함께 너무 행복하게 살고 있어서
제가 어른이 되어도 무엇인가를 책임져야 하는 나이가 되어도
잘 유지되었으면 좋겠어요."

"혹시 그렇게 되지 않을까 하는 두려움이 있나요?"
"생각해보진 않았는데 그런 것 같아요.
두려움까진 아니더라도 걱정이 되는 정도."

"걱정한다는 것은
별일이 있는 상황을 경험했다는 얘기일 수도 있는데
무슨 일이 있었나 봐요?"

"저에겐 특별히 그랬던 적은 없었는데
주변 친구들에게 가끔 슬픈 일도 생기고
갑자기 상황이 어려워지는 일들을 보면서
그런 걱정을 하게 되었던 것 같아요."

"저도 자식을 키우고 있는 부모인데
부모의 입장에 대해서 말해도 될까요?"
"무슨 말일지 짐작은 되는데… 그래도 들어보겠습니다."
"지금 생각해보니까 부모가 되어서 가장 행복했던 때는
나의 책임으로 내 아이를 행복하게 해주고 있다는
확신이 들 때였던 것 같아요."
"아!"

"어떻게든 내 아이가 불안하지 않고
편안하게 지내도록 하고 싶은 마음
그래서 나의 어려움이나 고충은 표현하지 않으려 했죠.
그 마음은 자식이 온전히 자신의 길을 찾아가는 데
집중하길 바라는 마음이죠.
지금 학생이 느끼는 평화로움은
부모님의 엄청난 수고로움의 결과이지 않을까요?
우리의 행복은 별일 없다고 지켜지는 게 아니라
누군가의 내어줌으로 가능하지 않을까 해요."

"부모님께서는 제가 모르는 어려움이 있을 수도 있겠네요.
그러고 보니 아무 일도 없었던 건 아닌 것 같아요."

"이렇게 말하면 조금은 두렵겠지만,
아무 일이 일어나지 않는 삶은 없을 거예요.
하지만 우리는 모두 잘 대처할 수 있어요.
엄마 아빠처럼 자신을 믿어보라고 말해주고 싶어요."

옆에 있던 다른 친구가 용감하게 외칩니다.
"선생님 제 꿈은 건강하고 돈 많고 똑똑한 나예요!"
"제 꿈도 행복한 나예요."

우리 아이들 모두 이렇게 간절히 행복을 꿈꾸고 있네요.
우리는 무엇을 해야 할까요?

그들의 아름다움을 피워내기 위해
알뿌리를 거쳐 추운 겨울을 성과 없이
견뎌내는 시간이 필요함을 알려주어야겠죠?

"걱정하지마!
너희들은 꽃을 피우기 위해 지금을 지나고 있는 거야!"

마이클에게 하룻밤의 잠자리를 내어주었던 리앤의 마음은
자신의 행복을 찾아내는 지혜의 마음입니다.
봄이 되면 우리는 구근 식물을 보면서 봄이 왔음을 느낍니다.
꽃을 피울 것을 알았기에 더욱 반가운 마음입니다.

교육 현장에서 실무를 담당하고 있는
교사, 교직원들의 적극적인 연수 참여와 긍정적인 피드백은
캐서린 원예치료 프로그램의 바탕을
인성교육 기반으로 만들어 가는 데 힘을 실어 주셨습니다.

퇴근길 직무연수 참여 선생님들 말씀

오후 9:23

유익함과 힐링을 동시에
잡을 수 있는 4주의
목요일이 참 소중했습니다.
강사님 감사드려요. 모두
건강하시고 다음에 또
뵀으면 좋겠습니다
오후 9:24

오후 9:03

선생님 수고 많이
하셨습니다
힐링되는 시간이었습니다
감사해요^^
오후 9:04

← **원예심리와 함께...** 15 Q ≡

강사님! 열정이 넘치시는
강의 감사합니다!
연수동기님들의 적극성을
통해서도 많이 배웠습니다.
건강하시고 행복하시기를....
오후 9:17

강사님 덕분에 힐링도 되고
열정적인 모습에 다시금
저의 열정도 샘솟는
시간이었어요~너무나
감사드립니다~♡
오후 8:47

강사님 4주동안 마음의
힐링을 즐기고 갑니다.
4주동안 너무 행복했습니다.
다음기회가 된다면 다시
뵙도록 하겠습니다
오후 8:32

강사님~
좋은 원예심리 치료 힐링의
시간이었습니다.
연수 동기님들~
창의적으로 모두 멋진
작품이네요^^

오후 8

작품에 몰두하느라
감사인사도 못
드렸습니다~그간 너무
감사했고 쉼의
시간이었습니다^^

오후 8:3?

현장에서 함께하지 못해
아쉽지만 훌륭하신 강사님들
강의 참 좋았습니다~

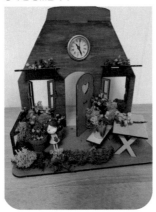

교과와 창체에 적용할 수
있는 원예활동
스토리텔링으로 풀어가는
원예활동
수업시간에 적용할 수 있는
힐링 원예
원예로 치유하는 교과 수업
아이디어
원예활동으로 배우는
인성교육

다양하게 생각해봤어요ㅎㅎ
오후 9:33

아이들과 소통하는
힐링원예수업
오후 9:34

와아
대단한 결과물들이네요.
강사님, 감사합니다.
고생하셨습니다
오후 9:38

선생님 모두 함께 해서
감사했습니다!
오후 9:38

동화와 원예치료

책을 읽어주는 일은 이제 세상에 나와서
아무것도 준비되지 않은 아이에게
내 아가가 삶의 지평을 넓혀가길 바라는
부모의 마음을 오롯이 전달하는 도구이기도 합니다.

아이를 키우면서 부모가 꼭 해줘야 할 여러 가지 임무 중에
잠자리에서 책 읽어주기는 누가 강요하지 않아도
모든 엄마 아빠가 스스로 자청하는 일이지요.
부끄럽지만 저는 너무 바쁜 엄마였기에
두 아들에게는 이 부분에 대한 미안함이 있습니다.
그래도 막내 셋째에게는 일의 바쁨은 있었지만 마음의 여유가
있어서 였을까요? 열심히 읽어주려 애썼던 것 같습니다.
동화의 세계로 안내해준 이웃집 쌍둥이 엄마로부터
많은 책을 소개 받고 한 푼이라도 절약해보겠다고
중고책 서점까지 가서 한 아름씩 책을 사서 걸어오느라
며칠간 팔에 병이 났던 기억은 유쾌하기까지 합니다.
훗날 해마다 열리는 파주의 북소리 축제 때면

딸아이를 데리고 신나는 책쇼핑을 하거나
아이가 함께 할 수 없을 땐 배낭 메고
혼자 가서 정약용 관련 책을 쓸어오고
유득공, 김득신을 알게 된 것은 참 다행한 일이었습니다.
읽지도 못할 《창작과비평 시리즈》를 전집으로
사버리는 무모함까지 가서야
동화책을 읽어주는 행위가 단순히 아이를 위한 부모의 임무만은
아니라는 것도 알게 되었습니다.

무엇보다도 엄마 아빠가 되어서 아이와 함께 읽어간 동화가
그들을 변화시키고 성장시키는 장치임을 비로소 깨달았습니다.
저의 이런 소신은 영어학원을 운영할 때
우리 아이들이 읽었던 책들을 모두 갖다 놓고
엄마 기다리는 시간, 수업을 기다리는 시간 사이사이 읽도록
작은 도서관 공간을 마련하는 열정으로 진화하기도 합니다.

원예치료사가 되어서는 처음에는 미처 동화에 대해
생각하지 못했습니다. 제가 동화를 원예치료와 융합하기
시작한 것은 2019년 지역 아동센터의 멘티들에게
인생 나눔 멘토링 활동을 하면서부터입니다.
멘토 역할을 원만하게 하기 위한 인생 나눔 멘토 보수교육이
여러 번 있었는데 그 당시 컨설턴트였던 조재경 님께서
멘티와의 세대 공감 관련된 주제로 동화를 소개해주셨습니다.
어찌 보면 오늘날 저의 동화와 원예치료 콘텐츠는

조재경 님 덕입니다. 개인적인 부탁을 흔쾌히 받아주고
많은 다른 동화를 소개해주신 덕분에
저는 잠깐 잊었던 내 아이의 동화를 다시 찾아낼 수 있었습니다.

아이에게 읽어주면서 제가 반해버린 수많은 동화와
너무 좋아서 전시회를 다녔던 존 버닝햄까지
알고 보니 저는 동화 부자였습니다.
그때부터 저의 동화와 원예치료 프로그램은
저를 특징짓는 콘텐츠로 자리잡고
원예치료 현장에서 대상자들과 소통하는 데
중요한 도움을 주고 있습니다.

특히 교사나, 학부모 대상 원예치료에서는
함께 공감하고 소통하는 스토리텔링 기법을
유감없이 가능하게 하는 콘텐츠이기도 했습니다.
얼마 전 서울시중부교육청 독서단&진로담당교사 워크숍에
초청되어 저의 동화와 원예치료 콘텐츠를 소개한 것은
교육 현장에서 교육 대상자들을 위한 소통의 도구로
의미 있음을 알리는 계기가 되었다고 생각합니다.
기회가 주어진다면, 동화와 원예치료라는 주제만으로
글을 써서 소개하고 싶습니다.
캐서린 원예치료의 동화와 콘텐츠를 모두 담기에는
어려움이 있기에 그중 가장 인상 깊었던
동화와 원예치료 프로그램을 간단히 소개해드립니다.

프로그램명: 그대 아름다운 정원 속에 있는가? (다육정원)

동화:《리디아의 정원》

대상자: 장애인(지체장애)

리디아처럼 공간의 주인공이 되세요.

모든 곳에서 리디아가 될 수는 없습니다.

모든 사람이 나의 노력을 눈치채지는 못합니다.

내가 리디아로 존재할 수 있는 공간을 가지는 것이 중요합니다.

당신을 리디아로 맞을 준비가 된 사람들의 손만큼은 꼭 잡아주세요.

리디아는 어느 날 갑자기 집안 형편이 어려워져

홀로 먼 외삼촌 집에 가게 됩니다.

어려운 상황이지만 리디아는

자신을 돌봐주는 조금은 무뚝뚝하고 감정 표현이 서툰

외삼촌을 기쁘게 하기 위해

할머니께서 보내주신 꽃씨를 받아서 공간을 바꿔 나갑니다.

리디아의 정원은 삼촌의 마음을 살피는 어린 리디아의

유쾌하고 따뜻한 이야기로,

어떻게 공간을 변화시키는지 보여주며

어렵지만 힘든 상황을 사랑으로 가꿔나가는

리디아의 옥상 정원이 만들어지는 과정을

아름다운 그림으로 표현하고 있는 동화입니다.

나의 정원을 모두는 꿈꿉니다.

내가 있음으로 해서 그 공간은 의미가 있습니다.

중요한 한 가지는 내가 꿈꾸는 아름다운 정원은

누군가를 위한 정원일 때 더 빛이 납니다.

나의 공간에 누구를 초대하시렵니까?

당신은 공간을 변화시킬 수 있는 존재인가요?

그대가 있음으로 공간이 행복해지고 생생해지나요?

장애인 대상자들의 원예치료에서 제가 가장 자주 듣게 되는 이야기는

비장애인들의 배려 없는 행동과 말로 상처를 받았던 아픈 경험이

타인의 두드림을 불필요하게 인식하게 되고

혼자 있고 싶어하는 자신을 두둔하는 것이었습니다.

물론 저 또한 어느 집단으로부터 상처를 받았을 때

도망쳐 나오기도 한 경험이 있었기에 그런 이야기들이

너무 공감이 가고 이해가 됩니다.

그런 불편함이 없었으면

너무 좋겠지만 그래도

사람들과 소통하지 않고

나의 공간에만 몰입하는 것은

아까운 일입니다.

"저는 혼자 있는 게 너무 좋고

저 같은 상황을 이해하지 못하는 사람들의

부주의한 말과 행동으로 상처받고 싶지 않아요.

그래서 굳이 그들과 만나야 할 필요를 못 느꼈어요."

"그런데 그분들은 상처를 주시면서 왜 자꾸 만나고 싶어하시나요?

아무래도 ○○님을 좋아하시는 건 아닌가요?"

"... 그 생각은 못해봤는데 우리집에 오고

시간을 보내고 싶다고 하는데 저는 부담이 되거든요.

어떨 땐 값싼 동정심을 베푸는 것 같기도 하고요."

"혹시 제가 다리가 불편하고 손도 잘 못쓰면 ○○씨는

저에게 어떻게 하실 건가요?"

"당연히 도와드려야죠."

"그분들도 그런 마음 아닐까요? 우리는 당연히 돕고 싶은 마음을

가지고 있는 사람들이잖아요. 다만 좀 더 세심하지 못한 것은

미숙하거나, 연습이 부족해서 일지도 몰라요. 그럴 땐 가르쳐 주세요.

이럴 땐 나는 이런 생각이 든다. 어느 땐 마음이 불편하다.

하지만 꼭 한마디는 해주세요. 무안하지 않도록요.

나를 돕고 싶어하는 마음은 고맙다고 말이죠."

"저는 두 가지 경험이 있어요.

하나는 친구들 모임 만드는데

저만 빼놓고 모임을 만들어서 상처 받은 일.

두 번째는 제가 빠지면 깨지는 모임이 있었어요."

"까르르"

"첫 번째 배신자들의 모임이 두 번째 깨지는 모임이었으면 하는

바램은 항상 가지고 있죠."

"까르르"

"첫 번째 모임에서 저를 뺀 이유를 들어보니

뭐든지 잘 풀리고 승승장구하는 저를
모두 부담스러워 한다는 게 이유였어요.
아마도 제가 눈치 없이 너무 예쁘게 하고 나갔거나
유난히 남편 자랑 자식 자랑 많이 했나 봐요.
제가 요기서는 자랑하는 나를 많이 사용했겠죠?
두 번째 제가 아니면 안 모이는 모임에서는 제가 꼭 있어야 모이는
이유가 제가 없으면 이야기도 겉돌고 굳이 저를 빼고 만나고 싶은
사람은 없다는 거예요. 그런데 저랑 같이 만나면 다 재미있다고 해요.
두 번째 모임에서의 나를 보면 이 모임을 즐기고 그들의 관계를
발전시키고 싶은 맘을 사용하고 제가 그들에게 뭐든 주고 싶어
바리바리 챙겨가는 나를 쓰고 있더라구요."

동화를 함께 읽고
다육정원을 위한 넬솔을 반죽한 후 다육이의 뿌리를 제거하고
아름다운 정원을 꾸며봅니다.
다육이는 뿌리를 제거해도 넬솔이라는 신기한 흙을 만나면
다시 뿌리를 내리고 살아갑니다.
넬솔은 다육이를 고정시키는 한편 다양한 표현을 가능하게 해주는
다육아트기법으로도 사용되는 흙입니다.
나의 공간은 뿌리가 없어도 넬솔 같은 내가 있어
그들을 모이게 하고 자라게 하고 조화롭게 연출합니다.
나의 가치가 그곳에 있습니다.
내가 있어서 모두가 행복한 공간 내가 들어서는 순간 변화하는 공간
그리고 그들이 원하는 공간에 내가 있어 그들은 무지 행복합니다.

모든 곳에서 리디아가 될 수는 없습니다.

모든 사람이 나의 노력을 눈치채지는 못합니다.

내가 리디아로 존재할 수 있는 공간을 가지는 것이 중요합니다.

당신을 리디아로 맞을 준비가 된 사람들의 손만큼은 꽉 잡아주세요.

리디아의 외삼촌처럼 당신의 손길이 필요할지도 모르니까요!

"선생님 오늘 활동을 하면서 제 생각을 조금 바꾸고 싶어졌어요.

제가 리디아가 될 수 있다고 생각해보진 않았는데 제가 좀 너그럽게

사람을 대하고 너무 예민하지 않도록 해보고 싶어요."

"제가 볼 땐 세상 너그러우신데요?

여기 계신분들도 그런 생각이죠?

우리 교실에서 가장 인기 많으신 분이죠?"

"맞아요 우리가 제일 좋아해요."

"ㅇㅇ님은 이미 리디아예요.

그래서 사람들이 만나고 싶어하는 거예요."

프로그램명: 나의 BCD TREE! 셋꾸하라!(하바리움)

동화:《마법의 막대기》

대상자:청소년

나의 아지트를 지켜라!!

하바리움 용액을 부어주면

꽃은 얽혀 있는 서로의 가지 때문에

흩어지지 않고 생생하게 살아있는 꽃처럼 피어납니다.
이제야 나의 복잡함의 이유가 선명해집니다.

나는 피어날 꽃처럼 아름다운 시간을 보내고 또 보내고 있습니다.
아이러니하게도 25년 동안 아이들에게 영어를 가르치는 일은
제게 어려운 일로 기억에 남지는 않았는데
원예치료사로서 청소년 대상자는
많은 공부가 필요함을 알게 해준 대상자였습니다.
영어를 가르칠 때 아이들을 만나는 목표는 명확했고
그들도 나도 그 목표를 위해 서로 많이 양보하면서 잘 지내왔습니다.
그런데 원예치료사로서 청소년 대상자들을 만나면
저의 목표와 아이들의 목표는
서로 다른 방향을 바라보고 있을 때가 종종 있었고
그러다보니 제가 기대했던
힐링 치유의 시간을 함께 보내기가 쉽지 않았습니다.

초반에는 20명 이상의 단체 강의가 대부분이어서 그리기도 했고
제가 초보 원예치료사로서
청소년 대상자들은 항상 만나왔던 대상자들이니
그들에 대한 이해를 자만해서이기도 했습니다.

원예치료사는 매번 원예치료를 진행하면
긍정의 결과를 나도 모르게 당연시합니다.
하지만 단 한 번의 원예치료로

누군가의 마음을 치유의 시간으로 빠르게 안내하기를
함부로 기대해선 안 됩니다.
매시간마다 대상자의 변화를 인지하고
위로가 필요한 대상자를 감지하는 노력이 더욱 필요합니다.
적극적으로 긍정의 표현을 하는 대상자들에게 취해서
그런 점을 놓쳐서는 안되는 것도 명심해야 합니다.
특히 청소년 대상자에게 이런 마음가짐은 절대적이어야 합니다.

인생에서 첫 번째 어려운 관문을 경험없이 통과하는 중이라서
섣부른 가르침이나 교훈적인 이야기로
재미없게 느껴질 만한 의도를 보이게 되면
꽃과 식물로 무장하고 나타나도 시큰둥한 녀석들이니까요.

저는 그래도 굴하지 않고 해주고 싶은 이야기가 많습니다.
꼰대라고 저를 열외시킬까 봐 미숙한 소통 흉내를 내기보다는
열내면서 이야기합니다. 미움 받아도 좋다.
그래도 이 말만큼은 꼭 해주고 싶다라고 했던 메시지들.
막상 이렇게 써놓고 보니 꼰대는 확실합니다.

우리는 모두 하루 24시간이라는 공평한 시간을 얻는다.
지금 이 순간 네가 집중하는 일들이 너의 미래와 연관이 있게 하라.
너의 시간은 네가 주인공이어야 한다.
세상에서 네가 이룰 수 있는 것은 네가 결정하게 하라.
다른 친구와 비교할 필요 없는 너만의 아지트를 구상해라.

소통을 즐기고 갈등을 성장의 도구로 인식하라.

도움을 청할 줄 하는 겸손함을 버리지 말라!

가꾸고 바꾸고 그리고 꿈꿔라! (Build, Change, Dream)

그리고 너의 BCD Tree를 심어라.

무엇보다도 너의 주변에 든든한 어른 친구를 많이 만들어라.

동화《마법의 막대기》는

장난감이 없어서 슬픈 어린 소년에게

어느 날 나무 밑에 놓여있는

마법의 막대기를 발견하면서 시작이 됩니다.

소년의 시간이 어떻게 변화하며

지나오는지의 과정이 간결하게 담겨있습니다.

또한 다음 세대로 막대기를 놓아주는 세대공감의 이야기까지

청소년 대상자들에게 많은 글을 보여주지 않고도

자연스럽게 큰 감동을 주도록 글의 흐름이 깔끔합니다.

하바리움은 투명 용기 안에

프리저브드 플라워를 넣는 활동으로 시작됩니다.

프리저브드 플라워는 아름답게 핀 꽃의 현재를 특수용액으로

보존 처리를 해서 시들지 않게 그 모습을 그대로

유지하도록 만들어진 꽃입니다.

청소년 대상자들이 지금 집중하고 있는 나의 미래와 관련된

여러 가지가 마치 프리저브드 플라워와 닮아 있습니다.

시들지 않고 오랫동안 나를 빛내줄 꽃 같은 시간들이니까요.

하바리움 용기 안에 잘 자리잡기 위해서
꽃들은 가지런히 놓여지면 안 됩니다.
서로를 옭아매고 흔들리지 않도록 단단하게 붙잡아야 합니다.
지금은 마치 나의 시간이 온통 뒤죽박죽 엉망인 것처럼
보일 수 있지만 꽃은 사라지지 않습니다.
용기 안의 꽃들은 그 자체만으로도 아름답지만
하바리움 용액을 부어주면 꽃은 얽혀 있는 서로의 가지 때문에
흩어지지 않고 생생하게 살아있는 꽃처럼 피어납니다.
이제야 나의 복잡함의 이유가 선명해집니다.
나는 피어날 꽃처럼 아름다운 시간을 보내고 또 보내고 있습니다.

"선생님! 전 이렇게 진지하게
저희들을 위해서 목소리 높이시는 선생님이 너무 좋아요.
만약 제가 이 수업을 듣지 않았다면
오늘 같은 생각을 하지 못했을 것 같아요.
선생님 강의를 들으니 제가 나름 잘하고 있고
앞으로 계속 지금처럼 중심을 잡고 열심히 해보고 싶어요.
사실 제가 너무 고지식하고
또래 친구들과 생각이 다른가 고민했거든요."
"선생님! 그동안 저는 제 생각이 중요하고
다른 사람의 생각이나 의 견에는 부정적이었는데
친구들 생각도 잘 들어보는 노력을 하겠습니다."
"이렇게 저희들에게 도움이 되는 말씀을 해주셔서 정말 감사합니다."
"진심으로 저희를 걱정해주시고 도와 주시려는 마음이 느껴져요."

"식물에 대해서 알게 되어서 너무 즐거웠어요."
"강사님! 원예치료라는 활동은 이번에 처음 시도해봤습니다.
사실 생소하기도 해서 걱정이 앞섰는데 너무 뜨거운 반응입니다.
특히 아이들의 변화가 놀라웠습니다.
그동안 다양한 상담심리 활동을 많이 시도하고 있었는데
예민한 아이들도 있고 성향이 다른 친구들과 섞여 있다보니
자연스럽게 스스럼없이 자신을 표현하는 분위기는 쉽지 않았습니다.
모든 아이들이 도움을 골고루 받기가 어려운 측면이 있어서
고심을 했는데 아이들끼리도 친해지고 서로를 알아가는 계기가 되는
이런 프로그램은 처음입니다. 아이들이 이렇게 적극적으로
소통하고 마음을 여는 것도 기대 이상입니다. 우리 선생님들도
힐링 강의 듣고 싶다고 난리입니다."

마지막 수업 날 실습재료를 들어주고 입구까지 나와서 감사를 전하는
선생님의 모습과 손을 흔들며 뒤를 계속 바라보고 헤어지던 아이들의
모습에서 저는 원예치료사라서 참 좋았습니다.

프로그램명: 나는 누구의 절대적인 지지자인가요?(반토분 메시지카드)

동화:《꽃을 사랑한 황소 페르디난드》

도서:《심리학이 어린 시절을 말하다》

대상자: 학부모/교사

변함없이 한결같이 같은 자리에서
아이의 행복을 지켜주는 것이 교육입니다.
그렇게 성장한 아이는 아름다운 청년이 되고
지혜로운 엄마 아빠가 되고
발효된 인간관계를 누리는 중·장년이 되고
세상을 위해 선물을 준비하는 시니어가 되어갑니다.
아이의 시간이 흘러가는 동안 수많은 관계가 일어나고
다채로움은 서로를 향하게 될 겁니다.

요즘은 다양한 기관에서 원예치료 강의 요청이 오고 있습니다.
그중에서 가장 원예치료에 관심을 주는 기관은 교육 관련 기관입니다.
교육 현장에 적용할 수 있는 인성교육을 기반으로 구성된 프로그램에
많은 관심을 갖고 있다보니 아이들에게 좀 더 효율적이고 과학적인
결과를 얻을 수 있는 프로그램을 적용해보고자 하는 요구에 딱 맞는
프로그램을 찾아서입니다.
교육청, 유치원, 초·중·고등학교, 유아교육진흥원, 교사 연수원 등에
서 지구장학 연수프로그램, 학부모를 대상으로 하는 감성육아 프로그
램, 가족치료 프로그램, 교사 워크숍에서
원예치료 강의 요청을 받을 때마다 진정성 있는 연수 열기는

우리의 교육 현장이 성장하면서 변화하고 있음을 만나는
행복한 시간입니다.

학교는 많은 변화를 받아들이면서 아름답게 진화하는 중입니다.

특히 학부모님들도 참여하는 연수프로그램 활동에서
원예치료를 체험하고자 하는 시도가 그 증거이기도 합니다.

원예치료 프로그램을 체험하기 위해서는
실습재료비가 필요하니 예산도 만만치 않았음에도
적극적으로 프로그램을 요청하시는 열의에
학부모님들도 많은 두근거림을
모처럼 경험하시지 않았나 생각합니다.

학부모나 교사 대상의 원예치료 프로그램에서
제가 많이 제안하는 주제는 절대적인 지지자가 되어라!입니다.
독일의 심리상담사 우르술라 누버가 쓴
《심리학이 어린 시절을 말하다》를 읽고 난 후
저는 아이들을 가르치는 저의 역할을 다시 찾아가는 계기가
되었는데 이책에서 나오는 절대적인 지지자에 대한 접근은
그 후 제가 누구를 만난다 할지라도 그 사람의 지지자가 되어주려는
노력을 하는 계기가 되기도 했습니 다.

우리는 모두 어린 시절에 겪은 경험에 많은 영향을 받고 그 굴레에서
벗어날 수 없다고 생각할 수 있지만 책에서는 불행한 어린 시절을
겪고도 크게 영향받지 않고 자신의 인생을 살아가는 많은 명사들의
이야기를 다루고 있습니다. 하지만 대부분 사람들은 어린 시절의
부정적인 기억이나 부모들의 영향으로 자신을 굴레에 가두고 어른이

되었지만 상처받은 어린 자신을 끊임없이 마주하고 있게 됩니다.

한 사람의 인생에서 절대적인 지지자가 단 한사람이라 있는 것은
중요하며 특히 어린시절을 절대적인 지지자의 사랑과 응원과 격려로
지내온 사람은 튼튼한 자존감을 갖게 되고 과거로부터, 상처로부터
흔들리지 않는 자신을 지켜낼 수 있다고 책에서는 이야기합니다.
그렇다면 지금 어린시절을 지나고 있는 우리 아이들에게
교사나 학부모인 우리는 어떤 역할을 할 수 있을까요?
아이는 나약하기에 어른들에게 대적할 수 없기에 강요당하는
수많은 것들로부터 쉬지 않고 상처를 받습니다.
그렇다면 지금 나는 아이에게
절대적인 지지자가 되어주고 있나요?
나는 아이에게 어떤 나를 보여주고 있나요?
내 안의 수많은 나중에 아이는 행복한 나를 사용하고 있나요?
나를 찾아보고 싶을 때 나를 치열하게 찾아낸 후에
나는 절대적인 지지자가 되어줄 수 있습니다.

나를 찾아가보는 그 길은
《꽃을 사랑한 황소 페르디난드》에서 열어줍니다.
이 동화에서처럼 페르디난드가 좋아하는 코르크 나무가
당신에게도 존재하나요?
혹시 경쟁에서 이겨야 한다고, 남들과 비슷해야 한다고,
위기가 닥치면 나를 지킬 수 없다고 생각하진 않나요?
동화를 읽는 우리는 페르디난드를 걱정하지만

꽃향기를 좋아하는 페르디난드는
우리에게 행복한 결말을 이야기합니다.

"내 안의 나" 중에서 "평화를 사랑하는 나"를 꼭 잊지만 않으면
나는 안전하다고.
엄마가, 교사가 페르디난드가 되어서
아이의 절대적인 지지자가 되어주는 것이 교육입니다.
아이를 만나는 모두는 코르크 나무처럼
변함없이 한결같이 같은 자리에서
아이의 행복을 지켜주는 것이 교육입니다.
그렇게 성장한 아이는
아름다운 청년이 되고 지혜로운 엄마 아빠가 되고
발효된 인간관계를 누리는 중장년이 되고
세상을 위해 선물을 준비하는 시니어가 되어갑니다.
아이의 시간이 흘러가는 동안 수많은 관계가 일어나고
다채로움은 서로를 향하게 될 겁니다.

그러니 나는 엄마로서 교사로서 참으로 중요한 존재입니다.
나를 행복하게 잘 써야 합니다.
아이는 쉽게 나에게 전염됩니다.
나는 아이에게 무엇을 전하려 하나요?

유치원, 어린이집 교사들을 위한 비대면 연수 프로그램에서
동화 페르디난드를 소개하고

플라워 메시지 카드 원예 활동을 함께 진행했습니다.

세상에 하나밖에 없는 멋진 카드를 완성하기 위해

반토분을 준비했습니다.

온전하지 않은 반쪽짜리 토분은

카드에 붙여지면 멋진 플라워 카드를 만들어냅니다.

반토분은 든든한 지지대에 붙여질 때

비로소 멋지게 역할을 해냅니다.

캔버스 액자나 우드 액자에 붙여도 근사한 결과물로 변신합니다.

이 부분은 뒤에 다시 한 번 다른 프로그램으로 소개하려 합니다.

나의 지지를 보내고 싶은 사람에게 써보는 글은 새삼 중요해집니다.

혹시 그동안에 실수가 있었다면 과감하게 용서를 구해봅니다.

그러고 보니 나의 지지가 필요한 사람이 너무나 많았습니다.

나의 아이, 나의 가족, 나의 친구, 나의 동료, 나의 이웃,

어느 이름모를 누구에게도

나는 그렇게 중요한 사람이었습니다.

"요즘은 손편지를 쓸 기회가 많이 없죠.

간단한 카드를 쓸 때 보통 고마움을 표하는 경우가 많습니다.

오늘은 미안했던 사람에게 써보는 건 어떨지요?

지지자가 되어줘야 할 누군가에게 소홀했다면

이 참에 나를 변명해주세요.

만일 내가 누군가에게 미안하다는 편지를 받는다면 어떨까요?

나에게 용서를 구하는 그 사람을

어떻게 사랑하지 않을 수가 있을까요?"

꽃을 사랑한 황소 페르디난드는 스페인을 배경으로 합니다.

페르디난드는 다른 소와 달리 힘자랑을 하거나 경쟁하는 것 보다는

코르크 나무 아래서 조용히 꽃 향기 맡는것을 좋아 합니다.

다른 소들과 다른 페르디난드를 엄마는 걱정하지만

이해심 많은 엄마는 페르디난드가 다른 소들과 같지 않음을

걱정하진 않습니다. 그러던 어느날 마을에 투우경기에 나갈 황소를

찾기 위해 마을에 사람들이 찾으러 오고 모두가 뽑혀가기 위해 애를 썼지만

멋지게 자란 늠름한 황소 페르디난드는 관심이 없었습니다.

하지만 코르크 나무밑에 앉으려던 페르디난드가 벌에 쏘이면서

펄쩍뛰는 모습을 본 사람들이 오해를 하는 바람에

이야기는 흥미진진해집니다.

blog.naver.com/yomikim3

꽃과 식물로 풀어본 재미있는 학습자 유형

"원장님! 우리 아이는 율마형인 것 같은데 저는 어떤 유형일까요?"
"어머님 유형을 알아내려면 제가 어머님께 영어를 오랫동안 가르쳐야
할 것 같은데 저희 학원에서 매주 화요일 오전 10시부터 진행하는
무료 어머니 영어교실에 참여해보시겠어요?"
"헉! 원장님. 영어 읽는 것 자신 없는데 다른 엄마는 잘하는데
저만 못하면 너무 스트레스 받을 것 같아요 굳이… 호호."
더 겪어봐야 알겠지만
엄마도 칭찬으로 행복한 율마형인 것 같지 않나요?

꽃과 식물을 공부하는 원예치료사가 되면서 알게 된 것은
참 우리와 닮아 있다입니다.
그래서 우리는 꽃과 식물을 옆에 두고 싶어하는지도 모릅니다.
나를 닮은 고 녀석이 싫지 않고
심지어는 나에게 위로도 주고 행복도 주니
이런 횡재가 어디 있겠습니까?
그리고 가만히 들여다보면 신기하게도 얘기도 하고 싶어집니다.
아침마다 저는 정말 코딱지만 한 베란다 정원에서

조잘조잘 수다를 즐깁니다

"어머? 어쩌니 내가 또 물을 안 주었구나.

어쩌다 널 빼먹었네. 삐치지 마.

세상에! 꽃을 피워냈구나. 힘들지만 내가 잘 지켜 줄게. 견뎌 주렴.

어쩜 이렇게 예쁘니? 얘 좀 봐!"

학원을 운영하면서 제가 만나던 아이들을

꽃처럼 비유해서 학부모 설명회를 한 적이 있었는데

반응이 폭발적이었습니다.

저는 종종 학원장 교육이라든지 교사연수 교육, 학부모 교육,

교사 대상 자격증 과정에서 꽃과 식물로 알아보는 학습자 유형별

학습 전략이란 내용으로 강의를 합니다.

제가 이런 시도를 한 것은 어려운 용어로 사람의 성향을 정의하면

기억하기 어렵고 무엇보다도 너무 정이 없어 보여서입니다.

그리고 가장 중요한 것은 아이들을 꽃으로 기억하기 위함입니다.

"어머님 철수는 수국형이잖아요.

인정받고 빛나고 싶어하는 마음이 가득하답니다.

그래서 칭찬이 과도하지 않아야 하고 적절히 필요해요.

많이 격려해주시되 어려운 공부가 기다리고 있고

그때는 힘든 시간이 시작되니

엄마와 선생님께서 도와줄 거라는 이야기도 함께 해주세요.

이 고비 잘 넘기면 다시 멋진 꽃을 피워낼 거예요."

이런 대화는 멋지지 않나요?

흔히 혈액형별로, MBTI로, 애니어그램으로, 색깔로도

재미있는 접근이 있지만

그 어디에도 없는 유튜브에도 나와있지 않은

꽃과 식물로 알아보는 학습자 유형을

재미있게 읽어봐 주시면 좋겠습니다.

사실 실제로 강의할 때는

관련된 식물에 대한 자세한 소개를 통해 자연스럽게

식물에 대한 이해도 높여주고 학습자 유형에 따른

학습 전략까지 풀어서 강의했지만

여기에서는 간단한 특징만 소개하겠습니다.

이런 접근이 실제로 어떤 검증된 결과로 인정된

과학적 근거가 있다기보다는 오직 저의 25년 교육 현장에서 얻은

저만의 빅데이터임을 고백합니다.

선인장형

선인장의 특징은 성장이 눈에 띄지 않는다는 점이죠.

물을 자주 주지 않아도 잘 자라니

키우는 이가 방심하는 경우가 종종 있습니다.

반드시 물을 줘야 하는 시기에는 물을 줘야 하는데

그때를 알기가 쉽지 않아요

선인장이 물을 달라고 할 때를 알아차리려면

매일매일 꾸준히 살펴봐야 한답니다.

오늘도 내일도 변화가 없어 보이지만

매일 살펴보면 평소와 다른 모습이 느껴지는데

잎이 조금 얇아지거나

조금 힘이 없이 늘어진 상태가 발견됩니다.

매일 보지 않으면 절대 알 수가 없는 경우가 많습니다.

아이 중에 그런 녀석들이 있습니다.

잘 지내는 것 같은데 그렇다고 관심을 적게 하거나 눈에 담지 않으면

조금씩 상처받기도 하고 힘들어 하기도 합니다.

특히 신호를 보냈는데도 알아차리지 못하면 안 된답니다.

뒤늦게 신호를 알아차려서 물을 서둘러 주거나 너무 많이 주거나

자주 주게 되면 선인장은 과부하가 걸려서 잎이 무르고 몸살을 겪죠.

매일 꾸준히 부담주지 않을 만큼 시선을 주고 관심을 주고

정성을 쏟으면 어느 날 선인장은 꽃을 피우고

그 꽃이 참 오래 간답니다.

선인장을 닮은 아이의 꽃이 기대되시죠?

율마형

강렬한 초록 자태가 보기에도 싱그러운 율마는
물을 좋아하고 햇볕은 필수죠.
과습이 되면 좋지 않기도 하지만
물때를 놓치면 바로 말라버리고 애를 먹여서
시들어가는 녀석을 살려 내기란 쉽지 않아요.
언제 물을 줄까 고민이 되기도 하지만
과습이 될까 봐 조심스러워지게 됩니다.
그래서 율마를 들이면 매일 한 번씩은 쓰다듬어 줍니다.
나 아직 싱싱하다고 외치는 녀석들은
손끝에 까칠까칠한 감촉을 느끼게 하고
이제 물을 주시면 좋겠어요하는 녀석들은
매끈한 질감이 느껴집니다.
만져주면 세상 상큼한 피톤치드향도 마구 내뿜어 줍니다.

율마를 닮은 아이들은 칭찬에 예민합니다.
우리의 손길에 자신의 상태를 알리는 율마처럼 누군가의 격려와
칭찬에 민감한 반응을 합니다.
아이가 가진 장점에 주목하면서 칭찬해준다면
피톤치드향을 내뿜듯이
행복감을 빠르게 선물해주는 특징이 있죠.
자존감과 자신감을 올려주는 정직하고 배려 깊은 칭찬은
율마가 멋지게 수형을 만들어 가도록
가지치기하는 모습과 닮아 있네요.

틸란형

먼지를 먹고 공기정화에 뛰어난 틸란은 요즘 인기 만점입니다.
테라리움 화기나 공중 화기에 무심한 듯 얹어주는 것만으로도
장식 효과까지 뛰어나죠.
적절히 분무해주는 것으로 키우는 사람에게
큰 수고를 끼치지 않는 식물이기도 합니다.

틸란처럼 교사나 부모에게 의젓한 녀석들이 있습니다.
알아서 뭐든지 척척 스스로 잘하니
오히려 힘이 되고 큰 에너지가 되어 줍니다.
그러다 어느 날 잠깐 방심하고 내버려 두면
뾰족한 잎사귀 끝이 말라 가면서
잎이 축 늘어지고 얇아집니다.
이럴 땐 틸란을 잠시 물에 푹 담군 후 꺼내서
뿌리를 완전히 건조시켜줘야 다시 생생해집니다.
잘하고 있다고 어른스럽다고 다 자란 것이 아님을 명심해야 하겠죠?
아이는 틈나는 대로 자신의 보호막을 점검한답니다.
충전이 필요할 때 그동안 힘이 되어주었던 아이에게
고맙다고 든든하다고 네가 자랑스럽다고
그래서 나도 행복하다고 표현해주세요.
틸란형 아이들은 자신의 존재가치를 확인 받을 때 성장합니다.

수국형

수국은 화려한 꽃의 자태로 우리에게 옵니다.

물을 좋아해서 수국 정원을 가꾸는 정원사는

물 주다가 과로로 쓰러진다는 슬픈 전설이 있습니다.

믿거나 말거나, 토양의 산도에 따라서 꽃도 푸른색

붉은색으로 피기도 합니다.

항상 화려하고 주목받아야 하고 성과를 중시하는 아이들은

상황에 따라서 자신의 재능을 유감없이 발휘하려는

기질을 가지고 다양한 것에 호기심을 갖고 자신을 표현합니다.

수국을 오래 보려면 꽃을 피우지 못하는 겨울을 잘 지나야 합니다.

꽃을 볼 수 없는 시간도 있음을 받아들이는

지혜가 필요함도 알게 됩니다.

화려한 꽃을 잘라주고 가지를 적절하게 잘라줘야

내년을 기약할 수 있습니다.

돋보이고 싶어하는 아이들의 욕구는

다음 꽃을 위한 꽃 가지치기하듯이

잠깐 멈춤을 제안해주는 것도 나쁘진 않겠죠?

남보다 앞서고 싶은 마음에

보여지는 부분에 충실하다 보면 놓침도 당연합니다.

수국을 보면 저의 허영심도 보이고

앞서고 싶은 우쭐함도 알게 됩니다.

너무나 탐스러운 이 꽃도

시들어야 함을 받아들여야 한다면

그럴 땐 과감히 잘라주는 용기가 답임을 수국이 가르쳐줍니다.

허브형

유난히 인기가 많고 주변에 사람이 들끓는 아이들을 보면

허브식물이 떠오릅니다,

그런 아이들은 또래 친구들 뿐만 아니라

부모님 선생님에게도 인기 만점이죠.

허브식물은 관상용으로도 멋지지만

우리에게 식재료나 허브 테라피 오일로도 제공되어

치료 효과를 주는 약용식물입니다.

어찌 보면 우리가 세상에 이로움을 주기 위해 살아가는

목적과 닮아 있습니다.

친구들의 어려움을 빠르게 알아채고 배려하면서 행동하는

아이들은 어릴 때부터 그 기질이 보여집니다.

가능성을 크게 보고

아이들의 행보에 힘을 실어주는 전략을 제안해봅니다.

자식이지만 마치 나를 위해 세상에 나온 것처럼

나를 위로해주고 나의 친구처럼 존재합니다. 그래서 잠깐 방심하죠.

나를 위해 존재하는 것이 아닌

아이 자신의 인생을 살아가야 한다는 것을요.

향기에 취해서 보살핌을 정확히 하지 않으면
세상 가장 약한 식물이 허브입니다.
또한 허브식물은 노지에서 훨씬 더 잘 자라는 특징이 있죠.
곁에 두고 싶지만 강하게 키우라는 가르침이 아닐까 싶어요.
예쁜 허브식물 의외로 키우기 어려운 이유가
누구와 참 많이 닮아 있죠?

드라이플라워형
아이를 키우면서
조금은 다른 속도와 방향으로 자라는
아이들의 모습이 보입니다.
아이를 가르치는 교사에게도 의무감을 샘솟게 하는 아이들이죠.

살아있는 꽃을 자연스럽게 말려서
새로운 장식으로 활용하는 기법들이 요즘 인기가 많습니다.
저도 원예치료에서 드라이플라워를 이용한 활동을 종종하는데
더 이상 시들지 않는다는 장점 때문에
대상자들의 만족도가 높습니다.
드라이플라워형은
모두 같은 시간에 꽃처럼 피어나거나
모두 같은 모습으로 아름다울 수 없음을 가르쳐주는

스승같은 아이들입니다.

교사는 학습자에게 도움을 주기 위해 존재할 때

그 가치가 올라가게 됩니다.

나의 도움이 절실한 아이들이

언젠가 그들의 진가를 발휘해서 굳건해지고

꽃이 아름답게 말려지게 하기 위해

거꾸로 매달림을 감수하고 시간과 정성이 들어가듯이

교사의 노력과 부모의 인내를 요구하는

지극한 기다림은 필수입니다.

중간에 조금이라도 적절하지 않은

통풍과 보관이 잘못되면 잘 부서지고

색도 유지되지 않아서 드라이플라워로 사용하기가 어려워집니다.

오로지 자연의 적절함으로 유지되고 아름다워질 수 있는 점에서

성실하고 꾸준한 아이의 모습과 닮아 있습니다.

드라이플라워형 아이는 대기만성형이고

다른 꽃이 다 질 때 그제서야 자신의 가치를 드러냅니다.

아름다운 나를
사용해주는 사람들

그들이 있어서 아름다워진 나

나를 잘 사용해주는 사람들이 참 많았음을 알게 되었습니다.
내가 스스로 너그러워서가 아니라
그들이 나의 너그러움을 사용해주었던 것입니다.
그들이 사용해준 나는 나의 나가 아니었습니다.

저는 최근에야 저를 제대로 사용하기 시작했습니다.
물론 그동안 열심히 살아왔고
제 주변의 가족이나 친구들은 그런 저를 자주 칭찬해줍니다.
그러나 그것이 나를 잘 쓰면서 살고 있다는 아니었습니다.
항상 치열하고 무언가에 투쟁하는 듯한 분위기
조금만 부당한 상황이 되면 분노를 표출하는 것으로
나를 보호하는 습관은
당연히 저를 평안하고 행복하게 하지도 못했습니다.

그저 조금 흉내내는 정도의 가벼운 아름다움으로

나를 치장하고 포장한 채로 그것이 정답인 줄 알았습니다.
어느 날 우연한 제안에 지금보다 더 아름다운 자아가 웅크리고
있음을 찾아준 것이 있으니 그것은 바로 원예치료입니다.
아직 원예치료를 배워가는 중이지만 원예치료를 통해서
늦었지만 이제라도 알아서 천만다행입니다.
그들과 함께 지나온 시간들이 참 행복합니다.
아직도 나를 제대로 쓸 줄 모르는 사람들은
제 안의 몹쓸 나만 알고 있습니다. 그래서 안타깝습니다.
내가 아름다운 나를 쓰려 해도 그런 나보다 옹졸한 나를
용케도 찾았습니다. 그들과 거리를 두고 제가 원예치료와
사랑에 빠진 이유가 있다면 강의를 할 때마다 아름다운 나를
쓰려고 두 눈 부릅떠준 대상자들 때문입니다.
아름다운 나를 사용할 수 있도록 용기를 주고
사랑을 주는 그들의 이야기를 시작합니다.

이 부분에 대한 글을 책속에 넣어야 할지 고민이 많았습니다.
개인의 사적인 인관관계를 독자가 어떻게 바라볼지도 조금은
걱정이 되기도 합니다. 그럼에도 이 부분을 구성하게 된 것은
그들에게 고마움을 표시하기 위한 장치로 바라보기 보다는 한 사람이
세상에서 온전한 자신을 만나는 데, 수많은 격려와 사랑이 있었음을
공감하기를 바라는 마음이 컸습니다. 또한, 우리 모두는 제가
그들에게 힘을 얻었듯이 누군가에게 에너지를 줄 수 있는 소중한
존재임을 알려드리고 싶은 간절함이 있어서 입니다. 이 책을 읽는
그대에게도 있을 수 있는 에너지를 알아채길 응원합니다.

오늘이 가장 행복한 날입니다

수정노인종합복지관의 어느 어르신

"오늘 여기 와서 제 평생에 들어본 적 없는 좋은 말씀을 들으니
마치 내가 대학생처럼 훌륭한 교수님의 강의를 들은 것 같았습니다.
이런 자리에 있으니 귀한 사람으로
대접받는다는 생각이 들었습니다.
나를 아끼라고 말해준 사람은 강사님이 처음입니다.
그래서 오늘이 지금 이 순간이 제 인생에서 가장 행복한 날입니다."

매년 저에게 원예치료 강의를 요청해주는 기관이 있는데
바로 성남시 수정노인종합복지관입니다.
이 복지관은 어르신들이 운영하는
마망 카페 베이커리 사업으로 일자리 창출이라는
멋진 성과를 만든 복지관으로도 유명합니다.
저도 매번 강의를 마치면
제가 애정하는 호두파이를 꼭 사오곤 하는데
어르신들의 솜씨는 전문가 이상입니다.
물론 가격은 무지 착합니다.

복지관의 분위기가 너무 좋아서 강의 의뢰를 받으면
가는 길이 즐거운 곳이기도 하고 원예치료사로서
제 정체성을 확인하게 도와준 기관이기도 합니다.

오랫동안 주로 청소년대상자들에게
영어를 가르치는 일에 익숙해 있던 저로서는
원예치료사가 되기 위한 준비를 하면서
나의 전문분야는 청소년이라고 생각하고 있었습니다.
유독 어르신들에 대해서는 좋은 원예치료를 할 수 있을까
자신이 없어서 적극적으로 도전하지 않았던 영역이기도 했습니다.
하지만 지금의 저는 사실이 아닐 수도 있고 자화자찬이기도 하지만
어르신들에게는 아이돌 못지않은 인기 만점 강사입니다.

어르신 대상 원예치료에서 저의 키워드는 사랑입니다.
이제야 말로 내게 남은 사랑을 아낌없이 퍼주라고 말합니다.
이제 내가 할 수 있는 유일한 것은
사랑을 주는 것밖에 없다고 알려 드립니다.
사랑꾼이 되어서 입에 달고 살아가라고 응원합니다.
젊은 사람들에게는 부모님께, 나이 드신 어르신들에게 듣는 칭찬은
천군만마라고 힌트도 드립니다.
어르신들을 만나서 철도 들고 사람되고 있다고
솔직한 자아 비판도 서슴지 않습니다.
저의 다가올 시간을 알려주시는 분들이 바로 어르신들이라고 그러니
잘사는 모습을 제게 알려 달라고 부담도 팍팍 드립니다.

어르신들의 지난 시간을 돌아보면
행복했던 시간이 그립고 아쉬움이 남지만
힘든 시간도 잘 견뎌오신
강인하고 용감한 어르신들을 만나 보시길 권합니다.
얼마나 내가 멋진 사람이었는지 좋은 사람인지
알아가시라고 알려 드립니다.
나이가 들어서 건강도 잃고 배우자도 떠나고
가족과 헤어져 시설에 와 있지만
아직 사랑 주머니가 두둑하신 어르신들은
사랑을 낭비할 자격이 있습니다.

이 좋은 프로그램을 제공하고 챙겨주는
국가와 복지관, 요양병원의 복지사님, 직원들
저 같은 강사에게 마구 써도 된다고 말씀드립니다.
달라진 노년의 시간을 행복하게 보내기 위한 꿀팁은
오직 사랑이니 그동안 쓰지 않고 쟁여 논 사랑
이참에 과소비 해도 된다고 유혹도 합니다.
연습이 부족해서 표현이 서툰 어르신들이지만
마음만은 태평양임을 알아가면서
제가 원예치료사로 새로운 길에 들어선 까닭을 알게 됩니다.

잘 가르치는 선생님은 전체를 다 알아야 부분을 정확히 가르칠 수
있고 그래야 학습자들에게 도달해야 할 목적지를
정확히 안내할 수 있다고 배웠습니다.

원예치료사로 대상자를 만날 때 제가 경험하지 못한

노년의 시간을 저에게 보여주시는 어르신들은

제게 전체를 바라보는 시선을 알려 주시는 존재입니다.

수정 노인종합 복지관에서 원예 활동만 하지 않고

파워포인트 PPT에 동영상까지 어르신들에게 지루하고

좀 과하다 싶어 걱정이 되는 2시간의 어설픈 강의를 마친 후

프로그램 내내 너무 조용히 말씀도 한마디 않고 계시던 어르신에게

조심스럽게 질문을 던졌습니다.

"어르신 오늘 활동 어떠셨어요?"

" … "

"어르신 가장 행복했던 순간이 혹시 기억나시나요?

한번 떠올려 보시겠어요?"

"제 인생에 가장 행복한 순간은 지금 이 순간입니다."

"지금 이 순간요? 혹시 왜 그런지 여쭤봐도 될까요?"

"오늘 여기 와서 제 평생에 들어본 적 없는 좋은 말씀을 들으니

마치 내가 대학생처럼 훌륭한 교수님의 강의를 들은 것 같았습니다.

이런 자리에 있으니 귀한 사람으로

대접받는다는 생각이 들었습니다.

나를 아끼라고 말해준 사람은 강사님이 처음입니다.

그래서 오늘이 지금 이 순간이 제 인생에서 가장 행복한 날입니다.

이 말을 선생님께 꼭 하고 싶었습니다. 감사합니다."

그제서야 저는 제가 왜 이길로 들어섰는지를 받아들였습니다.

무거운 짐을 지고 서툰 일을 자처해서

부담이 되기도 했던 일을 하는 이유는

지쳐 있는 제게 세상이 주는 선물을 받아가라는 계시였습니다.

저는 주러 가는 것이 아니라

받기 위해 대상자들을 만나는 것이었습니다.

어느 누구에게도 들어보지 못한 따뜻한 그 한마디는

제 가슴속 기억 저장소에

가장 잘 보이는 곳에 놓여있습니다.

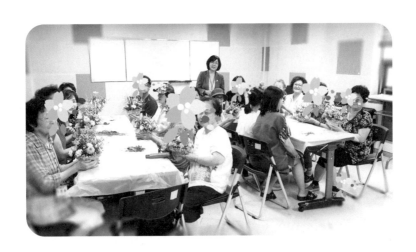

잃고 나서야 너를 알아서 정말 미안해

동생을 사랑해줄 준비가 이제야 되었는데
시간이 흘러갔습니다.
나는 동생을 위해서
이제부터 누구에게라도 조심하려 합니다.
함부로 저의 감정에 모든 걸 걸지는 않으려 합니다.
나도 모르게 어느새 상처받을 수 있는
누군가를 만들지는 않겠습니다.
오늘 제가 슬픔에 쌓인
누군가를 위로해 줄 수 있다면 동생 덕분입니다.

저는 참 교만한 사람입니다.
여태 제 자신을 상처는 받았어도
상처주지 않는 기특한 사람이라고 여겨왔습니다.
책임을 다하고 헌신하는 것만으로
모든 걸 다해주고 있다며 당당하곤 했습니다.
저의 무차별적인 착각을 이제라도 멈추려 노력하기 시작한 것은
참으로 다행한 일입니다. 하지만 이런 깨달음은 동생을 잃고 나서야

슬프게 알아낸 혹독한 대가였습니다.

제 동생을 떠나 보낸 지가 벌써 3년이 지나갑니다.
1남 4녀 중에서 둘째였던 제 여동생은 똑똑하고 예쁘고
재주 많은 사람이었습니다. 1장에서 제가 기억해낸 비 오는 날의
징검다리를 함께 건너던 동생입니다. 어른이 되고 결혼을 하고
각자 가정을 꾸려 나가서 가까이 살진 못했지만
두 살 차이 밖에 안나는 동생과는 가족끼리 함께 여행도 하고
좋은 추억이 많이 남아있습니다. 그래도 가끔은
서운한 마음으로 다투기도 하고 소원해지기도 하다가
다시 화해하면서 지낸 적도 여러 번입니다.
20년 가까이 송파에서 입시미술학원을 제부와 운영하면서
젊은 청춘을 다 바친 동생이 말기 암 진단을 받고 나서야
저의 무심함과 옹졸함의 무서운 대가에 통곡을 했습니다.
처음에는 초기인줄 알고 학원수업 때문에 수술하는 날에
가보지도 않았던 참 이기적인 제가 부끄러울 뿐입니다.

동생은 자신의 상태를 정확하게 말하지 않았습니다.
그래서 걱정한답시고 쏟아낸 무수히 많은 말들은
그녀에게 깊은 상처를 주었습니다.
"초기니까 괜찮아."
"너무 예민하게 받아들이지 마라."
"이것저것 사지 말고 돈을 좀 아껴 두렴."
"너 때문에 모두 걱정하고 있어. 우리도 힘들다."

"더 이상 우리 앞에서 눈물 흘리지 마라. 나을 거니까."
시간이 지나면서 그녀의 상태가 심상치 않음을 알게 되었고
이미 너무 많은 시간을 막 써버렸음을 알고 나서야
그녀의 눈물이, 상처가 보이기 시작했습니다.
제가 알고 있던 강인하고 당찬 동생은 사실
자신의 상처를 끌어안고 고통받는 너무도 약한 사람이었습니다.
이 엄청난 현실은 그녀를 한방에 무너뜨렸습니다.
심한 공황장애에 시달렸고 외출도 못하고 심지어는 사람도 만나기가
어려워지면서 신경정신과 치료까지 받아야 했습니다.
어째서 가족이면서 동생이 그런 깊은 상처와 힘겹게 싸우고 있는
그걸 하나 몰라줬는지 지금도 그런 내가 정말 용서가 안됩니다.

어린 시절 큰 화상을 입어서 수술을 3번씩하고
온몸을 흉터투성이로 살아가는 동생을.
여름이면 옷으로 투정한다고 미워했습니다.
동생이 얼마나 속상할까?
얼마나 짧은 여름옷이 입고 싶을까?
얼마나 목욕탕도 수영장에도 당당히 가고 싶을까?는
생각조차 하지 않을 수 있었는지 한심합니다.
아마 동생은 자신의 힘든 상황을 진심으로 공감해주고
배려해주기보다는 곱지 않은 시선으로 끊임없이 상처받았을 겁니다.
형제가 많다 보니 힘들어진 엄마는
동생을 외갓집에 보냈습니다.
몇 년이나 가족과 떨어져 외갓집에 가 있던 동생은

왜 큰언니를 안 보내고 동생인 자기를 보냈는지
평생을 가슴 아파했습니다. 수시로 그런 얘기를 할 때마다
전 모른척했습니다. 나에겐 책임이 없는 일이며
부모님 탓으로 돌렸습니다. 어른이 되어서라도
이렇게 말해주지 않았습니다.
"그러게 말이야. 차라리 내가 갔으면
네가 이렇게 마음고생 안 해도 되는데."

아픈 동생은 위례로 이사를 갔습니다.
저 또한 이사할 여러 가지 상황이 있었기도 했지만
함께 지내고 싶어 20년 살던 곳을 떠나
저도 동생 옆으로 이사를 갔습니다.
동생을 돌볼 능력도 안되는 제가
큰 도움이 되진 않았지만 동생은 못다한 많은 이야기를
눈물로 저에게 쏟아 내었고
저는 그제서야 얼마나 제가 깊은 상처를 주면서
알지 못한 채로 착각하고 살았는지 깨달았습니다.
사람에게 가장 필요한 것은 물질이 아니라
따뜻한 말 한마디였음도 비로소 배웠습니다.
진심으로 사랑하는 방법은
상대의 아픔을 공감하고 위로해주는 것이 유일함을 알았습니다.
그래도 동생과 함께 보냈던 꿈같은 시간들이
다행히 제게 남았습니다.

지금도 쓸쓸한 계절이 시작되면

동생이 떠나던 9월의 어느 하루 마지막 그녀가 생각납니다.

너무 사랑한 걸 떠나고 나서야 알아낸 나의 무지함을

지금도 후회합니다.

동생이 어린 시절의 나약한 자기 자신을 위로하고

사랑해줄 수 있는 아름다운 자신을 알아내지 못한 채로

떠나가게 해서 아쉽기만 합니다.

이제 내가 그녀에게 수없이 위로를 해주고 미안함을

고백하려 하는데 그녀는 제 옆에 없습니다.

동생이 남긴 말 중에 가장 가슴 아픈 말이 생각납니다.

"언니 나는 언니가 어떤 사람인지 잘 몰랐어.

내가 언니를 너무 미워하고 흉보고 그래서 미안해.

내가 병에 걸린 게 언니한테 잘못해서 그런 것 같아."

말도 안 되는 이 한마디가 가슴에 맺혀 있습니다.

동생을 사랑해줄 준비가 이제야 되었는데 시간이 흘러갔습니다.

나는 동생을 위해서 이제부터 누구에게라도 조심하려 합니다.

함부로 저의 감정에 모든 걸 걸지는 않으려 합니다.

나도 모르게 어느새 상처받을 수 있는

누군가를 만들지는 않겠습니다.

오늘 제가 슬픔에 쌓인 누군가를 위로 해줄 수 있다면

동생 덕분입니다.

동생이 떠나간 후에 저는 모든 문을 닫고 원예치료 문을 열었습니다.

그리고 시간이 소중함을 오늘 당장 행복해야함을

이제야 알아갑니다.

인생 나눔 멘토 강사로 활동할 때
멘토 소모임에서 심리치료 적용사례를 소개받은 적이 있습니다.
그때 함께 대상자가 되어서 자신의 시간 중에
가장 기뻤던 일 슬펐던 일을 10년 주기로 기록해보았습니다.

저의 50대에 가장 슬펐던 일로 제가 5-1 =4라고 적으니
어떤 슬픔이었는지 조심스레 묻습니다.
그리고 지금 동생에게 못다한 얘기를 하라고 합니다.
"너를 잘 알지 못해서 내가 상처준 것 너무 미안해 용서해 줘.
그리고 정말 사랑해."
놀라운 것은 그 말 한마디로
동생에게 저의 미안함을 전달하는 것 같았습니다.
그날 저의 고백은 몇 년 전에 교통사고로
장애가 있는 동생을 살뜰히 보살펴 주던 든든한 아들을 잃으신
다른 슬픔도 마주하게 했습니다.
자식을 잃은 고통이 어떠할지 짐작하기 어렵지만
오히려 저를 더 크게 위로해주시는 문자 한 통이
오래도록 기억에 남습니다.

"요즘 《슬픔을 공부하는 슬픔》이라는 책을 읽고 있습니다.
상대의 슬픔을 제대로 이해한다는 것이
얼마나 어려운지를 새삼 절감하고 있습니다.

인간이 배울만한 가장 소중한 것과
인간이 가장 배우기 어려운 것이 타인의 슬픔이다는
저자의 말에 깊은 공감을 했습니다. 김 선생님께서도
저와 같은 경험을 겪으셨기에 몇 자 적어봅니다.
첫 멘토링 멋있게 장식하시길 기원하겠습니다."

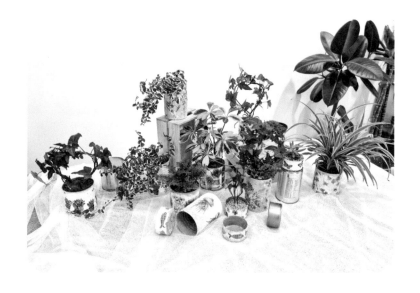

세상에서 가장 아름다운 직업
사회복지사를 만나다

모두가 그러하진 않겠지만,

사람은 좀 더 풍요롭고 넉넉한 환경을 추구하고

만나는 사람도 자신에게 도움이 되는 사람들을 만나고 싶어합니다.

어려운 그들에게 기꺼이 달려가서

자신의 시간과 마음을 주저없이 사용하려 결심하는

그들의 선택은 저의 선택에 비할 수는 없습니다.

원예치료사라는 직업을 갖기 전에는 막연하게만 인지하고

자세히는 몰랐던 사회복지사님들을

원예치료사가 되고 나서는 정말 자주 만나게 되었습니다.

제가 알고 있는 단순하고 얄팍한 정보는 부끄럽게도 그저

사회복자사라는 직업이 취약계층을 돌보는 일이라는 정도였습니다.

하지만 그들과 자주 만나고 함께 일을 하면서

저의 가벼운 이해를 반성하게 되었고 그들에게 반해가고 있습니다.

원예치료사를 구인하고 프로그램을 결정하고
이 모든 직무가 원예치료사인 저와 관련된 일이다 보니
사회복지사님과 대상자에 대한 이해나 프로그램에 대한 의견을
교환하는 것은 자연스러운 일입니다.
그러다 보니 그들이 지닌 내공의 깊은 아름다움을 발견할 때면
존경하는 마음이 절로 생기고, 흘러간 내 청춘의 시간 속에서
이기적 세상살이에만 골똘했던 제가 부끄러워지기도 합니다.
함께 공부하는 동료들 중에도 사회복지사님이 꽤 있었습니다.
말할 것도 없이 너무 예쁜 마음은 물론이고
우리와는 다른 차원으로 대상자에 대한 깊은 이해를 갖고 있으며
프로그램에 대한 진정성에서도 프로 이상입니다.
제가 만난 많은 복지사님들을 다 열거할 순 없지만
몇 분을 소개해드리고자 합니다.

수정노인종합복지관의 서해인 복지사님은
저에게 많은 가르침을 주신 복지사입니다.
어르신들을 대하는 태도는 저에게 깊은 감동을 주어서
어쩌면 바쁜 일정 속에 원예 키트 작업이 어려울 때도
수정노인종합복지관일은 기꺼이 참여하는지도 모르겠습니다.
구립 용산 노인전문 병원의 홍가람 복지사님은
원예치료 프로그램 적용을 저와 함께 처음으로 시도하셨는데
그 인연은 옥상정원 프로그램 공모를 함께 도모하는 것으로 발전했습니다. 요양병원의 특성상 몸이 불편하거나 정서적 우울감이 높은 어르신들이 많고, 그분들을 정성으로 보살피는 것은

직업적 접근으로만 감당하기에는
어려운 측면이 있으리라 짐작이 됩니다.
하지만 아직 경험하지 않은 시간들을 마주하는 태도는
감히 흉내내기조차 어려울 정도로 헌신하는 마음 그 자체입니다.

저도 연로하신 두 어머니가 계신데 혹시라도 모셔야 한다면
정말 이곳에서 모시고 싶다고 생각을 하게 됩니다.
얼마 전 프로그램을 마친 문화날개 장애인 자립생활센터의
양승임 복지사님은 장애인 대상자에 대한 깊은 이해를 바탕으로
대상자 한 분 한 분에 진심을 다하는 마음 부자입니다.
그녀의 품위 있고 배려 깊은 응대는
저의 자존감을 많이 높여 주었습니다.

강남 시니어 플라자의 꽃가마 프로그램을 진행하는
김애영 복지사님의 명랑하고 사랑스러운 응대는
어르신들께 인기 만점이며,
프로그램 지원을 아끼지 않는 임성우 팀장님도 원예치료에 대한
기대가 커서 항상 우리 강사들을 응원해주십니다.
1년간 봉사했던 상대원 1동복지관의 김정우 복지사님께서
우리 원예치료사들에게 보여주신 배려는 봉사하러 가는
저희들의 마음을 가장 높은 가치로 인정해주신 분이기도 합니다.
과천 치매 안심센터의 최정은 과장님은
원예치료사에 대한 존중과 배려뿐만 아니라
저희의 활동을 꾸준히 대외적으로 알려주시는 멋진 분입니다.

건강에 무리가 갈 정도로 어르신들을 위한 공간을 마련한 끝에
과천 치매안심센터는 정말 아름다운 공간으로 변신해서
우리를 모두 뿌듯하게 했습니다.

신당 복지관의 강명희 복지사님과는
코로나로 인해 꾸준한 교류를 갖지는 못했습니다.
하지만 원예치료에 대한 관심과 학부모들 마음을 치유하기 위해
노력하는 열정은 깊은 인상으로 남아있습니다.
꼭 다시 원예 프로그램 진행을 하게 될 날을 기다리신다는
복지관 관장님인 오대일 요셉 신부님의 말씀도
많은 힘이 되었습니다.

모두가 그러하진 않겠지만
사람은 좀 더 풍요롭고 넉넉한 환경을 추구하고
만나는 사람도 자신에게 도움이 되는 사람들을 만나고 싶어합니다.
어려운 그들에게 기꺼이 달려가서
자신의 시간과 마음을 주저없이 사용하려 결심하는 그들의 선택은
저의 선택에 비할 수는 없습니다.

배려를 받기보다는 대상자들을 챙겨야 하는 것이 직업이기에
당당한 요구가 가끔 힘이 들지 않을까 싶은데도
자신의 직업이 얼마나 아름다운지 이미 알고 있는 듯합니다.
사회복지사가 되기 위해서 공부하고 어려운 실습과정을 마치고
준비하는 시간들을 참 많이 부러워하게 됩니다.

그들이 있어서 저의 다가올 시간도
덤덤하게 맞이할 용기를 얻습니다.

프로그램을 기획하고 원예치료 프로그램을 진행을 도와주고
대상자들뿐만 아니라 강사를 존중하고 배려하는 모습에서
우리는 동지임을 알아갑니다.
같은 마음으로 세상에서 일을 찾고
같은 마음으로 대상자들을 돕는 또다른 소통으로 행복합니다.
높은 연봉을 꿈꾸는 도전도 쉽지 않겠지만
자신을 내어주어야 하는 일을 직업으로 선택하는 것은
세상에서 가장 어려운 선택입니다.
사람의 목숨을 책임지는 직업부터
보이지 않는 곳에서 묵묵히 수고하는 모든 분들이 계시듯이
사회복지사는 세상을 아름답게 소통하게 하기 위해
우리를 중재하고 안내하는 가장 아름다운 사람들입니다.

❶ 유치원 프로그램, 원예치료 스터디, 봉사활동 마친 후(왼쪽부터)
❷ 인생나눔 멘토교실 행사에서
❸ 남양성모성지에서 사순시기 힐링 원예치료 콘서트
❹ 강남시니어플라자 꽃가마 프로그램에서

❷

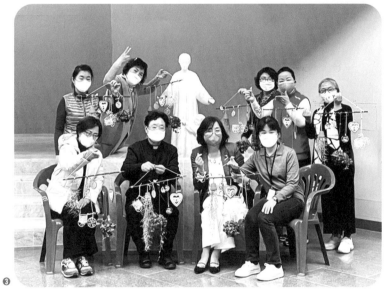

❸

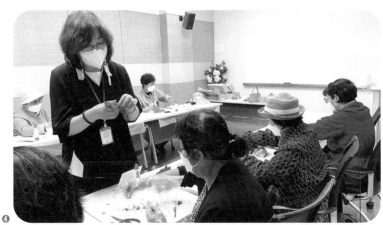

❹

서로에게 물들어 가는 우리

같은 생각으로 뭉쳐진 사람들은 만나면 무조건 신이 납니다.
서로 감정계산기 시간계산기를 두드릴 필요가 없어지니까요.

아무것도 모르고 원예치료사로 새로운 길에 들어선 저에게
동료는 그야말로 천군만마였습니다.
원예치료사 자격과정 문의를 하는 분들 중에는
자격증을 취득하면 취업이 가능한지
수입은 어느 정도인지 묻는 분들도 계시지만
대부분은 꽃과 식물에 끌려서, 봉사하고 싶어서,
나 자신을 위한 공부, 해보고 싶었던 공부를 위해서
선택을 했다고 말합니다.
저 또한 그렇게도 꾸준히 식물을 죽이면서도
식물을 향한 사랑은 누구 못지 않았던
숨어있는 나를 눈치채고 시작한 공부였습니다.

같은 생각으로 뭉쳐진 사람들은 만나면 무조건 신이 납니다.
서로 감정계산기 시간계산기를 두드릴 필요가 없어지니까요.

원예치료를 알게 해주고 든든하게 지지해주시는 신상옥 지도교수님,

프로그램이 빈약하던 시절 참신한 프로그램을 아낌없이

공유해준 아이디어 뱅크 이진희 원예치료사,

식물공부를 찬찬히 가르쳐주고

항상 협회 지원과 응원을 아끼지 않는

소야 원예 힐링 센터장 박자영 원예치료사.

한국원예치료사협회《마음 꽃》매거진 편집국장 역할을

잘 할 수 있도록 재능기부를 화끈하게 해주신

공부박사 유미희 원예치료사.

저의 첫 봉사강의를 연결해주신 열정대왕 이은정 원예치료사,

테라리움, 다육아트의 세계로 안내해준 유미경 원예치료사,

언제나 부탁하면 무조건 달려오는 원선유 원예치료사,

정보를 아낌없이 공유해주는

안산의 명소 '앤의 정원' 최영자 원예치료사,

○○복지관에서 매주 토요일 1년 가까이 봉사활동을 함께 진행했던

이순미, 이순주, 김유미, 정나라, 이영숙, 안주영 원예치료사,

과천 치매안심센터봉사에 새롭게 합류해서

저의 부족한 꽃 공부를 책임지셨던 신영숙 원예치료사,

초보 원예치료사로 출발할 때 프로그램을 알려주고

지역주민 자치회 강사로 초대해주신 동기 박정숙 원예치료사,

제 프로그램의 강사로 도움을 요청하면 언제든 달려와 준

하주희 원예치료사, 캐서린 원예치료 프로그램을 도와주고

열심히 따라와주는 김주현 원예치료사,

오늘의 저를 가능하게 한 지원군입니다.
모든 분들이 동료를 뛰어넘는 멀리 가기 위해 뭉친 함께입니다.

특히 봉사활동을 함께 했던 우리는 서로의 선량한 마음을 확인했습니다. 강사료 없이 부족한 재료비를 충당해가며 매주 서로의 수업을 격려하고 시간을 함께 한 열정은 신선했습니다.
치밀한 시간계산기를 두드리며
언제나 나의 시간을 아끼는 데 급급한 저를
변화시켜주신 분들입니다.

특히 한국원예치료사 협회 서울지부 초대 지부장으로 임명되면서 사무국장으로 함께 했던 이영숙 원예치료사는
제게 큰 영향을 미친 분입니다.
직장을 다니면서 주말마다 시간이 나면 봉사활동을 하는 모습은 우리에게 원예치료사가 가져야 할 마음그릇을 넓히는
가르침을 주었습니다.

드러나기보다는 항상 뒤에서 헌신하고 보조해주시는 태도는
제가 지부장으로서 역할을 잘 수행할 수 있도록 큰 힘이 되었습니다.
2020년도에 진행했던 구립 용산 노인 전문요양병원의
〈키움 프로그램〉에서 매주 토요일 함께 만나 서로의 강의를 격려하고 우리는 든든한 동료 이상의 끈끈한 정으로 발전해 갔습니다.
아마 이영숙 원예치료사가 제 옆에 없었다면
성숙한 마음으로 저를 성장시켜 나가기 쉽지 않았음도 고백합니다.

은퇴를 하면 함께 사회복지공부도 하고
봉사활동 기관을 넓혀나가고 있는 우리를 상상했습니다.
나에게 지부장은 오직 김영미 지부장님 한 분이라는 말로
저의 자만심을 한껏 높여주시기도 한 그 순간이 참 달콤합니다.
뒤늦게 이렇게 마음이 통하는 친구를 만나게 된 것이
너무 좋아서 저의 속좁은 속내도 부담없이 보여주곤 했습니다.

원예치료의 길로 들어서면서 저는
두 사람의 죽음을 만나야 했습니 다.
사랑하는 동생을 잃고 그리고 이영숙 원예치료사를 떠나보냈습니다.
저를 온통 초록으로 물들이고 마지막까지 제 걱정을 해주신 마음은
감히 제가 흉내낼 수 없는 색깔입니다.
초기 봉사활동을 할 때 우리 7명의 팀원에게
가장 강한 가르침을 준 분이기도 했습니다.
치매로 고통받던 어르신들께 살갑게 대하던 모습을 보며
우리는 서로에게 반하고 함께 물들어갔습니다.
아름다운 나를 쓰고 있는 서로를 확인할 때 세상 행복합니다.
원예치료로 만났기에 또한 한마음입니다.
속 좁은 투정도 이해해주고 고단함에 공감하고
갑자기 바빠짐을 응원합니다.
이렇게 많은 가르침을 주는 그들을 만나서 천만다행입니다.

떠나간 이영숙 원예치료사는
제 가슴 한 편에 영원히 담아두겠습니다.

새롭게 만나게 될 원예치료사 선생님들에게
좋은 길안내를 자청합니다. 지금껏 도와주신
동료 원예치료사 선생님들과 꼭 행복하고 싶습니다.
혹시 제가 언급하지 못한 분들께는
저의 사랑을 의심하지 않기를 청합니다.
그리고 나도 누군가를 서서히 물들이는 그대가 되고자 합니다.

"아름다운 지부장님 고생 많으셨습니다.
감사한 마음 언제나 간직하겠습니다."
"저도 지부장님처럼 훌륭한 원예치료사가 되고 싶습니다."
"원예치료 전문가로 성장할 수 있도록 이끌어주고
조언해주셔서 감사합니다."
"다방면에서 생각하고 배려해주시고 긍정의 에너지로
우리를 이끌어 주시는 최고의 선생님이십니다."
"늘 지혜롭게 헤쳐 나가시는 것에 엄지 척."
"막강한 책임을 수행하시느라 힘드실 텐데도 모범적인 면을
많이 보여주셨죠. 앞으로 더욱 건강하고 뛰어난 능력 보여주세요."
"열정 넘치는 지부장님 수고 많으셨어요.
그 열매가 아름다울 겁니다." "늘 챙겨 주시고 마음
써 주셔서 감사했습니다. 멋진 모습 닮고 싶습니다."

그들은 저를 이렇게 사용합니다.

-2020년 서울지부장 마지막 회의를 마친 후 연말 워크숍에서

누구보다 항상 먼저 나에게로 오는 사람들

모두 좋은 나를 내가 사용하도록 감시해주는 파수꾼들입니다.
나의 기억 저장소를 다채롭고 풍요롭게 채워준 그들입니다.
그들이 있어서 제 안의 아름다운 나를 용케도 사용하고 있습니다.

베프라고 말할 누군가가 있다는 것은 든든한 일입니다.
가까운 사이라 하더라도 대화를 하다보면
실수도 있고 상처도 주기 마련인데
언제나 내가 최고고 나를 만나서
행복하다고 말해주는 사람들이 있습니다.
나의 아름다움을 유용하게 사용할 줄 아는 사람들이죠.
그들의 공통점은 오랫동안 나의 변화를 관찰하고
격려하고 현재의 나를 자랑스러워 해주는 겁니다.

영어교육 관련 프랜차이즈 사업을 하면서
동료로 만나서 친구가 된 분들과의 인연은
어느덧 15년이 되어 갑니다.
저보다 한참 나이가 많은 박옥자님과 노영희님은
날라리 천주교 신자인 저를 바른길로 인도해주시는 언니들입니다.

40대 중반에 만나서 함께 만날 60대를 기다리고 있는

J는 멋내기를 좋아하는 취향도 많이 닮아 있어서

만나면 서로 이뻐합니다.

서로가 너무 바빠서 자주 만나기 어려웠지만 만나게 되면

하루 온종일을 있다가 헤어지는 우리를

양쪽 가족 모두 인정했습니다.

편안한 시간을 보냈고 바빠서 사업도 승승장구였고

어찌 보면 위기가 없어서

우리의 관계가 평범하다고 생각하면서 지내왔을지도 모릅니다.

그러나 우정은 뜻하지 않은 곳에서 그 실체를 확인하게 됩니다.

동생이 아파서 정신없었던 내게 생각지 못한 복병이 나타났습니다.

건강검진을 받았는데 신장암 진단을 받았습니다.

세상은 그때부터 다른 모습의 나를 만들었습니다.

불안과 두려움을 안고 치열한 공포와 싸워야 했습니다.

다행히 초기여서 신장을 부분 절제하는 것으로 치료가 가능했지만

순식간에 변해버린 저의 시간을 받아들이고 적응하는 것은

아직도 숙제로 남아있습니다.

수술 당시 저의 마음은 너무 예민해져서 병실도 날짜도

아픈 동생에게만 알려주고 모두 비밀에 붙였습니다.

"신장 그거 하나 없어도 돼."

"요새 암이 천지야! 초기는 병도 아니야."

"왠지 네가 명이 길 것 같진 않더라."

"그렇다고 아무도 안 만나는 건 아니지 않니?"
꼬치꼬치 자세히 저의 병에 대해서 캐묻듯이 묻거나
증세가 어떠냐면서 자신의 건강을 체크하는 사람까지
무차별적인 발언에 화가 나 있기도 했습니다.
모든 사람들과 연락을 끊고 엄마와 동생들은 물론
독립해서 나가 있는 아들들에게도
자세한 상황을 알려주지 않았습니다.
그러자 친구가 전화해서 항의합니다.
"만약 내가 자기처럼 그런 상황이야.
그러면 자기는 어쩔 건데 빨리 말 해."
날짜만 알고 있으라고 병원은 절대 오지 말라고,
카톡만 하자고 신신당부했는데 두 번째 복병이 찾아옵니다.
수술은 잘 끝났지만 마취제와 진통제 부작용으로
엄청난 구토가 찾아왔고
결국은 진통제 없이 견뎌야 하는 상황 때문에
극심한 통증으로 그녀에게 연락을 할 수가 없었습니다.

소식이 없는 저 때문에 난리가 난 그녀는 병원으로 달려왔고
지금 당장 몇 호실인지 안 가르쳐주면 우정 끝이라고 우겨서
저의 흉악한 몰골을 기어이 죄다 보고 갔습니다.
"자기가 연락 안할 사람 아닌데
아무리 카톡 해도 답이 없어서 무슨 일 난 줄 알았잖아."
울먹이는 그녀의 말 한마디가 그동안 무방비 상태로
상처받은 저를 충분히 위로 했습니다.

곰곰이 생각해보니 시아버님 돌아가셨을때도
빈소도 마련하기 전에 장례식장에 달려오고
추석에 세상을 떠난 쓸쓸하기만 했던 동생의 마지막 그날에도
그녀는 제일 먼저 나를 보고 갔습니다.
그녀 또한 그 일 이후로 갑자기 어머님 아버님을 떠나보냈습니다.
조용히 가족끼리만 치룬 장례식장을 알려주고
가시는 어머님을 애도할 수 있도록 배려해주었습니다.
코로나 때문에 아버님을 함께 못 보낸 아쉬움은
지금도 크게 남아있습니다.
우리는 가족들의 죽음을 함께 나누고 위로했습니다.

학부형으로 만나서 친구가 된 두 동생들은
다혜 엄마, 혜림 엄마입니다.
지금도 저의 열성 팬질을 서슴지 않습니다.
독수리 형제처럼 무조건 저의 모든 일에 나타납니다.

하지만 서로 너무 바빠서 만나기는 하늘의 별 따기입니다.
그 와중에 복병은 꾸준히 찾아갑니다.
자신의 막내 딸아이가 뇌종양으로 투병할 때도
씩씩했던 혜림 엄마는 암진단을 받아 여전히 투병 중입니다.
폭풍우를 뚫고 지나는 우리는 그래서
서로에게 의리 있는 친구들입니다.
무엇보다 서로를 사랑하고 함께 오래 살고 싶어합니다.

좋은 학원장으로 성장하고 싶어하는 나를 끝까지 응원해준 소정쌤.

시누이인 나를 깍듯이 원장으로 대접해줬던 이진희쌤.

학교 꽃밭을 보여주고, 나무를 알려주고, 죽이는 걸 뻔히 알면서도

수국이며 메이저 빈카, 클레마티스를 넘겨주는 모험을 감행하는

남편도 인정한 강원도 영월의 산골소년 진 선생.

대학시절 만나 지금까지 반말 못하는 영원한 소녀 마르타.

인생 나눔 멘토 활동에서 만난 5조 멘토님들

그리고 우리의 호프 황윤희 튜터님

교사 연수 프로그램에서 우뚝 성장할 수 있도록

나를 다독이고 용기를 주고 친구 예약해주신

수원 파장 유치원 문정명 원장님.

모두 좋은 나를 내가 사용하도록 감시해주는 파수꾼들입니다.

나의 기억 저장소를 다채롭고 풍요롭게 채워준 그들입니다.

그들이 있어서 제안의 아름다운 나를 용케도 사용하고 있습니다.

당신의 주변에서 당신을 잘 사용하려는 사람들을 곁에 두세요.

당신의 기억 저장소를 책임지고 지켜줄 그들을 가까이 하세요.

나를 사용하는 사람들 중에서

괜찮은 나를 써주는 사람을 두기 위해서

나의 아름다움을 과감히 보여주는 것도 잊어선 안된답니다.

꿈을 꾸는 원예치료사

한 가지 꿈이 아닌 여러 가지를 꿈꾸고
바꾸기도 하고 자유롭게 수시로 자주 꿈꾸라고 말합니다.
이제 보니 우리는 작은 꿈에 너무 인색했습니다.
꿈이라고 쳐주지도 않고 구박했습니다.
그래서 저는 작은 꿈주머니가 있습니다.
저의 꿈주머니 안에는 울퉁불퉁 못생긴 꿈도 들어 있고
오색 찬란한 꿈구슬도 제법 차 있습니다.

건강이 나빠지면서 모든 일을 다 그만두는 결정을 할 때도
원예치료사 일만은 남겨두었습니다.
동생을 잃고 수술을 받고 치료받는 일을 겪는 모든 일은
원예치료사로 활동할 때였습니다.
주변에 자세히 이야기하지 않아서 모두 나중에 알게 되었지만
저는 한국원예치료사 협회 초대 서울지부장으로 임명을 받았고
협회를 위한 역할을 즐겁게 수행했습니다.
만일 원예치료라는 문을 미리 열어 놓지 않았다면

쉽지 않았을 시간들입니다.

오로지 나 자신을 위한 공부라고 생각했고

많이 지쳐 있던 나로서는

강제로 주어진 이 한적함이 나쁘지 않았기에

오래 지켜가고 싶었습니다.

다시 또 여러 사람들과 함께 일을 하는 선택은 표현을 하진 않았지만

수없이 주저하기도 하고

다시 동굴속으로 들어가 숨고 싶은 마음을 가진 채로

과연 나의 원예치료가 가당키나 한 건지 고민이 되기도 했습니다.

저는 2021년부터 서울지부장 임기를 마치고

한국 원예치료사 협회 교육기획단장으로 임명되었습니다.

협회의 각 지부를 돕고 협회 조직의 발전을 위하는 것은 물론

회원들을 위한 봉사가 저의 임무입니다.

2021년이 시작되면서 한 해 동안 제 마음속에 새긴

단어 하나는 '헌신'입니다.

너무 많은 기회를 얻고 혜택을 누린 저이기에

협회를 위해 모든 회원들을 위해 당연한 다짐입니다.

결심은 제게 다시 꿈을 꾸고 살아가라고 메시지를 주었습니다.

2021년 9월부터 저는 캐서린 원예치료 콘서트를 시작했습니다.

코로나가 물러가길 기다렸지만 시간은 흘러갔습니다.

더 이상 저의 꿈 프로젝트를 늦출 순 없습니다.

한 달에 한 번은 무료 원예치료 콘서트를 열어보려 합니다.
시작은 어설프겠지만 좀 더 다채롭게 함께 하는 사람들이
더해질 겁니다. 한 달에 한 번 아름다운 원예치료사들이
치유가 필요한 그들에게 달려가는 모습 제가 꿈꾸는 세상입니다.
코로나가 물러나는 그때가 되면 캐서린 원예치료는 대학로에서
꽃화분을 가득 이고 지고 원예치료 버스킹을
하고 있을지도 모릅니다. 2022년은 아주대학교 교육대학원에서
평생교육 및 HRD 석사 과정으로 캠퍼스 생활을 시작했습니다.
새로운 공부가 캐서린 원예치료를 성장시키고
아름답게 꿈을 꾸도록 도와주리라 믿습니다.

저는 원예치료 강의를 하면서 대상자들에게 강조합니다.
항상 꿈을 꾸라고 멀리 꾸지 말고 가까이 꾸라고
어렵게 꾸지 말고 쉽게 꾸라고
제가 만난 모든 대상자들께 물불 가리지 말고
꿈을 지치지 말고 꾸라고 말합니다.

한 가지 꿈이 아닌 여러 가지를 꿈꾸고
바꾸기도 하고 자유롭게 수시로 자주 꿈꾸라고 말합니다.
이제 보니 우리는 작은 꿈에 너무 인색했습니다.
꿈이라고 쳐주지도 않고 구박했습니다.
그래서 그동안 제가 버려둔 저의 꿈들을
하나도 남김 없이 다시 챙겨 놓았습니다.
저에게는 이제 작은 꿈주머니가 생겼습니다.

저의 꿈 주머니 안에는 울퉁불퉁 못생긴 꿈도 들어 있고
오색 찬란한 꿈구슬도 제법 차 있습니다.

사랑하는 사람들을 많이 만들어 내고 시간을 많이 보내는 꿈
하루에 한 번은 나의 행복을 찾아내는 꿈
동료들과 원예치료를 함께 연구하는 꿈
동생과 함께 모퉁이 꽃밭 프로젝트 실천하는 꿈
남양성지에 허브 꽃밭 만들러 가는 꿈
한 달에 한 번 무료 원예치료 콘서트하러 전국을 찾아가는 꿈
대학로에서 원예치료 버스킹 하는 꿈
운 좋게 책이 출간되면 두 번째 책에도 도전하고 싶은 꿈
캐서린 원예치료 프로그램을 교육 현장에 소개하고 싶은 꿈
정원이 있는 예쁜 공간에 원예치료 연구소를 만들고 싶은 꿈
황당하지만 〈유퀴즈〉에 출연해서 꼭 퀴즈를 맞히고 싶은 꿈
힐링 치유 소통 유튜브 채널을 운영하는 꿈
날씬 77사이즈를 지키는 꿈
남편과 함께 많이 놀고 여행 많이 하는 꿈
아이들에게 허락을 못 받았지만 예쁜 집짓고 다 같이 사는 꿈
나를 위해 세상에 와준 막내딸 안나의 카페에 75세에 취직하기
저는 꿈부자입니다.
꿈 가난뱅이가 되지 않기 위해서 쬐끔 씩 쓰겠습니다.
다 이루지 못해도 어떻습니까?
다 이루면 꿈을 또 생각해내야 하니 아껴서 이뤄가겠습니다.

언젠가 남편의 친구 어머니가
자서전을 냈다고 책을 한 권 받았습니다.
어머님은 제가 잘 알지 못하는 분이었지만 그 책 한 권은
저도 언젠가는 나의 이야기를
선물처럼 남기고 싶은 꿈도 감히 꾸게 했습니다.
가슴을 울리는 인생 이야기가 고마워
제 블로그에 감사 글을 올리고 전했는데
어머니께서 눈물을 흘리셨다는 말씀에 더 열심히 글을 썼습니다.
저의 마구잡이 글이 누구의 눈물을 찾아낸다면
더 이상 바랄 게 없습니다.
사람들에게 위로의 글을 쓰고 싶다라는
그때의 제 마음을 소개해봅니다.

아름다운 효도
《줄에 앉은 새의 기도》 최명숙 여사님의 자서전
블로그: 캐서린 원예치료에서

저는 요즘 어르신들께 시간을 배웁니다.
나이가 들고 늙어가는 나의 시간을 사랑하게 된 것은
어르신들 덕분입니다.
어르신들의 이야기속에서 항상 더 큰 시간 보따리를
챙겨오곤 합니다. 지난 주말 최명숙 여사님 자서전을 만나
저는 또 한 번 시간 지혜를 얻었습니다.

남편에게는 좋은 친구들이 많습니다.

젊은 시절부터 변함없이 기쁨과 슬픔의 순간을 나누는 모습을

오래 전부터 봐왔습니다.

친구들 중에서 유난히 인정 많고 베풀기 좋아하는 친구 이야기를

남편은 자주 했습니다.

가난한 대학시절 밥도 자주 얻어먹고 신세도 꽤 졌다고.

어릴 적에는 많이 가진 사람은

나누기도 잘 할 거라는 생각이 들곤 했지만,

베풀고 또 주는 그 마음이 쉽지 않음을 나이가 들어서야 알았기에

남편은 그 친구를 많이 아끼고 두고두고 고마워합니다.

친구분 어머님 자서전을 읽어 보았습니다.

참으로 가슴 아픈 이야기들이 많기도 합니다.

도전하고 우뚝 일어서는 엄마의 마음은

저의 그것과는 비교조차 어렵습니다.

그저 우리 두 부부는

부유하고 인정 많은 친구로만 얄팍하게 알았습니다.

큰 따님과 막내 아드님을 잃은 어머니의 인생을 함께 겪은

시간 속에 우리의 삶도 무척 고단했지만

작은 위로조차 제대로 전하지 못한 것도 마음이 쓰입니다.

손수 써 내려가신 자서전 원본은

나이와 함께 시간을 달게 쓰시는 부지런함을 오롯이 보여줍니다.
추억 속의 사진들을 찬찬히 살펴보니 쉴새 없이 고난을 만나셨겠지만
절대 행복을 놓치지 않은 강인함도 엿보입니다.

어찌 제가 이 한 권의 책으로
한 어머니의 인생을 오롯이 볼 수 있겠습니까.
그저 대단한 세월을 견뎌온 이야기가 다가오고 있는 우리의 노년을
받아들이는 용기와 두근거림을 선물합니다.

나이가 들면 시간을 이해하게 되기도 하고 아름다움의 영역이
더 깊어지고 넓어지며
무엇이 진짜인지도 잘 찾아냅니다.
그리고 마음이 더 중요했음도 알게 됩니다.
어머니도 시간을 겪고 환갑을 맞이한 아들도 그 시간을 함께 하면서
어머께 아름다운 효도를 참으로 맛깔나게 했습니다.

자서전을 읽어가면서 사랑으로 가득찬 어머니의 마음을 만나고
아름다운 아들의 사랑 고백을 부럽게 읽어봅니다.

글 쓰라고 하는 아들의 마음을 알게 되었습니다.
엄마에 대한 기록이라도 남기고 엄마의 생각을
간직하고 싶어하는 마음인 것 같아 생각나는 대로
살아온 세월을 두서없이 쓰게 되었습니다.

건강도 안 좋으신 어머님께 불효했단 생각이 듭니다.

하지만 나와 우리 식구들에게는 보석 같은 글입니다.

연로하시고 거동이 불편하신 어머님께는

삶에 대한 새로운 도전과 의욕이 생기시도록

도와드렸다는 핑계로 위안해봅니다.

사랑합니다. 엄마!

기억 저장소의 나머지 공간

원예치료사로 활동하면서
우리 가족은 더 아름답게 결속이 되었습니다.
제가 알아낸 수많은 대상자들의 아름다운 이야기들을 전해 들으면서
세상을 바라보는 다양한 시선을 키워가고 있습니다.
엄마의 꿈이 소중함을 인정해주고
그 꿈의 중심에 세상을 위한 유익함을 두었음을 자랑스러워합니다.
지나간 시간의 수많은 시행착오를 너그러운 응원으로 감싸주고
팔자 좋은 노년의 놀이거리로 비하하지 않는 지혜로 지지해줍니다.

저는 좋은 남편을 만났습니다.
이렇게 말하면 그동안 수많은 뒷담화로
남편을 사정없이 도마 위에 올려놓았던
지난 날의 행태가 조금 마음에 걸립니다.
요즘 저에게 몹시 반해가는 중인 남편이
이 정도는 쿨하게 용서해주리라 믿어봅니다.

원예치료사 공부를 할 때 남편은

대표 똥손인 제가 하루가 다르게 변해가는 모습에
이제 더 이상 아까운 난을 죽이진 않겠구나.
안심하는 눈치였습니다.
하지만 아쉽게도 저는 준비가 되었는데 난은 모두 사라진 후였죠.
퇴직 후 시간이 많아지자 저를 자세히 보게 되나 봅니다.
우아하게 강의나 하는 줄 알았는데 흙이며 돌이며 식물 화기까지
저질 체력인 제가 이 중노동을 신나게 하는 이유를
조심스럽게 묻습니다.

나는 이제야 말로 나만의 꿈을 꾸게 되어서 좋고
하고 싶은 일을 하게 되어서 좋다는 명쾌한 한 마디에
새벽 꽃시장을 동행해서 기꺼이 꽃을 든 남자로 등극하고
지방 강의에는 운전기사를 자청해서
7시간을 혼자 기다려 주기도 합니다.
시간이 많아져서 도와준다지만
남편에게도 저의 일정은 만만치 않은 일정입니다.
일 년에 몇 번은 병원을 다녀야 하고
노심초사까지 덤으로 주었으니 힘들텐데도
남편은 나의 기억 저장소 나머지를 예쁘게 채워주고 있습니다.

무엇보다도 나의 어깨를 툭 치면서
"김영미 대단하다. 존경한다." 외쳐줄 정도로
다 내려놓은 눈치입니다.
이제부터 저에게 온전히 몰두할 것 같은 예감이 나쁘지 않습니다.

산책을 함께 하면
이제 나무 이름도 궁금해하고 꽃이름도 알고 싶어합니다.

어디 남편뿐이겠습니까?
세 아이 모두 저의 팬클럽입니다.
제 인스타에 어김없이 와서 사정없이 좋아요는 물론
엄마의 활동에 지극한 관심을 갖습니다.
얼마 전 KBS 라디오 〈통일백세〉 프로그램에
인터뷰 요청으로 녹화 방송할 때는
그야말로 당장 제가 유명인사가 되는 것 아니냐고
본인들이 더 설레발입니다.

제가 하는 일이 엄마가 하고 싶었던 일이기에
아이들은 안심을 합니다.
막내딸은 휴학 중에 스마트스토어도 개설해주고
원예키트 만드는 가내수공업에도
적극 동참해주는 일등 공신입니다.

수학 과학 강사로 20년을 보내고 창의 보드게임 강사로
활동 중인 막내 여동생도 얼마 전에 원예심리지도사 1급 과정까지
마치고 저의 든든한 지원군으로 나섰습니다.
배워야 한다고 줌강의가 있는 날이면 왕복 5시간을
지하철로 달려옵니다.
저를 도와주면서 새로운 언니를 알아가는 눈치입니다.

원예치료사로 활동하면서

우리 가족은 더 아름답게 결속이 되었습니다.

제가 알아낸 수많은 대상자들의 아름다운 이야기들을 전해 들으면서

세상을 바라보는 다양한 시선을 키워가고 있습니다.

엄마의 꿈이 소중함을 인정해주고

그 꿈의 중심에 세상을 위한 유익함을 두었음을 자랑스러워합니다.

지나간 시간의 수많은 시행착오를 너그러운 응원으로 감싸주고 팔자

좋은 노년의 놀이거리로 비하하지 않는 지혜로 지지해줍니다.

간혹 오해하는 따가운 시선도 있습니다.

마치 제가 새로운 경제활동을

운 좋게도 요즘 각광받는 원예로 찾아낸

약은 재주꾼 정도로 말입니다.

만일 원예치료사로 만족할 만한 돈을 벌고

적극적인 경제 활동을 할려면 하루 24시간을

거의 도둑 맞은 채로 시간 가난뱅이가 되어야 하고

몸은 남아 나지 않을 겁니다.

원예치료사는 돈을 버는 직업이 아닙니다.

마음을 벌고 치유를 얻어내는 일입니다.

돈은 운이 좋으면 따라올 뿐입니다.

가족들 모두 그래서 엄마를 기어코 존경해줍니다.

나머지 기억 저장소를 아름답게 채우려는

엄마의 계획을 심하게 부러워합니다.

이제 가족들과 함께

같은 마음으로 채울 수 있는 나의 기억 저장소가 채워질 겁니다.

마구 집어넣었다가 뒤죽박죽을 만들거나

다시 꺼내서 정리하는 수고는 하지 않으려 합니다.

오래 간직해도 먼지 쌓이지 않고

숨어서 잘 안보이는 일 없도록 하렵니다.

아이들과 함께, 남편과 함께 차곡차곡 잘 쌓아 보렵니다.

원예치료사로 현장에서 적용했던
임상실습과 캐서린 원예치료 프로그램 소개

캐서린 원예치료 프로그램

캐서린 원예치료는 원예 활동을 기반으로 하는

원예심리 치유 프로그램입니다.

대상자에 따라 유연하게 적용될 수 있으며

모든 대상자에게는 공통으로

공감과 소통을 위한 인성교육을 목적으로 구성했습니다.

인간은 누구나 관계에서 행복하기도 하고

슬프기도 하고 냉소적이 되기도 합니다.

행복해서 상처를 줄 수 있고, 슬퍼서 상처를 받을 수 있고

냉소적이어서 상처를 방치합니다.

상처는 치유를 필요로 하고, 치유는 나의 결단을 필요로 합니다.

대상자들이 스스로 자신을 치유의 길로 안내하는

주도적인 역할을 할 수 있도록 하고

타인과의 행복한 소통을 위한 자기 표현 능력을 개선함으로써
자존감과 자신감을 높여 정서적 안정을 얻을 수 있도록
돕는 데 목적을 둡니다.
프로그램을 전개하는 과정은 꽃과 식물을 주 소재로 사용하면서
다른 영역과 융합해 대상자들과 함께 이야기를 풀어내는
스토리텔링 기법을 활용합니다.

※캐서린 원예치료의 대표 융합 프로그램

프로그램명	내용	치료적 접근
동화와 원예치료	동화읽기 활동과 원예 활동을 주제에 맞게 구성	긍정적인 자기표현의 필요성을 인지하게하고 표현능력을 개선함으로서 공감과 배려가 있는 소통을 돕는다.
영화와 원예치료	실화로 구성된 다양한 영화 특히 차별에 맞선 인물, 인권존중과 소외된 계층에 헌신한 인물이야기를 소개	나와 다른 상황과 환경을 가진 사람들에 대한 따뜻한 시선을 키우고 인간존중 사상을 키운다.
세계문화축제와 원예치료	각 나라의 축제를 소개하고 축제에 관련된 이야기로구성, 다른 나라의 문화를 이해하고 문화적 차이를 인식하는 Cross Culturing 기법으로 진행.	다른 문화를 이해하고 받아들이는 방법과 축제에 숨겨진 유래와 전통을 통해 자연을 사랑하고 가족과 이웃을 사랑하는 마음을 배운다.
역사와 원예치료	시련을 극복하는 이야기 세상을 바꾸는 이야기등 역사속에서 세상에 공헌한 인물의 이야기를 중심으로 진행 역사속 인물들의 관계를 소개하고 역사적 사건을 이해하도록 구성.	인간의 삶의 목적은 세상을 이롭게 하기 위한 일이 있음을 생각해보고 작은 실천을 정해본다. 역사 속 인물 관계를 통해 소통과 관계의 이해를 넓히는 시선을 제안하기.

※대상자별 원예치료 프로그램 적용 예

대상자	기관 및 단체	적용 프로그램(원예키트)
유아	유치원/어린이집 /유아교육기관	테라리움/생화리스/스칸디아모스나무/식물심기/디시가든/행잉플랜트/잔디인형/꽃바구니/토피어리/하바리움/다육아트/압화프로그램/프리저브드플라워활용/드라이플라워/비누꽃프로그램등
아동	학교/지역아동센터/학원	
청소년	학교/위클래스,동아리,특별활동	
성인	기업체/가족/교사/병원	
시니어	노인복지기관/요양원/치매안심센토/보건소	

원예치료 임상실습에 도전하다

우리는 모든 과정을 함께 공유했습니다.

과정분석지, 재료준비, 수업 아이템까지

자신의 콘텐츠를 아낌없이 서로에게 보여주고

긍정적인 피드백을 주고 받았습니다.

또한 어르신들의 행복한 모습과 우리를 챙겨 주시는 마음을 나누면서

함께 감동받고 서로에게 물들어 갔습니다.

*출처: 원예치료 임상실습보고서 〈나를 찾는 아름다운 시간〉

원예치료사로 활동하면서 저는 다양한 모험을 감행했습니다.

한국 원예치료사협회 초대 서울 지부장으로 임명되면서

저의 일은 제 개인의 일이 아닌 협회소속의 일원으로

서울지부 동료 선생님들과 함께 하는 모두의 일이 되었습니다.

책임이 따르는 일이었기에 어려움도 서툼도 너무 많았지만

저의 모든 활동에는 지지해주고 도와주신

수많은 노고가 함께 존재합니다.

그중에서 원예치료사로 활발하게 활동할 수 있는

자신감을 갖게 해준 계기는 동료 선생님들과 함께 한

첫 임상실습에서 시작되었습니다. 한국원예치료사협회

서울지부 동료들과 함께 진행했던 임상실습과정을 한 권의

보고서 책자로 만들어서 소개했는데 보고서 안에 있는

서문과 저의 후기를 올려드립니다.

그리고 임상실습 결과표도 함께 첨부합니다.

1.임상실습을 하게 된 의도 및 배경

원예치료사로 활동하기 위해서는 현장을 체험하고 프로그램 개발을 위해 다양한 경험을 하는 것뿐만 아니라 무엇보다 중요한 다른 하나는 대상자들에 대한 넓고 따뜻한 마음을 내 안에 담는 연습을 항상 해야 한다고 배웠습니다. 또한 이 두 가지를 원예치료사가 가장 먼저 챙겨야 하는 기본 자질임을 인식할 때 비로소 원예치료사로서 첫 발을 뗄 수 있다고 강조하신 신상옥 교수님의 조언은 제가 나아가야 할 방향을 흔들림 없이 간직하고 걸어갈 수 있게 하는 힘이 되어주었습니다. 현재 국내에는 수많은 원예치료사 협회가 존재하고 많은 원예치료사가 배출이 되고 있지만 체계적인 교육시스템을 갖춘 실습내용으로 구성된 프로그램을 원예치료사 각자 개인의 역량으로 직접 판단하거나 어떤 실습수업을 선택해서 도움을 받아야 하는지 결정하기가 쉽지 않습니다. 또한 자격과정을 이수한 후 전문 원예치료사가 되기 위한 진정성 있는 현장공부가 우리들 모두에게 절실히 요구되고 있어 ○○○ 1동 복지관의 치매노인대상 원예치료 봉사수업 요청을 서울

지부의 현장 실습 교육 프로그램으로 운영하게 되었습니다.

처음에는 단순히 현장실습 프로그램 운영으로 계획하였으나 실제 원예치료 수업이 치매노인의 우울감 해소에 얼마나 긍정적인 효과를 미치게 되는지 임상실습을 진행하여 그 결과를 만들어보는 것이 앞으로 수없이 만날 대상자들에게 저희 원예치료사들이 진행할 원예치료 수업의 방향성을 제시해 줄 수 있음을 기대하였습니다.

또한 원예치료 이론이 실제 현장에서 어떤 치료적 효과로 검증되는지 긍정적인 결과를 얻어냄으로써 원예치료 전문가로 성장하기 위한 계기로 삼기 위함과 동시에 개인이 아닌 한국원예치료사협회 서울지부의 동료로서 함께 임상실습 봉사를 통해 서로에게 배우고 성장해 나갈 수 있는 기회를 얻고자 했습니다.

2.임상실습 진행과정

임상실습을 처음 해보는 것이기에 신상옥 지도교수님께 조언을 얻어 한국 MMSE-K평가표를 현장에 맞게 구성하고 원예치료 전 사전 평가를 진행한 후 봉사팀을 구성했습니다. 1회기 수업에서 대상자들의 인지능력 측정을 위한 수업을 진행하고 한국판 MMSE-K를 응용해서 기록했고 매 회기 수업은 원예 활동 평가표로 기록했습니다.

총 7명의 원예치료사 선생님들의 아름다운 지원으로 주 강사 5명의 선배 원예치료사들의 지도로 새내기 원예치료사님들의 실습봉사로 수업을 구성했습니다.

매 회기 수업마다 주 강사 1명 보조강사 2~4명이 시간 나는 대로 역할을 해주셨고 한번은 모두의 시간이 안 되어서 김유미 선생님 혼자

서 진행하신 적도 있었습니다.

총 13회기로 구성된 각 과정의 수업은 수업시작 전 담당 주강사가 과정분석지를 단톡방에 공유하여 함께 봉사할 선생님들에게 그날의 수업을 미리 알게함과 동시에 주강사의 참신하고 정성 어린 준비과정과 아이템을 공유할 수 있었습니다.

수업을 마친 후에는 원예 활동 평가표에 그날의 수업에 참여한 대상자들의 활동 과정과 참여도를 확인하고 기록으로 남기는 작업을 진행했습니다. 한 주씩 수업이 끝날 때마다 임상실습팀의 리더인 제가 복지관 담당자에게 과정 분석지와 수업사진을 전송해 우리의 수업이 체계적으로 진행되고 있음을 안내했습니다. 임상실습의 전 과정을 보고서 형식으로 정리하기로 결정된 후 각 수업에서 진행되었던 각 프로그램의 재료 준비 체크리스트와 임상실습 과정 기록지를 작성하여 임상실습 내용을 구체적으로 자료화했습니다. 과정 중에 저희가 공유했던 과정분석지와 프로그램준비에 필요한 재료와 비용을 체크리스트로 정리한 것은 현장 수업에 도움이 되실 것 같아 조심스럽지만 공개합니다.

수업과정 기록지는 출석률이 양호한 10명의 어르신을 대상으로 계속 관찰 진행했으며 이 부분은 앞으로 서울지부에서 진행하게 될 신입 회원들의 현장교육 자료로 사용되는 기본서가 되리라 기대합니다.

특이사항이 있는 경우만 기록하고 전체적인 수업진행은 간단히 기록했습니다. 임상실습이 끝난 후 정나라 원예치료사께서 정량평가와 통계 자료를 정리하는 데 도움을 주셨습니다. 각자의 일정을 조율해 회의하고 함께 작업하는 일이 만만치 않았음을 고백합니다.

특히 이번 임상실습과정을 통해 매 수업마다 원예치료사가 꼭 작성해

야 할 과정분석지의 의미와 정확한 기록의 기준을 함께 고민하여 과정분석지 표준 작성 매뉴얼을 얻어낸 것은 저희 모두를 격려하게 만든 성과입니다. 이 부분은 뒷부분 과정분석지 앞에 첨부되었습니다.

13회기의 임상실습이 끝난 후에도 11월 말까지 한 달에 3회~4회 매주 토요일 복지관에서 같은 방법으로 봉사를 진행했습니다. 매주 모든 수업을 꾸준히 참석하는 것은 어려웠지만 시간이 허락하는 대로 함께 했고 새롭게 합류해주시는 원예치료사 선생님들과 함께 단 한 번도 수업결손 없이 지금까지 봉사를 함께 해주셨던 동료 선생님들을 감히 한국원예치료사 협회 봉사 어벤저스 팀이라 말하고 싶습니다.

3. 임상실습을 마친 후 (김영미)

시작은 조심스러웠으나 저희는 함께 봉사하고 임상실습이라는 구체적인 목적을 공유한 동지로서 뜨겁게 그리고 아름답게 성장하는 서로의 모습을 발견하는 행복한 시간을 선물로 받았습니다.

무엇보다도 이론적으로만 접했던 원예치료의 놀라운 치유 효과를 경험하는 것은 이 길을 선택한 우리의 자존감을 굳건히 해주었습니다. 그리고 예상치 않은 방대한 교육 자료와 새로운 프로그램 아이템까지 앞으로 서울지부가 나아가야 할 방향을 인식할 수 있는 좋은 기회가 되었습니다.

봉사를 한다는 것은 자신을 내어주는 일이라 배웠습니다. 사실 우리는 이전에는 어떻게 자신을 내어주는지 방법을 알지 못한 채로 봉사 현장을 무조건 가는 건 아니었는지 생각해봅니다. 정말 꾸준히 왕복 3시간이 넘는 거리를 토요일이라는 주말에 무거운 재료를 이고 지고 대중교통을 이용해야 했던 선생님들의 모습은 근거리에서 편하게 이

동하는 저를 매번 부끄럽게 했습니다.

나를 내어준다는 것은 나의 시간을 아낌없이 내어줄 수 있는 것임을 새롭게 깨닫는 순간이기도 했습니다. 임상실습 봉사를 통해 성장하고 주강사로 우뚝 선 이대 5기 이순미 선생님과 이순주 선생님은 우리 선 배 원예치료사들의 자랑이 되었고 이 임상실습 수업의 진정한 의미를 굳혀 주기도 했습니다.

우리는 모든 과정을 함께 공유했습니다.

과정분석지, 재료준비, 수업아이템까지 자신의 콘텐츠를 아낌없이 서로에게 보여주고 긍정적인 피드백을 주고받았습니다. 또한 어르신들의 행복한 모습과 우리를 챙겨 주시는 마음을 나누면서 함께 감동받고 서로에게 물들어 갔습니다.

오히려 더 많은 사랑을 우리에게 돌려주시고 우리도 겪게 될 노년의 시간을 좀 더 용기 있게 쓸 수 있는 지도와 나침반을 주신 어르신들을 뵈면서 치매노인에 대한 잘못된 인식을 바꾼 계기도 되었습니다.

나의 시간을 내어준 이 무모한 도전으로 인해 이렇게 멋진 마음선물 보따리를 챙길 수 있었던 것은 무엇보다도 함께 해준 우리 동료 원예치료사님들의 협업과 응원해주고 박수를 보내준 한국원예치료사협회 동료 원예치료사 선생님들, 할 수 있다고 용기를 주시고 좋은 도전이라고 칭찬을 아끼지 않으셨던 든든한 우리의 리더이신 신상옥 교수님의 지도 덕분임을 고백해봅니다.

가끔 저는 제가 선택한 이 길의 한가운데에서

제 자신에게 묻곤 합니다.

왜? 원예치료사의 길을 선택했는지 그리고 잘 찾아가고 있는건지

그럴 때마다 어리석은 나의 질문에

현명한 대답 하나를 기쁘게 얻곤 합니다.

저 안 깊숙이 숨어있어 그동안 잊고 지냈던 괜찮은 나

아름다운 나를 찾아가는 유일한 길로 드디어 내가 들어섰음을.

※임상실습대상자 사전사후 평가표

이름	나이	등급	사전	사후
1	83	5	17	20
2	82	4	11	17
3	86	5	16	21
4	84	5	4	13
5	67	3	17	23
6	87	4	17	21
7	?	?	12	14
8	63	4	2	8
9	83	4	19	20
10	95	4	7	9

※ 대상자의 등급은 장기요양등급임. 이름은 번호로 대신합니다.

※사전사후평가 결과 기록표

이름 사전/사후	1	2	3	4	5	6	7	8	9	10	평균
지남력 (10점)	5/5	3/5	4/7	2/5	5/7	4/5	3/3	0/2	6/6	2/3	3.4 /4.8
기억능력 (3점)	2/2	1/2	2/2	1/2	2/3	2/2	1/1	0/1	2/2	0/2	1.3 /1.9
주의집중 및 계산(5점)	2/3	2/3	3/3	1/2	2/3	2/3	2/2	1/2	3/3	2/2	2 /2.6
이해 및 판단력(2점)	1/2	1/1	2/2	0/1	1/2	2/2	2/2	0/0	2/2	1/1	1.2 /1.5
기억회상 (3점)	2/3	1/2	2/2	0/1	2/3	2/3	1/2	0/1	2/2	1/1	1.3 /2
언어기능 (7점)	5/5	3/4	3/5	0/2	5/5	5/6	3/4	1/2	4/5	1/0	3 /3.8
총점 (30점)	17/20	11/17	16/21	4/13	17/23	17/21	12/14	2/8	19/20	7/9	

※ MMSE-K 항목별 설명

지남력	오늘은 년 월 일 요일 계절 당신의 주소는 도(시) 군(구) 면(동) 여기는 어떤 곳입니까?(예 학교, 시장, 병원, 화장실, 상담실 등) 여기는 무엇을 하는 곳입니까?(마당, 안방, 화장실, 상담실 등)	14점 이하: 중증치매 의심 15~19점: 경증치매 의심 20~23점: 치매의심 24점 이상: 정상
기억능력	물건이름 3가지(예 나무 젓가락, 모자) 만약 전혀 기억하지 못하면 다른 항목 3가지로 1번 더 시행	
주의집중 및 계산	컬러스톤 개수 세어보기, 컬러스톤 순서대로 넣어보기, 순서 기억 인지능력 알아보기	
이해 및 판단력	예) 옷은 왜 빨아서 입습니까? 라고 질문 남의 물건을 주우면 어떻게 할까요? 라고 질문	
기억회상	3분~5분 내 위의 3가지 이상 회상하여 답하기	
언어기능	물건이름 알아맞히기(컵, 돌, 식물이름 2점) 색깔이름 알아 맞히기(3단계 3점) 이오난사 스칸디아모스 따라하기	

※사전사후평가 항목별 평균값 비교 그래프

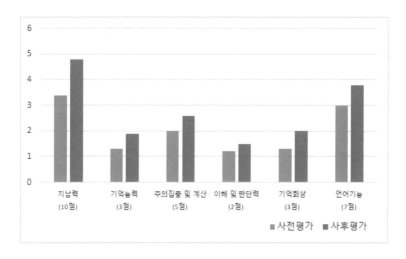

※사전사후평가 대상자별 총점 비교 그래프

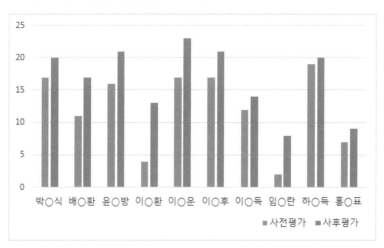

※임상실습 사전사후 평가표에 준한 원예치료 효과분석

이름	
1	사전평가시 전반적으로 기능이 좋았으며, 사후평가시 주의집중 및 계산능력 · 이해 및 판단력 · 기억회상 부분에서 기능이 향상된 것으로 나타났음.
2	지남력 · 기억능력 · 언어기능 등은 좋지 않았으나 활동시 집중력은 좋은 편임. 사전사후 평가결과를 비교해보면 전반적으로 기능이 좋아진 것을 알 수 있음. 또한 초기에는 말이 없어서 소통이 어려웠으나 회기가 진행되면서 반겨주시고 큰소리로 인사를 하는 등의 변화를 보였음.
3	전반적으로 기능이 좋아 활동에 무리가 없었으나 주의집중력이 약할 때가 있음. 전반적으로 기능이 좋아지거나 유지되고 있음.
4	전반적으로 기능이 약해져있음. 귀가 잘 들리지 않아 의사소통에 어려웠으며 수업 참여도가 낮았음. 꽃꽂이활동과 같이 관심도가 높은 활동에는 참여도가 높았으며 하지만 회기가 진행될수록 활동에 집중도가 높아진 모습을 보임.
5	질문에 적절한 대단을 하였으며, 집중하여 활동에 참여하였음. 사전평가시 모든 부분에서 기능이 좋았으며, 사후평가에서 전반적으로 기능이 향상된 것으로 나타남.
6	모든 부분에서 좋은 기능을 유지하고 있으며, 사후평가에서 지남력 · 주의집중 및 계산 · 기억회상 등이 좋아진 것으로 나타남. 특히 이해 및 판단력이 높아 질문에 적절한 답변을 하였으며, 공감하는 태도를 보였음.
7	질문에 대하여 적절한 대답을 하였으며, 다른 대상자들과 원만한 관계를 유지하고 있음. 전반적으로 기능은 좋으나 과거의 이야기를 반복적으로 이야기하는 경향이 있음.
8	전반적으로 기능이 좋지 않아 일상적인 대화는 불가능함. 하지만 꽃이름을 질문하면 '장미'등 짧은 대화는 가능ㅈ. 처음에는 경계를 하며 활동에 전혀 참여하지 않았으나 회기가 진행되면서 표정도 밝아졌으며 짧은 대화도 하게 되었음.
9	모든 부분에서 기능이 좋았으며, 참여도가 높았음. 시간이 흐르면서 인지기능은 유지되었으나 건강이 나빠지면서 신체적인 기능이 눈에 띄게 떨어졌음.
10	전반적으로 기능이 좋지 않으며, 귀가 어두워서 의사소통에 어려움이 있고 신체기능이 떨어져 활동에 제약이 있음. 하지만 반복해서 설명하면 활동을 수행하는 데 무리가 없었음.

–사전사후 평가 결과 MMSE-K 모든 항목에서 점수가 높아졌음.

–치매는 노화에 의한 것이므로 개개인마다 진행속도가 다르거나 건강상태에 따라 치매증상의 발현이 크게 차이를 보임. 원예치료의 효과 또한 개개인 마다 다르게 나타났으며, 질병 등 신체적 변화에 따라 결과가 다르게 나타났음.

원예치료만으로 MMSE-K의 결과가 다르게 나타났다고 할 수는 없으며, 개인적 · 환경적 요인들을 통제하기 어려운 상황이었음. 그러나 회기가 진행될수록 대상자들의 참여도, 집중도, 수행능력 등 MMSE-K에 나타나 있지 않는 여러 부분에서 향상된 모습을 보였으며 이를 통해 원예치료적 효과를 확인할 수 있었음. 특히 원예치료사를 반겨주고 친밀감을 표현하는 등 정서적 부분의 향상이 돋보였음.

한국원예치료사협회 서울지부 원예치료 임상실습 보고서

〈아름다운 나를 찾는 시간〉 중에서

임상실습 함께 한 팀

원예치료 프로그램 경진대회 수상 결과물

*모든 수상작은 블라인드 평가로 현장 참여 원예치료사의 선호도 평가와
지도교수 평가가 합산되는 방식으로 결정됩니다.

※2019년 한국원예치료사 협회 R&D 경진대회 대상

〈나의 비밀의 정원〉

스칸디아모스와 프리저브드 플라워를 이용한 원예치료 결과물

한국원예치료사 협회 학술세미나 원예치료 프로그램 포스터

한국원예치료사 협회 학술세미나 원예치료 프로그램 포스터

원예치료와 동화가 함께 하는 세대공감 프로그램
-Zoom으로 진행하는 비 대면 강의 콘텐츠 활용기법 -
Generation Empathy Program with Horticultural
Treatment and Fairy Tales

(사) 한국원예치료사협회 이대2기 김영미

| PROGRAM INTRODUCTION | PHOTO MATERIAL | MATERIALS AND METHODS |

PROGRAM INTRODUCTION

원예치료 프로그램과 동화를 융합 시켜 세대공감 소통을 주제로 비 대면 Zoom 방식으로 진행한 프로그램 (키트활용)

이천교육지원청 교수학습지원과 주관 2020 좋은 부모아카데미

프로그램명 :공감하고 가르쳐주세요
-부모가 행복해야 아이가 행복해요-

원예활동 :테라리움(동화:페르디난도)

목표 : 원예심리와 동화활동을 통해 유아기 교육에 대한 새로운 관점으로 아이의 행복한 삶을 지원하고 유아의 행복한 성장을 위한 올바른 학부모의 역할 정립으로 교육 문화 풍토를 조성, 유아발달에 대한 이해를 돕는다.

대상자 :이천시 관내 유치원 학부모(47명)
일시 :2020.07.28~07.29(2회기)

유사주제로 타기관 후속 교육:
2020.10.15 부천지역 유치원 교사연수
2020.10.27 이천 남초등학교학부모연수
2020.11.17, 27(2회기) 서울미고 방과 후(대면)
2020.05.31~11.30 (18회기)
남양주○○지역 아동센터
인생 나눔 멘토링 수업

PHOTO MATERIAL

MATERIALS AND METHODS

프로그램 구성방식

ppt 강의 :45분
-동화읽기 프로그램과 함께 진행
-꽃을 사랑한 향소 페르디난도
-대상자들과 함께 읽기
-동화안에서 행복한 육아를 위한 세대 공감 소통의 방법 제안

원예활동 :45분
-동화의 주제와 연관된 치료적 접근을 목적으로 진행
-ppt강의와 연결된 주제와 목표로 마무리
-증강의에서 참여한 대상자들의 소감을 함께 보기.

유사주제로 다양한 기관에서 진행한 프로그램 예시(표 참조)

RESULTS

원예치료사가 자신만의 굳건하고 일관된 하나의 주제를 콘텐츠로 발전시키는 것은 원예치료 강사로서 능력을 발전시키고 대상자들을 위한 전문화된 원예치료프로그램을 운영하기 위해 필요한 영역이다. 그런 일환으로 시도했던 원예치료&동화프로그램은 원예치료 프로그램을 다양한 영역과 융합 할 수 있음과 동시에 좀 더 전문화된 영역으로 넓혀 나갈 수 있는 가능성을 발견할 수 있었다.

원예치료&동화프로그램의 운영결과는 다음과 같다.
-단일 회기 강의요청을 받을 경우 명확하고 다양한 도구를 결합하는 기법은 대상자들의 긍정적인 자아를 스스로 발견하게 하며 원예치료 전문가로 성장할 수 있는 발판이 될 수 있다.
-아직 성숙되지 않은 아동과 청소년대상자에게는 의미 이해 읽기능력을 강화 시키는 것은 물론 긍정의 아이콘으로 자신을 이미지화 하는 과정을 도와줄 수 있다.
-원예치료사가 강의식 형태의 프로그램을 진행할 때 대상자들과 유연한 소통을 가능하게 할 수 있다.
-동화읽기 과정 하나만으로도 zoom 강의에서 ppt를 대신할 수 있는 정도 주목할 만하다.
-어려운 심리학적 접근을 고민하는 원예치료사에게 누구나 공감할 수 있는 스토리텔링 기법으로 활용할 수 있다.
-원예치료사와 대상자들의 세대공감을 위한 유용한 기법으로 대상자 뿐만 아니라 원예치료사도 함께 치유 받을 수 있는 프로그램으로 발전 시킬 수 있는 가능성이 발견된다.

E-mail yomikim3@naver.com Tel. 010-2272-1776

원예치료 대상자들의 정서적 변화 결과표

*숫자 검증의 한계를 보완하기 위해 대상자별 정서적 변화 결과표로 기록을 남김
(196쪽 보고서 보충자료)

대상자	내 용
1	초반보다 회기를 더할수록 진지해지고 원예 활동에 관심을 가짐. 특히 원예 활동 후 소감을 나누는 시간에도 자신의 생각을 솔직하게 표현. 도움 없이 멋지게 결과물을 완성하고 만족스러워 하는 모습을 보여줌. 후반부에 갈수록 수업에 대한 호기심과 식물의 성장에 관심을 보임
2	밝고 명랑한 표정이지만 말로 자신의 의사를 표현하는 것을 조심스러워함. 하지만 회기를 더 할수록 좀 더 구체적으로 자신의 마음을 표현하기 시작하고 친구들에게 양보하고 배려하는 모습이 보여 짐. 어려운 원예 활동부분도 도움을 받기보다는 스스로 완성하려는 태도로 발전 하고 적극적으로 참여함.
3	호기심이 많고 원예 활동에 대한 재료에 대한 궁금함을 적극적으로 질문하면서 수업에 참여함. 수업에 관련된 질문도 하지만 다양한 부분에 대한 질문을 적극적으로 함. 원예 활동 결과물의 완성도에 관심이 많음
4	조용하고 자신의 생각을 표현하기보다는 친구들의 이야기를 듣는 것을 좋아함. 수업이 진행되면서 원예 활동 결과물의 아름다움을 주의 깊게 살펴봄. 긍정적인 자신의 생각은 적극적으로 표현하기 시작함.
5	명랑하고 적극적이면서 감성적임. 마음이 여린 측면이 있어 사소한 말 한마디에 의기소침해질 때도 있지만 칭찬하는 말에는 에너지를 얻기도 함. 가족에 대한 사랑과 믿음을 적극적으로 표현함.
6	친구들과의 소통을 즐겁게 유지함. 원예 활동 만족도를 적극적으로 표현하고 좋아하는 감정을 솔직하게 표현함. 결과물에 집중하기보다는 과정의 즐거움이 좋았다고 표현함.

7	친구들에게 조화롭게 소통하려고 많이 노력하고 배려함. 중간에 결석이 있어서 자연스럽게 연결되는 과정이 부족했지만 자신이 원하는 것을 적극적으로 사고하려는 시도가 엿보임. 원예 활동을 즐거워하고 만족도가 높아 보임.
8	가끔씩 수업에 빠질 때 아쉬워하기도 하고 강사와 일대일 대화를 할 때 초반부와는 다르게 예의 바르게 행동하려는 모습이 보임. 회기를 더 할수록 집중하고 적극적으로 참가하려는 의지가 보임.
9	초반부에는 조용히 참여만 했는데 후반부에 갈수록 적극적으로 원예 활동에 참가함. 독립적이고 주관이 있는 자세로 결과물을 완성. 아이디어가 독창적이고 결과물에 자신의 이야기를 표현하는 능력이 인상 깊음.
10	언제나 건전하고 바른 마음을 가지려고 노력함. 원예 활동 후 어떤 마음으로 수업했는지 진지하게 표현함. 솔직한 자신의 의사를 표현하고 좀 더 정제된 단어를 사용하는 것으로 발전함.
11	꽃과 식물을 사랑하는 활동이 자신의 마음을 얼마나 정화 시켜주는 지 알아가는 모습. 진지하게 원예 활동을 하면서 철학적인 자신만의 생각도 잘 표현함 "오늘 하루 행복하기로 결정 했어"라는 문구는 인상적임. 식물을 잘 알게 되고 키울 수 있어서 가장 좋았다고 발표함
12	초반부에는 거의 말도 안하고 조용히 수업에 참여 했지만 후반부에 갈수록 자신 있고 담담한 어조로 생각을 표현하는 모습이 자주 보임 원예 활동 결과물에 자신만의 창의적인 아이디어를 두려움 없이 시도해보기도 하고 친구들의 아이디어에도 관심을 보임
13	원예치료 수업을 가장 많이 적극적으로 받아들이는 모습을 보여줌 진지하게 임할 때가 후반부에 갈수록 두드러짐. 동생의 작은 불만을 너그럽게 이해하려는 모습도 나타나기 시작. 수업분위기를 긍정적으로 이끌어 가려고 노력함. 리더의 자질이 엿보임.

14	차분하고 배려심을 가지는 모습. 원예 활동을 좋아하고 적극적으로 임함. 초반부에는 재료를 많이 남겼으나 후반부에서는 게의 치 않고 모두 사용하기 시작함. 자신의 생각을 조리 있게 설득력 있게 잘 표현 해 내기 시작함
15	재료를 사용하고 자르거나 꽂는 과정을 어려워 함.원예 활동 중 살아있는 식물이 아닌 것에도 아플까봐 걱정된다고 표현하기도 함. 결과물의 완성도에 관심이 많고 초반부에는 자신의 의지대로 완성하려는 마음을 조금 부정적으로 표현했으나 후반부에서는 좀 더 완화된 언어를 사용하기 시작함.
총평	원예치료 수업전과 후의 대상자들의 가장 큰 변화는 긍정적인 사고를 갖고 나의 주변을 사랑하는 마음을 가지려 노력하는 자세를 보여줌. 특히 큰소리로 함께 적극적으로 표현 하는 긍정적인 자기 표출(self-disclosure)능력은 초반부에 말없이 수업을 시작하던 모습대비 가장 큰 변화를 보임. 마지막 회기의 "비밀의 정원" 수업에서 대상자들 모두 칭찬활동의 결과물로 찾아낸 자신의 장점을 자랑스러워하고 서로 격려하는 모습. 꽃과 식물에 대한 관심을 갖게 되고 식물을 기르는데 자신감을 갖게 된 점도 대부분의 대상자들에 보여 짐. 원예 활동에 진지함을 가진 대상자들 중에서 특히 고학년의 정서적 성장변화가 눈에 띔.

원예치료 프로그램 예시

강남시니어플라자 70플러스 특화 프로그램
〈꽃으로 가꾸는 마음〉 원예치료 프로그램

프로그램 목표	꽃과 식물과 함께하는 원예 활동을 통해 노년의 우울감을 해소하고 소근육 사용을 통해 신체적 기능을 향상시키며 주변과의 건전한 소통을 유도하여 사회와 격리되지 않는 긍정적인 정서적 변화를 돕는다.		
프로그램 운영	원예치료사 김영미		
융합 도구	동화/치매예방체조/나무보석게임/영화/음악/미술 등 (매 회기마다 다양한 스토리텔링을 함께 진행)		

회기	내용	재료	원예치료적 접근
1	나를 소개 합니다 (테라리움) 나의 형용사 찾는 칭찬나무 시작	이오난사/테라리움용기/프리저브드플라워/컬러샌드	자신을 긍정적으로 표현하는 자기 표출 능력을 키우고 타인의 이야기를 듣고 공감할 수 있는 경험을 제공한다.
2	둥근 마음으로 이어 봐요. 말 한마디로 세상을 얻자!! (리스 만들기)	프리저브드플라워/유칼립/미스티블루등	시작이 있으면 이어지는 시간이 영원으로 연결됨을 생각해보고 나의 말꽃 선행이 타인의 행복을 키워 갈 수 있음을 생각해 본다.
3	같은 마음으로 함께 해요 (디시가든)	아이비/테이블야자/트리안.후마타등(식물은 변동될수 있음)	같은 성장환경을 가진 식물이 함께 어울려 다양해지고 풍성한 것처럼 나의 생각에 유연함과 조화로움을 심어 보도록 한다.
4	아낌없이 주는 나무 (스칸디아모스나무)	스칸디아모스/캔버스/미술 콜라보	주는 마음을 헤아려 보고 나는 누구에게 어떻게 아낌없이 주는 나무가 될지 생각해 본다.

5	만세 만세! 칭찬합니다 (만세 선인장 심기)	만세 선인장/식물은 문샤인 or 비슷한 종류 의 식물로 대체 될 수 있음	칭찬이 주는 위대한 힘을 알 아보고 내가 해줄 수 있는 칭 찬과 내가 발견한 칭찬을 알 아본다.
6	오늘의 나는 어떤 나로 기억될까? (압화 액자)	압화 꽃모듬/이오난 사/스칸디아모스 /액자	오늘의 시간은 흘러가는 것 이 아닌 나의 미래와 연결되 는 것이며 오늘의 나의 결정 이 어떤 영향을 미칠지 기대 하고 꿈꿀 수 있도록 독려한 다.
7	오늘은 행복한날~ (생화 꽃바구니)	계절꽃을 이용한 활동	행복을 결정하는 것은 바로 나 자신이며 나의 결정으로 나의 오늘이 바뀜을 알아간 다.
8	함께 해서 행복해요 (다육정원 만들기) (식물오르골)	다육이/정원화기	모양은 서로 다르지만 함께 어울려 아름다운 다육정원처 럼 나 또한 타인과 다르지만 함께 더불어 살아가면서 행 복을 찾아가도록 안내한다.
9	너의 마음을 보여줘 (하바리움)	하바리움전구용기 /프리저브드플라워	나의 진심을 아름답게 표현 하는 방법을 공유해보고 나 의 내면을 어떤 마음으로 채 워 나갈지 생각해본다.
10	나는 당신을 지지합니다 (플라워 캔버스 액자)	캔버스, 반토분, 반조 리 프리저브드플라워	사람은 모두 서로 의지하고 도와주면서 성장할 수 있음을 알아가고 나를 지지하고 응원 해주는 것들을 알아본다.
11	나를 응원하는 마음 감사합니다 (꽃바구니)or 플라워 박스	카네이션 프리저브드, 비누꽃 꽃바구니	나를 사랑하고 나를 지지하 는 사람은 바로 나 자신~ 나를 가장 아끼고 사랑하며 잘 견뎌온 대견한 나에게 고 마운 마음 표현해본다.

12	나는 마음 하나만으로도 힘이 납니다 행잉 플랜트	디시디아..,틸란등 공중식물	공중식물처럼 다른 환경에 있어도 살 수 있는 것처럼 나의 노년의 변화를 받아들이고 성장 할수 있는 마음을 찾아보도록 한다.
13	내 인생은 지금도 꽃밭입니다. 생화꽃밭	계절꽃 플로랄폼	노년의 시간은 질병과 가족간의 고립으로 힘든 시간을 만날 수 있지만 나는 아직 꽃 같은 마음이 내 가슴속에 가득함을 느끼고 나의 아름다운 자아를 발견하는 시감으로 만들어 본다
14	나의 라임 올리브 나무 (올리브나무심기)	올리브나무 /이태리토분/다양한 픽스/스톤	나의 지금은 세상을 위해 어떤 의미가 있을까? 나는 나를 어떻게 사용할 것인가? 찾아낸 나의 형용사를 어떻게 발전시킬지를 결심해보고 미래에 대한 비전을 갖도록 한다.
15	나의 비밀의 화원	프리저브드플라워를 이용한 플라워북아트	지금까지의 활동을 통해 알아낸 나의 생각을 하나의 이야기로 완성한 후 꾸며봅니다.

※원예치료 관련 자격 및 강의 경력

기간(연월)	주요 자격증
2022 현재까지	원예치료수퍼바이저교육이수/복지원예사1급/원예심리지도사 1급/인성지도사 1급/방과 후 원예지도사/식물표본지도사/독서지도사 1급/중등학교 2급 영어 정교사/CIE TESOL

기간(연월)	기관 및 단체명	직위
현	캐서린 원예치료	대표
현~2021.1	한국 원예치료사 협회	교육기획단장
2018~2020	한국 원예치료사 협회	서울지역본부장
현~2018	이화여대 평생교육원 원예심리 한국원예치료사 협회 원예심리지도사 자격과정	프로그램개발 강사

2019/2020/2022	인생 나눔 교실 인생 나눔 멘토 강사	문화체육관광부
2020.02	원예치료 수퍼바이저 (교육 이수)	원예치료 슈퍼 비전 현장 실습 교수
2021	한국원예치료사협회 학술세미나 경진대회 심사 위원	
	《마음 꽃》 매거진 &학술세미나 매거진	편집국장&편집위원

기간(연월)	원예치료사 관련 교육과정 운영 경력	비고
현	캐서린 원예치료 프로그램 실무교육	원예치료 전문가를 위한 역량 강화를 위한 전문 프로그램 교육
현	이화여대 평생교육원 원예심리지도사 자격과정 프로그램 개발 강의	대상자별 적용 원예치료 동화(독서)와 원예치료 원예심리지도사 2급 이대3기~이대 11기 현재까지
현	이대 자격과정 교육생을 위한 전문가 과정 강의	이 대 3기~이대 11기 현재까지
2022~	유아교육 전문가를 위한 원예치료사 양성과정	원예심리지도사 2급
2022~	비대면 영상교육 과정 1기~11기 현재	원예심리지도사 2급, 1급
2021	수퍼바이저 2기 역량 강화교육	복지 원예사 1급, 수퍼바이저 이수 교육
2021.11~	2021년 1, 2학기 서울시 교육청 학습연구년 연수프로그램	원예심리 프로그램 강의/ 원예치료학 개론/대상자별 적용 심리 상담기법/플라워 테라피기법
	소야 원예 힐링센터(1기~8기), 세종교육센타(1기~3기), 안산교육센터(1기~2기) 교육과정 강의	원예심리지도사 2급, 1급
2020,2021	원예치료 전문가를 위한 슈퍼 비전 교육	원예심리지도사 1급 자격 요건 교육
2021~2019	충남 천안 아산지역 원예치료사 양성과정 담임과 강사	로뎀 1기~6기, 원예심리지도사 1급, 2급
2021.12	백운 호수초 병설 유치원 유아 대상 원예치료	율마 성탄 트리

2021.11~12	서울 충암고등학교 교사 학부모 대상 원예심리 강의	꽃바구니, 디시가든
2021.11~12	서울 충암중학교 교사, 학부모, 학생 대상 원예심리 강의	꽃바구니 디시가든 스칸디아모스 액자
2021.11	경기도 이천교육청 특수교육 담당 연구사 대상 연수 강의	꽃바구니
2021.10~11 2022.4~6	경기도 혁신 교육연수원 퇴근길 직무연수 강사	연수명 : 미래교육과 함께 하는 원예심리
2021.11.12	서울시 송파교육지원청 교사연수 정신여중, 잠일초 교사대상 원예심리	테라리움
2021.11.3	서울시 대경중 교사 대상 연수 행복한 교사를 위한 자기혁신	플라워리스
2021.11~	2021년 2학기 서울시 교육청 학습연구년 연수프로그램 원예심리 프로그램 강의/원예치료학 개론/대상자별 적용 심리 상담기법/플라워 테라피 기법	진행 중 성탄 리스,스칸디아모스액자, 코사지
2021.10.13	경기도 혁신 교육연수원 교장 리더십 강화를 위한 원예심리 연수	다육정원
2021.09.24	창덕여중 교사대상 연수/wee class 학생 대상 원예심리	동화와 원예심리 디시가든
2021.9.13	서울시 교육청 교육 연구정보원 연구사 대상 원예치료 강의	플라워리스
2021.5~10	강남시니어플라자 독거노인 대상 고독감 감소를 위한 원예치료 프로그램 "꽃가마	18 회기 진행 우울감 지수 감소를 위한 임상 실습
2021. 현	용산 구립 노인전문병원 "옥상정원 프로그램" 공모 지원 및 운영지원	캐서린 원예치료 프로그램 운영
2021. 현	용산 구립 노인 전문병원 "키움 세대 공감프로그램" 운영지원	캐서린 원예치료 프로그램 운영
2021.08.11	굿 하우스 지역아동센터 아동 대상 진로특강	멘토 울림 주관/비대면 줌
2021.07.02	서울시 중부교육지원청 독서단교사&진로교사 대상 워크숍 연수강의, 디시가든	주제:동화와 원예치료를 적용한 프로그램
2021.06.08	경기도 유아교육진흥원 교사연수 프로그램 지원 (테라리움 활동)/169명	캐서린 원예치료 프로그램 적용
2021.04~ 2021.05	서울시 교육청 학습연구년 연수프로그램 원예심리 프로그램 강의/성공적인 원예치료기법 등	6회기
2021. 4.5~4.16	인천권역 난임센터 지원 청라 여성병원 임신 모. 양육모/난임 여성 대상 원예치료 프로그램	3 회기씩 3회/총 9 회기

2021.4.1~	유치원 원아 대상 원예치료 (송내초등학교 병설 유치원)	3회기
2021.3~6	장애인 대상 원예치료 프로그램/문화날개 장애인자 립생활센터	10회기
2020.5~12	LH행복꿈터 열린 지역아동센터 아동 대상 임상 실 습 진행 "원예치료가 아동의 자존감에 미치는 긍정적인 효 과" "세계 문화체험과 연계한 원예심리 프로그램"	12회기 종결 후 8회기 zoom
2020.12	숭의여자대학교 교수 연수프로그램 강의	영상녹화 zoom
2020.12	정읍 정주고등학교 청소년 대상 원예치료(학습 부적 응 대상)	
2020 5~11	원예심리멘토링 밀알지역아동센터(동화와 원예치료 프로그램) 문화체육관광부 주최 인생 나눔 멘토링 수업	zoom 16회기 &대면 강의 2회기
2020 . 10~11	청소년 대상 "Green Art"를 꿈꾸는 원예치료 프로그 램 진행	서울미술고등학교
2020 . 10~11	개웅중 청소년 대상 마음 튼튼 원예심리프로그램 5 회기	서울시 남부교육지 원청 주관
2020	이천교육청 좋은 부모 아카데미 원예심리강의	zoom 강의 zoom 강의 zoom 강의
2020	이천 남초등학교 병설 유치원 학부모 대상 감성 육 아 연수 원예심리프로그램 강의	
2020	부천지역 유치원교사 지구 장학 연수 원예심리강의	
2020	충남교육청 농업 관련 학교장 및 직원연수 강의	
2019	한국문화예술위원회 주최 인생 나눔 멘토 강사 대상 교육강의/일반인 대상 힐링원예테라피강의/인생 나 눔 축제 원예치료 프로그램 부스 진행	한국문화예술위원 회
2019	석천초, 송내초병설유치원 유아&학부모 대상 원예 치료	
2019~	진우지역아동센터/태전지역아동센터 원예치료	23회기
2019~	양평 용문중학교 중 1 자유학기제 원예치료 강의	4회기
2019	신당종합복지관 장애아를 둔 학부모 대상 원예치료	2회기
2019~	용산구립요양전문병원 세대공감 원예치료프로그램	인천공항공사지원 프로그램 22회기

2019 2019	수정구노인종합복지관 원예치료 강의/치매 노인 대상 임상 실습 진행(상대원 1동 복지관 2019, 01~11) /과천시 치매안심센터 원예치료 강의(12회기) 수정구노인종합복지관 원예치료 강의/치매 노인 대상 임상 실습 진행(상대원 1동 복지관 2019, 01~11) /과천시 치매안심센터 원예치료 강의(12회기)	임상 실습 13회기 2010.1~11총 44회기
2018~2019	여주교육지원청 행정실무사 대상/서울 경수중 교사 대상 /부천 부흥중 교사대상/ABL 직원 대상 원예치료	
기타 관련 기록	KBS 라디오 통일 백 세 가지 프로그램 원예치료 전문가로 출연 월간 플로라 플라워 에세이 연재 (2020.07~2021.06) 치매 노인 대상 원예치료 임상 실습 보고서 〈아름다운 나를 찾는 시간〉 한국원예치료사협회 매거진《마음 꽃》편집 발행 블로그:캐서린 원예치료/인스타:catherinemou	
관련 수상 경력 관련 수상 경력	2019 원예치료 프로그램 R&D 경진대회 대상 -주제"나의 비밀의 화원"/북 플라워 테라피 2020. 원예치료프로그램 포스터 경진대회 최우수상 -지역아동센터 아동 대상 원예치료 임상 실습 주제 2020 원예치료 프로그램 포스터경진대회우수상 -동화와 원예치료 프로그램 (비대면 강의를 위한 콘텐츠) 2018. 원예치료 프로그램 경진대회 우수상 2018, 2019, 2020, 2021 한국원예치료사협회 골든 어워드 수상	한국원예치료사협 회 주최
	2020. 세대공감 콘텐츠 공모전 우수상	

원예치료 학술세미나 심사위원 출제 보고서(2021)

임상실습 보고서 포스터

홀몸 어르신의 고립감, 고독감 해소 및 사회관계망 형성을 위한 원예치료 프로그램

Horticultural therapy programs to relieve the sense of isolation, loneliness, and formsocial network of the elderly living alone.

이대2기 김영미

ABSTRACT

본 프로그램은 2020년 코로나19로 인한 '코로나블루'(코로나로 인한 우울증세)가 큰 사회적 문제로 대두되었고, 사회적 거리두기에 따라 복지관, 센터, 경로당 등 노인이 모여서 공유할 수 있는 장이 감소되고, 사회적 관계가 단절되어가면서 노인들이 고립됨에 따라 심각해진 고독감, 소외감 등의 문제에 대한 개입이 적극적으로 이루어져야 함을 인지하고 강남 시니어 플라자 복지관에서 원예치료가 독거노인의 우울감과 고립감 해소에 미치는 긍정적인 효과를 기대하고 진행하였다. 2021년 5월13~9월16일까지 독거노인 10명을 대상으로 매주 1회 씩 2명의 보조강사와 함께 수퍼비전 형태로 진행하고 프로그램의 검증을 위하여 사전사후 평가는 대면으로 진행하였다.

PROGRAM INTRODUCTION

코로나 19로 인한 노인들의 사회적 고립이 길어지고 고독감, 우울증 등 정서문제의 심각성이 높아지고 있으며 강동구에서 실시한 '포스트 코로나 대응복지 실태조사' 중 코로나블루에 대한 응답결과 우울척도(CESD/16점 이상 우울증 의심기준) 응답자 평균은 17점인데 비해, 60대 남성이 20.6점, 70대 여성이 19.6점으로 조사대상자 중 가장 높은 우울증 의심증세를 보이면서 노인의 정서건강에 대한 지원이 시급하다는 것이 확인되어졌다. 이러한 독거노인의 사회적 지원으로 원예활동이 자신에게 부과된 일정한 역할 없이 막연하게 긴 시간을 보내야 하는 허약 노인에게 신체 기능의 재활이나 건강회복, 사회적 상호교류, 존재 가치부여, 책임감 촉진 등으로 활용됨이 기대됨에 따라 '꽃으로 가꾸는 마음' 꽃 가마 원예치료프로그램을 운영하여 독거노인 스스로 자신의 내면을 치유할 수 있는 정서적 근력을 키우고 원예활동후 주변과 긍정적으로 소통 할 수 있는 꽃 가마 밴드를 운영하여 언 텍트 시대에 소외되지 않는 사회 관계망 형성을 갖도록 했다. 또한 원예치료 진행중에 실내활동이외에도 꽃밭 가꾸기, 재능 나눔 활동을 더하여 나눔의 기쁨과 행복을 갖는 것을 목표로 했다. 프로그램 진행 후 기대효과로는 담당기관이 자조모임 형성을 통한 홀몸 어르신의 소외감 및 고립문제 감소, 추후 지역사회 행사 및 나눔 활동의 봉사자로의 활용가능성, 증대사업 홍보를 통한 노인 고독감 문제의 심각성 전파 및 관심 증대에 두었다

MATERIALS AND METHODS

프로그램 목표	꽃과 식물과 함께하는 원예활동을 통해 노년의 고독감을 해소하고 소 근육 사용을 통해 신체적 기능을 향상시키며 주변과의 건전한 소통을 유도하여 사회와 격리되지 않는 긍정적인 정서적 변화를 돕는다.	고독감 검사(KUCLA)는 '집단통합예술치료가 여성독거노인의 우울감 및 고독감 감소에 미치는 영향' (장호영,국제신학대학원대학교 석사학위논문, 2019.8) 논문에서 인용하였으며, 논문에서는 1978년 Russell 등에 의해 고안된 UCLA 고독감척도를 미국 거주 교민을 대상으로 한국인 특성에 맞게 우리말로 번역한 한국판 UCLA 척도를 사용하였다고 기재되어 있다.
대상자	서울시 강남구에 거주하는 홀몸 어르신 10명	
측정도구 및 진행방식	고독감 검사(KUCLA)/대면,비대면 방식으로 진행	
융합 도구	동화/치매예방체조/나무보석게임/영화/음악/미술 등 (매 회기마다 다양한 스토리 텔링을 함께 진행)/꽃가마 밴드 활동	

고독감 검사(KUCLA) 사전/사후 검사 비교 결과

	대상자	1	2	3	4	5	6	7	8	9	10	평균
총점	사전	67	68	83	61	83	48	46	64	67	56	64.3
	사후	42	62	63	51	51	30	27	38	43	56	46.3
	비교	-25	-6	-20	-10	-32	-18	-19	-26	-24	0	-18

보통의 인식 실습 논문에서 사용하는 실험집단과 비 실험집단의 사전 사후 결과를 p값을 산출하여 유의미한 통계를 내는 방식이 아니라 현장에서 실험집단이 1개의 집단으로 구성되었기에 사전사후 평가결과의 차이만 도출하는 방식으로 통계를 냄

원예치료사가 측정한 대상자 별 정서적 변화 결과표(실명공개가 어려워 번호로 표시)

연번	내용
1	초반에는 적극적인 표현을 주도적으로 하지 않았지만 함께 활동하는 대상자들과 즐겁게 소통과 관계들을 시간들은 행복하고 종결후에 헤어지게 되는 아쉬움을 많이 표현함. 긍정적인 자기 내면의 적극함이 보여짐
2	건강이 좋지 않아 우울감을 호소하지 하지만 원예 활동 시에 결과물의 완성도에 집중하고 만족스러워 함. 비대면 활동 시 줌을 다루는 능력이 부족하지 항상 열심히 하는 모습도 보여주고 다른 대상자들에게 긍정의 메시지를 적극적으로 표현함. 다만 건강이 좋지 않아 줌이 힘들땐 우울감을 호소하기도 함
3	처음에는 원예활동에 적극적이 보이나 소극적으로 다가갈 대로에 대한 속임을 표현 하지 않았지만 그러나 회기를 더할수록 원예활동을 결과물에 대한 만족도가 높아지고 갈수록 밝은 질문에 사랑이라는 단어를 자주 표현 행복하고 사랑받고 싶다고로 소감을 이야기하고 아쉬움도 적극적으로 표현
4	다른 대상자들의 시작인 이야기에 민감하게 만들어져서 거의 소통하지 않고 프로그램에 참여를 함. 후반부에 활동을 비대면 활동으로 혼자 집중하면서 원예활동 결과물에 대한 만족도를 적극적으로 표현하기도 하고 마지막 시간에는 자신이 만든 결과물을 선물함으로써 받는 기쁨을 표현함
5	회기를 더할수록 명랑해지고 유쾌한 모습을 많이 표현. 초반에 자신의 말 때부지 오빠가라 생각했는데 다양하게 표현 할 수 있고 문상에서 자신감이 좋다라고 소감을 이야기함 감사하다는거 아이기를 많이 표현함
6	원예 활동에 자부심과 참여하고 결과물에 대한 객관적인 평가도 잘 관찰하면서 자신의 결과물에 대하여 칭찬 관심도를 높이고 있음 활동을 통하여 자신감 결과를 보이고 시끌 하게 호기심을 갖고 함께 하는 원예 활동을 통해 우울했던 마음이 좋아지고 행복한 생각도 많이 되었다고 표현함
7	감사를 존중하고 배려하는 태도를 많이 보여주셔 매번 고른 무분히 긍정의 에너지를 표현함 노력함 자신이 무엇을 할 수 있을까 생각으로 해왔던 프로그램을 통해 자신의 재능을 발견하며 되어서 기뻐다고 표현함
8	프로그램 진행 시 적극적으로 본인이를 주도하고 즐겁게 활동함. 대부 다른 대상자들의 사적인 이야기를 불편해 하며 듣기도 하고 감사의 진행함을 방해하기도 보이는 의식 작가의 표현스럽게 원예활동을 매우 좋아하고 긍정적인 이야기로 마무리를 잘 이끌어 나는 모습에서 원예를 잘 응용하고 있다는 걸 보여서 멋졌던 모습임
9	초반부에는 말이 없고 소극하게 활동해서 후반부 참여를 적극적으로 질문하고 원예 활동을 하면서 궁금한 것들을 늘어 감. 적극적으로 질문하고 확인하는 모습에서 변화된 정서가 보여짐
10	자녀에 대한 긍정적인 마인드를 표현함 자기중심이 적극적임 원예 활동이 회기를 더 할수록 쪽 펴지가 좋아지고 발전하는 모습이 보여짐 자부심이 집중하면서 내면의 편안감을 찾아가는 모습이 많이 보여짐 대상자들과의 소통도 발전시킴

<원예치료 프로그램 종료 후 총평>

꽃 가마 원예치료프로그램이 노인의 고독감을 해소하기 위한 목적으로 진행된 후 모든 대상자들에게 유의미한 결과를 만들어낸 것과 동시에 원예치료 수업 전과 후의 대상자들의 가장 큰 정서적 변화는 긍정적인 사고를 갖고 자신의 감정을 즐겁게 표현하기 시작하고 함께 활동한 대상자들과의 건전한 소통을 갖기 시작한 점이 두드러진 것이다.

프로그램 종료 후의 아쉬움을 적극적으로 표출하는 부분은 초반부 어색하고 서먹했던 모습에서 크게 발전된 적극적인 자기 표현능력의 성장으로 이해할 수 있다. 노년의 시기에는 질병과 가족과의 이별로 우울해지고 고독감 때문에 무기력한 일상을 보낼 수 있지만 원예치료 프로그램을 통해 인위적이지 않고 자연스러운 환경을 제공 함으로써 새로운 노인 복지프로그램으로 적용될 필요성이 발견된다.

원예치료를 통해 새로운 인간관계를 맺고 친근해 질 수 있는 행복한 소통을 만들어갈 수 있다는 경험을 제공하고 원예치료사 또한 시니어 세대와 아름다운 소통을 경험함으로서 소중한 인생 가르침을 서로 나누고 배울 수 있었고 세대 공감을 만들어내는 의미 있는 시간이었다.

원예치료 프로그램 참가자 후기와 결과물

에필로그

이 책을 쓰면서 저는 알아냈습니다.
제가 얼마나 사랑받아왔고 지금도 충분히 사랑받고 있는지
원예치료의 세상에서 만난 저는 새로운 나입니다.
그동안 사용하지 않았던 참신한 나를 사용하기에
만나는 모두가 저를 아껴줍니다.

세상에 이제 그것을 갚아 나가야 할 때입니다.
작년 9월부터 시작되는 캐서린 원예치료 힐링콘서트는
첫 번째 빚 탕감 프로젝트입니다. 코로나로 많은 사람을
초대하기는 어렵지만 꾸준한 콘서트를 계획하고 있습니다.

코로나가 잠잠해지면 대학로에서
기타 치며 노래하고 싶었던 젊은 날의 꿈을
원예치료 버스킹으로 대신하고자 합니다.

함께 글 작업하면서 남한산성 소풍을 감행해주신
컬쳐엠 오미정 대표님, 김영호 음악감독님을 만난 것은

또 다른 도전을 꿈꾸게 해서 신선했습니다.

무엇보다도 저의 무지한 글쓰기를 진득하게 참아 주시고

여기까지 이끌어준 자유의 길 김지은 대표님께 깊은 감사를 드리며

오디오북에 도전할 힌트를 주신 걸 바탕으로

사람들의 기억 저장소를 정리해주는

수납정리 전문가로 변신하고자 합니다.

책을 쓴다는 핑계로 종일 심심했을 남편에게도

엄마의 무심함을 견뎌준 딸 안나에게도

코로나 핑계로 모이지 말자하고 밥 한끼 제대로 못 차려 준

큰놈 내외 둘째 놈에게도 미안하고 고마운 마음을 전합니다.

이제 정말 바람 쐬러 코앞이라도 잠깐의 여행을 가야겠습니다.

기억 저장소...

내 마음을 알지 못한채 나를 사용하고 있는 나,

아름다운 나를 찾은 내가 되는 이야기,

아름다운 나를 사용해주는 사람들...

당신의 주변에서 당신을 잘 사용하려는 사람을 곁에 두세요.

당신의 기억 저장소를 책임지고 지켜줄 그들을 가까이 하세요.

– 저자의 글 중에서 –

우리는 살아가면서 우리가 어디에 위치해 있고 어느 방향으로 가고 있는지 잘 모릅니다. 인생은 선택의 연속이지만, 순간 순간 최선을 다했는지는 세월이 흘러서야 깨닫게 됩니다. 세월이 흘러도 우리 모두는 우리 자신이 누구인지도 잘 모르고 시간을 허비하면서 살아가고 있지 않을까요?

저자는 교사로서, 학원 운영을 했던 사업가로서, 아내로서, 가족의 일원으로서... 60을 바라보면서 자신이 누구인지를 새롭게 발견하고, 무엇을 해야 할지를 인생의 방향을 다시 정리하면서, 누군가에게 사

랑과 희망을 주는 원예치료사로서 "아름다운 나를 찾은 내가 되는 이야기"를 솔직하게 담았습니다. 모든 것을 내려놓고 아름다운 자신을 사랑해줄 수 있는 사람들을 위해 어우러지고, 소통하고, 사랑을 주고받는 것을 일상화하고 있습니다.

그동안 잊고 지냈던 숨어 있던 자신을 발견하면서, 아름다운 자신을 찾아 원예치료사의 길로 들어선, 사람들의 기억 저장소를 정리해주는 수납전문가로 변신해가는 작가에게 힘찬 응원을 보냅니다.

원예 활동과 치료를 통해 일어나는 일들이 우리의 삶과 닮아 있음을 작가만의 빅데이터로 맛깔나게 정리하였습니다. 이 책을 통해 잃어버린 독자 여러분의 아름다운 자신을 찾고, 자신만의 기억 저장소를 만드는 계기가 되었으면 합니다.

(사)한국경영혁신중소기업협회 상근부회장 _ 김태홍

저자가 지금 걷고 있는 우아한 일꾼의 길은 이미 과거로부터 예정된 것이었음을 그녀의 기억 저장소를 통해 알 수 있다. 운명처럼 많이 걸었던 시기에 길에서 만난 담장 너머의 장미, 아버지의 코스모스, 뒤뜰의 매화가 그것을 증명해준다. 영어 강사 시절 다져진 단단한 내공으로 원예치료 대상자들과 진솔하게 소통하고 있는 그녀. 깊이 있고 다양한 원예치료 활동을 통해 진정한 원예치료사로 거듭나는 저자의 여정은 대상자들과 함께이기에 더욱 빛이 난다. 함께의 가치를 알아가는 보석 같은 시간들을 통해 존재 이유를 발견하게 된 저자와 함께하는 동안 독자들도 자신만의 아름다움을 발견할 수 있으리라 기대한다. "제가 찾아낸 아름다운 나를 당신도 찾기를 바라는 마음입니다."라는 말과 함께 우리에게 내미는 그녀의 따뜻한 손을 덥석 잡기만 하

면 행복하고 감동적인 여행이 시작된다.

읽는 것만으로도 개인 심리 상담을 받고 집단 상담에 참여한 듯 치유를 얻게 되는《아름다운 나를 찾는 행복 정원》. 자기를 보게 하고, 타인과의 깊은 연결감을 느끼게 해주는 캐서린 원예치료 프로그램을 꼭 한 번 경험해보길 바란다.

작가, 심리상담사, 《지금, 마음이 어떠세요?》(공저), 동국대 명상심리상담 석사. _ 박지영

초록이 주는 편안함과 싱그러움을 즐기시는 분이《아름다운 나를 찾는 행복 정원》을 접한다면 원예치료사에 도전하고 싶은 의지가 불끈 생길 것이며 이미 원예치료사인 분들은 김영미 선생님의 캐서린 원예치료가 좋은 길잡이가 될 것입니다. 소녀로, 학생으로, 여인으로, 엄마로, 원예치료사로, 아름다운 나를 찾아가는 모습에 울림이 있는 감동이 컸습니다. 마음이 벅찼습니다.

공립 파장 유치원 원장, 유치원 교원 연수 강사, 성균관대 유아교육 석사, 원예치료 전문가 _ 문정명

인생 2막을 원예치료사로 멋지게 살아내는 자기 성찰이 담긴 담백하고 진심 어린 문체가 인상적입니다. 꽃(원예)에 담긴 본질과 의미를 재해석하여 우리 삶에 투영함으로써 독자로 하여금 잊고 지냈던 소중한 삶의 가치를 찾을 수 있는 용기를 갖게 합니다. 또한, 원예지도를 꿈꾸는 분들에게 좋은 길잡이가 될 것 같아요.

문화예술교육사, 진로 코칭 전문 강사, 인생 나눔 교실 튜터, 예술 경영 석사 수료 _ 황윤희

책을 읽으면서 늘 활기 넘치고 긍정 에너지를 내뿜는 강사님의 모습이 인생의 복병을 겪은 산물임에 너무나 마음 아프고 안타까웠습니

다. 누군가의 상처 곪은 내면을 쓰다듬어 주고 자신을 아름답게 가꾸게 하며 모두를 사랑할 수 있는 배포를 갖게 해주는 글이 예비 원예치료사에게 입문서가 되리라 생각합니다. 잊고 있었던 저 너머 기억 저장소를 뒤져가며 삶을 되돌아보는 시간이었고, 잠시나마 주변의 가족과 지인을 둘러보는 마음 부자가 되었습니다. 이 책을 통해 많은 사람이 원예치료사 김영미 강사님을 만나는 시간이 되어 자신을 조금 더 아끼고 소중히 사랑하며 모두를 사랑할 수 있게 되기를 바랍니다.

문화날개 장애인 자립 생활 센터 사회복지사_ 양승임

관계와 소통을 고민하는 오늘날의 우리에게 지나간 시간을 되돌아보는 기억 저장소를 소개하는 글이 감동적이다. 나의 그 시절과 너의 그 시절이 그리 다르지 않았던, 그 시절의 소박한 이야기를 작가는 눈이 부시도록 진술하게 써내려갔다. 기억 여행의 끝은 우리들 모두의 가슴으로 기억해낸 아름다운 이야기였다. 또한 원예치료사로 활동하는 강사들에게는 대상자를 위한 진정한 치유활동으로서의 생생한 원예치료 현장을 보여준다. 원예치료에 관심이 있는 독자들은 물론 원예치료사들에게 좋은 길잡이 역할을 해주리라 기대해본다.

원예치료사, 서울시립대학교 이학석사, 치유정원디자이너 _ 유미희

편안한 분위기 속에서 이해하기 쉬운 어휘 사용과 더불어 분량 또한 부담없이 이루어져 독서에 거부감을 가지고 있는 사람들도 접근하기가 용이한것 같습니다. 원예치료를 통해 다양한 분들을 만나 이야기를 들을 수 있어서 현장 속에서 저 또한 함께하는 느낌이었습니다.

유아교육 전문가, 장애이해콘텐츠개발 자문, 경인교대 교육대학원 석사 과정_성정은

아름다운 나를 찾는 행복 정원
특별한 이야기가 숨어 있는 힐링, 소통, 치유의 원예치료!

초판 1쇄 2022년 4월 30일 초판 1쇄 발행 2022년 5월 10일

지은이 김영미
펴낸이 김지은

크리에이티브 디렉터 북베어
경영관리 한정희
마케팅 김도현
디자인 김지은·김정연

펴낸곳 자유의 길 등록번호 제2017-000167호
홈페이지 https://www.bookbear.co.kr 이메일 bookbear1@naver.com

ISBN 979-11-90529-17-4 (03630)

 자유의 길
Media Contents Group

길은 네트워크입니다. 자유의 길은 예술과 인문교양 분야에서 사람과 사람,
자유로운 마음과 생각, 매체와 매체를 잇는 콘텐츠를 만듭니다.

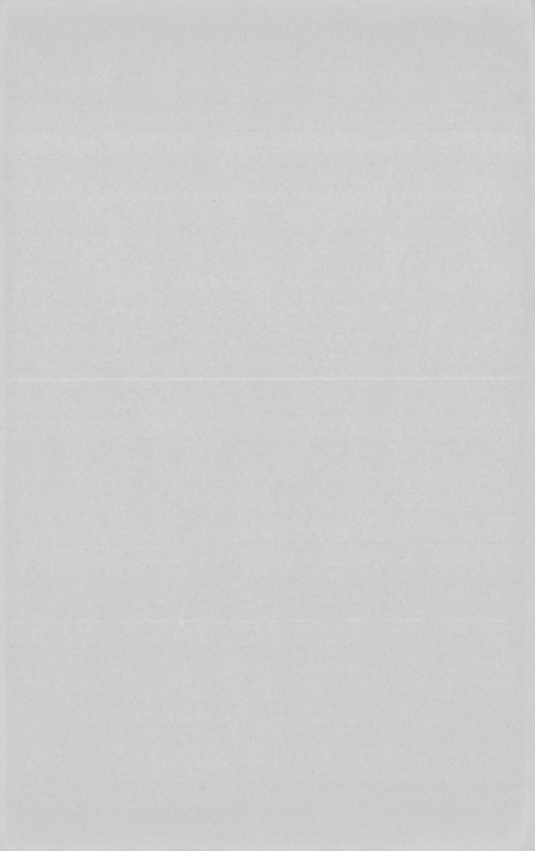